蘿莉塔風格の描繪技法

基本6色 水彩篇

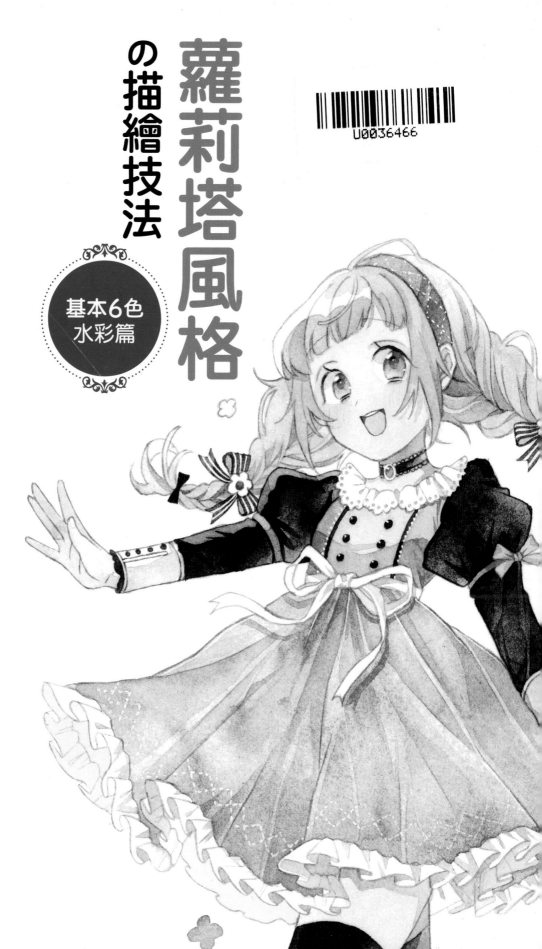

不須褐色顏料就能營造出時髦色調

利用黃色和紫色的混色就能形成褐色

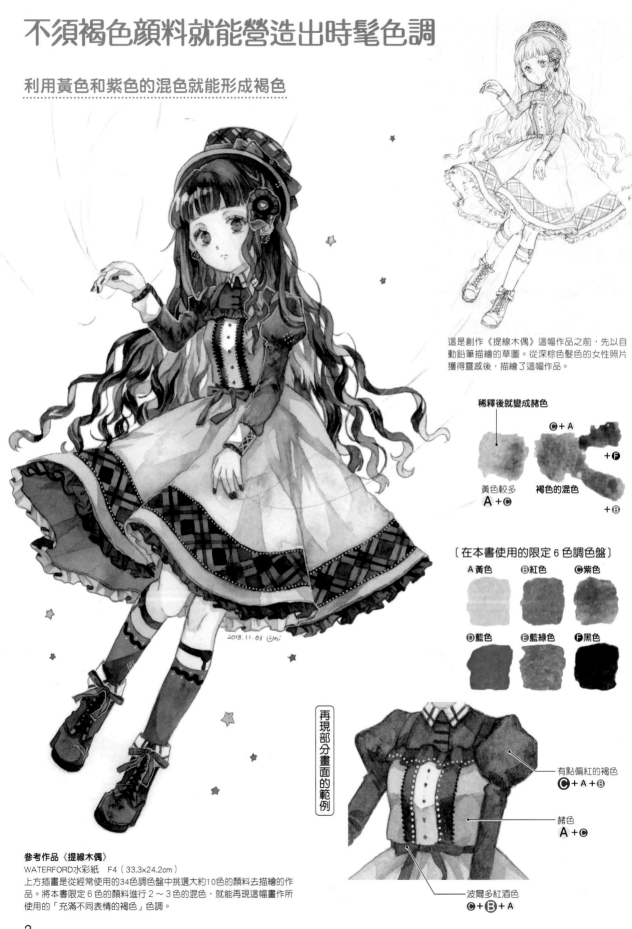

這是創作《提線木偶》這幅作品之前，先以自動鉛筆描繪的草圖。從深棕色髮色的女性照片獲得靈感後，描繪了這幅作品。

稀釋後就變成赭色

黃色較多
A＋ⓒ

褐色的混色

ⓒ＋A

＋ⓕ

＋Ⓑ

〔在本書使用的限定6色調色盤〕

A 黃色	Ⓑ 紅色	ⓒ 紫色
Ⓓ 藍色	Ⓔ 藍綠色	ⓕ 黑色

再現部分畫面的範例

有點偏紅的褐色
ⓒ＋A＋Ⓑ

赭色
A＋ⓒ

波爾多紅酒色
ⓒ＋Ⓑ＋A

參考作品《提線木偶》
WATERFORD水彩紙　F4（33.3x24.2cm）
上方插畫是從經常使用的34色調色盤中挑選大約10色的顏料去描繪的作品。將本書限定6色的顏料進行2～3色的混色，就能再現這幅畫作所使用的「充滿不同表情的褐色」色調。

利用紫色、黃色再加上黑色就能形成深可可色

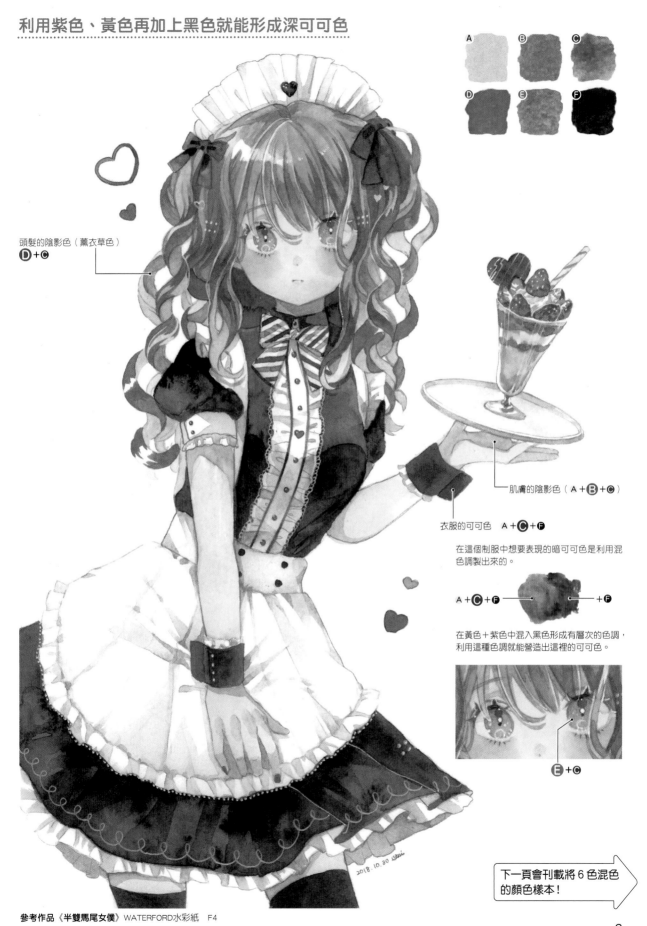

頭髮的陰影色（薰衣草色）
Ⓓ＋Ⓒ

肌膚的陰影色（Ⓐ＋Ⓑ＋Ⓒ）

衣服的可可色　Ⓐ＋Ⓒ＋Ⓕ

在這個制服中想要表現的暗可可色是利用混色調製出來的。

Ⓐ＋Ⓒ＋Ⓕ　→　＋Ⓕ

在黃色＋紫色中混入黑色形成有層次的色調，利用這種色調就能營造出這裡的可可色。

Ⓔ＋Ⓒ

下一頁會刊載將6色混色的顏色樣本！

只需 6 色就能畫出任何東西！

這是將本書挑選的溫莎牛頓專家級水彩顏料的 6 色，兩兩各自混色後的色卡一覽。

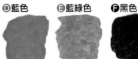

A 黃色	A 黃色 淺鎘黃
B 紅色	B 紅色 天然玫瑰茜紅
C 紫色	C 紫色 永固淺紫
D 藍色	D 藍色 溫莎藍（紅相）
E 藍綠色	E 藍綠色 鈷土耳其藍
F 黑色	F 黑色 火星黑

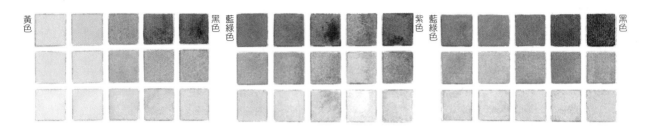

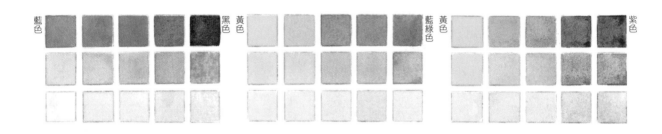

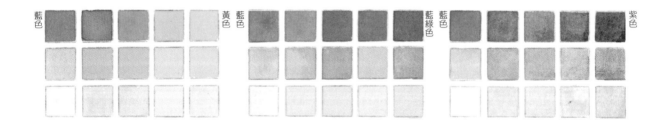

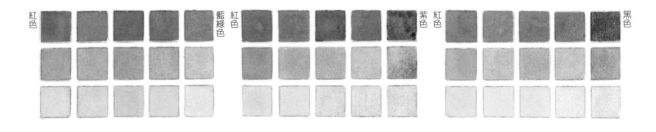

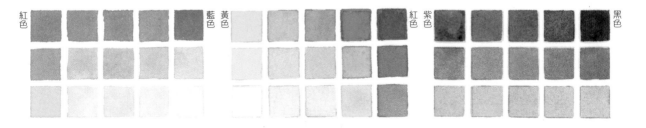

目次

範例　將兩個顏料混色後的色卡（5×3色卡）範例

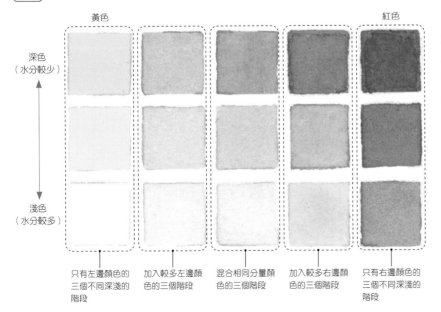

黃色　　　　　　　　　　　　　　　　　　　　　紅色

深色
（水分較少）

淺色
（水分較多）

只有左邊顏色的三個不同深淺的階段　加入較多左邊顏色的三個階段　混合相同分量顏色的三個階段　加入較多右邊顏色的三個階段　只有右邊顏色的三個不同深淺的階段

＊本書簡化英國傳統畫材品牌「Winsor & Newton（溫莎牛頓）」的名稱，將其表記為「W&N」。
W&N專家級水彩顏料的官方三原色是溫莎檸檬黃、永固玫瑰紅和溫莎藍（紅相）。而本書則是根據作者個人的選擇更改了黃色和紅色顏料。大家也可以使用手邊現有類似色調的顏料去描繪。

〔類似色〕
好賓透明水彩顏料　三原色（RYB）　紅色（R）吡咯紅　黃色（Y）咪唑酮黃　藍色（B）酞菁藍（紅相）／紫色淺鈷紫　藍綠色鈷綠　黑色桃黑
日下部透明水彩顏料　紅色玫瑰茜紅　黃色永固淺黃　藍色群青　紫色紫羅蘭　藍綠色土耳其藍　黑色灰黑

以 6 色描繪的水彩入門…本書的目標

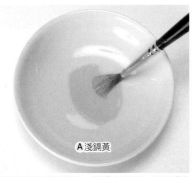

Ⓐ 淺鎘黃

水溶性佳的不透明黃色，建議水分加多一點呈現出透明感。

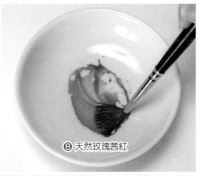

Ⓑ 天然玫瑰茜紅

從植物西洋茜草的根部提取出來的透明紅色。顏色是淺色，所以先溶解出分量多一點的顏料。

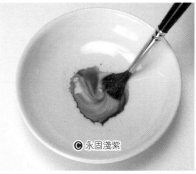

Ⓒ 永固淺紫

帶有紅色調的半透明紫色，利用沉穩的色調活用於混色中。

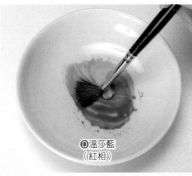

Ⓓ 溫莎藍
（紅相）

透明色且均勻的藍色，是被視為基本三原色的顏色。

Ⓔ 鈷土耳其藍

明亮的藍綠色，直接上色或混色都能使用的方便顏色。

Ⓕ 火星黑

不透明且獨特顆粒狀效果很美麗的黑色。

組裝半盤（Half Pan）塊狀顏料

拿掉紙盒包裝並拆開透明薄膜，再將顏料嵌入水彩盒裡。

想將半盤塊狀顏料固定在水彩盒裡時，可以在顏料內側貼上雙面膠。

挑選三原色和混色時方便的顏色

因為在活動時嘗試「以少少的顏色進行描繪」，後來就決定要以限定的 6 色來畫圖，首先是選擇黃、紅、藍的三原色。在此決定為色調鮮明的黃色、偏粉紅色的紅色以及清爽的藍色。雖然紅色＋藍色可以調製出紫色，但鮮豔的紅紫色也經常使用，所以選擇了這種顏色，也選擇了很難利用混色調製出來的藍綠色，同時也使用了需要深且暗的藍色和綠色等顏色時不可或缺的黑色。如果不擅長使用黑色，請試著使用P114介紹的佩尼灰。

將 6 色排列在水彩盒裡做好準備

將 6 色放入12色水彩盒裡，進行描繪的準備吧！這次要使用的是容易攜帶的固體「半盤塊狀顏料」。想在較大的插畫作品中塗上大量顏料時，可以使用管裝顏料。

從 2 色的混色開始

將各個顏料在調色碟中溶解開來確認色調後，下一步就是混色。將兩個顏料混合後會變成怎樣的顏色？如果大家曾經畫過水彩畫，某種程度上就能預測出結果。黃色和紅色混色會變成橙色，黃色和藍色則會變成綠色。觀察P4的色卡後，就會知道即使只是 2 色混色，在描繪時也能形成足夠的色調。

A 黃色　淺鎘黃　CADMIUM YELLOW PALE

B 紅色　天然玫瑰茜紅　ROSE MADDER GENUINE

C 紫色　永固淺紫　PERMANENT MAUVE

D 藍色　溫莎藍（紅相）　WINSOR BLUE (RED SHADE)

E 藍綠色　鈷土耳其藍　COBALT TURQUOISE

F 黑色　火星黑　MARS BLACK

第 1 章　限定 6 色形成的混色技術

本書刊載的「參考作品」是利用平常使用的36色調色盤進行描繪的插畫。如果試著以這次選擇的 6 色去重現部分顏色，就能知道大部分的色調都可以透過混色調製出來。在這個章節將會介紹描繪水彩插畫必備的畫材和使用方法。

> 從半盤塊狀顏料（固體顏料）的溶解方法和 2 色混色開始嘗試吧！

> 接著是三種顏色的混色。其實從混合 2 色的階段，會看出 3 色混色已經開始進行了。在此就試著描繪褶邊確認色調吧！

> 描繪兩款迷你角色作為隨意靈活運用混色的練習。肌膚選擇偏粉紅色、偏黃色的色調，再將充滿個性的蘿莉塔角色塗上顏色。那麼現在就開始進行吧！

畫材、道具

組裝在水彩盒裡的限定6色

①筆尖收納於筆管中，所以要先拆出來。

②在筆管裝水，將筆尖朝上再插入。

這是將6色顏料組裝在W&N半盤塊狀顏料12色空盒裡的階段。空盒有附水筆。

組裝好的狀態。

準備好方便使用的道具

推薦的畫筆

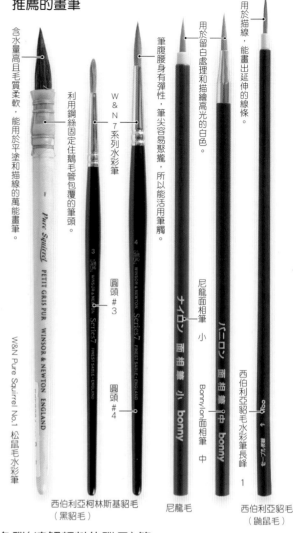

含水量高且毛質柔軟，能用於平塗和描線的萬能畫筆。

W&N Pure Squirrel No.1 松鼠毛水彩筆

利用鋼絲固定住鵝毛管包覆的筆頭。

西伯利亞柯林斯基貂毛（黑貂毛）

W&N 7系列水彩筆

圓頭 #3

圓頭 #4

筆腹腰身有彈性，筆尖容易聚攏，所以能活用筆觸。

尼龍毛

用於留白處理和描繪高光的白色。

尼龍面相筆 小

Bonnylon面相筆 中

用於描線，能畫出延伸的線條。

西伯利亞貂毛（鼬鼠毛）

西伯利亞貂毛水彩筆長峰 1

水彩用媒劑

▲W&N水彩沈澱輔助劑
溶解顏料時加入這種輔助劑，就能在顏料中增添顆粒狀質感。請參考P101。

▲W&N水彩留白膠
塗抹在想要留白的區域後，該部分就會產生防水效果。等留白膠乾掉後就可繼續描繪，之後再剝除形成膠狀的部分。請參考P38。

筆洗瓶▶

準備瓶子等自己喜歡且方便使用的容器。

調色碟（溶解顏料的碟子）等

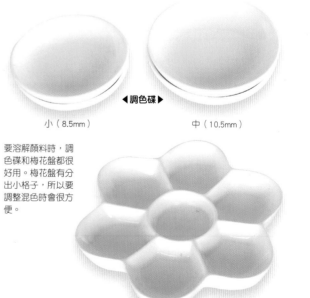

◀調色碟▶

小（8.5mm）　　　中（10.5mm）

要溶解顏料時，調色碟和梅花盤都很好用。梅花盤有分出小格子，所以要調整混色時會很方便。

▲梅花盤（12cm）

主角是顏料和水彩紙

半盤塊狀顏料(固體顏料 全107色)

長2cm
寬1.5cm
0.9cm

這是放在小容器中的固體水彩顏料,包裝像牛奶糖一樣。大小是「全盤(Full Pan)」(寬3cm)的一半,所以稱為「半盤(Half Pan)」。

W&N 專家級水彩顏料

使用最高級顏料(色粉)且顯色優美的水彩顏料。

5ml管裝(全109色)

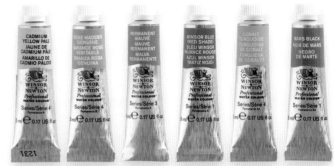

想要在廣泛面積塗抹需要溶解較多顏料時,管裝顏料會很好用。

W&N 專家級水彩紙

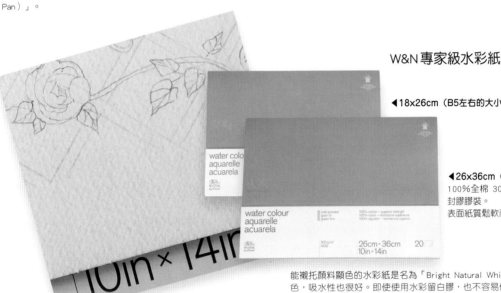

◀18x26cm(B5左右的大小)

◀26x36cm(B4左右的大小)
100%全棉 300g/m² 中磅數水彩紙,四面封膠膠裝。
表面紙質鬆軟而且畫起來清爽舒服。

能襯托顏料顯色的水彩紙是名為「Bright Natural White」的紙張,擁有自然的白色,吸水性也很好。即使使用水彩留白膠,也不容易傷到紙面,能保持堅韌的表面。這次要呈現柔和的漸層上色效果,而且採取活用紙紋的上色方法,所以選擇了中紋紙張。如果是有很多銳利線條和細緻描繪的插畫,可以使用細紋紙張。
※參考作品和部分範例插圖是使用WATERFORD水彩紙(100%全棉 300g/m² 中紋)。

原寸大(請參考P129)

其他畫材類

▲飛龍牌Pentel 製圖自動鉛筆500 0.3mm
這是在草圖或底稿使用的自動鉛筆。

▲三菱Uni-Ball Signo粉彩鋼珠筆AC 白 0.7mm
這是白色中性原子筆。因為能畫出適當的不透明細線條與圓點,所以會使用於小的高光等情況。

▲三菱Uni POSCA 極細水性麥克筆 白 0.7mm
這是乾燥後具有耐水性的水性顏料麥克筆,在高光會使用這種不透明且顯眼的白色。

▲塑膠橡皮擦

▲軟橡皮擦
這是擦掉草圖或底稿的自動鉛筆線條時所使用的兩款橡皮擦。像柔軟黏土一樣的軟橡皮擦是要淡化底稿線條時使用的工具。

靈活使用 6 色

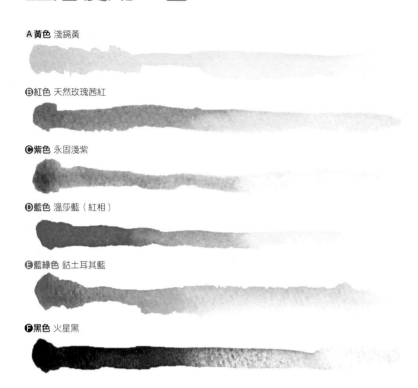

A 黃色 淺鎘黃

B 紅色 天然玫瑰茜紅

C 紫色 永固淺紫

D 藍色 溫莎藍（紅相）

E 藍綠色 鈷土耳其藍

F 黑色 火星黑

理解、嘗試各個顏色

從超過100色的專家級水彩顏料中選出了6色，要習慣透明水彩，捷徑就是利用少少的顏色學習混色。選擇「黃色、紅色、藍色」並非像印表機墨水那種吻合「三原色（黃色、洋紅色、青色）」色調的顏料。雖然以「黃色＋紅色＝橙色」來調製肌膚的色調，但實際使用的顏料是從混色時容易展現色調範圍的顏料中選擇了6色。

利用混色調製各式各樣的色調，要事先理解顏料的顏色基本原理，這樣之後要描繪「蘿莉塔服裝」調配多種顏色時就會很順利，能知道自己所追求的色調。讓我們把相同顏料著色的插畫配色品味提升一個等級吧！

溶解半盤塊狀顏料

使用水彩盒的調色盤

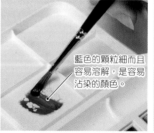

藍色的顆粒細而且容易溶解，是容易沾染的顏色。

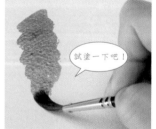

試塗一下吧！

①讓畫筆含帶水分，在此要使用 7 系列水彩筆。

②拿畫筆從半盤塊狀顏料上輕拂過去將顏料溶解開來。
＊不同顏色的溶解度也會有所差異。

③利用水彩盒蓋的調色盤調整顏色濃淡。

④顏色如果很濃就試著加水，很淡時就以畫筆再次輕拂半盤塊狀顏料，沾取顏料。

使用調色碟

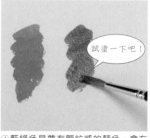

試塗一下吧！

①讓畫筆含帶水分並輕拂半盤塊狀顏料，將顏料溶解開來，再將藍綠色沾取到調色碟上。

②顏色很濃想加水時，就拿溶解過顏料的畫筆稍微沾點水。

③為了達到理想的濃度，以畫筆慢慢添加水分。

④藍綠色是帶有顆粒感的顏色，會在紙張紋路看到一粒一粒的樣子。在此要將銘綠處理成偏藍的色調。

利用混色調製欠缺的二次色「橙色與綠色」

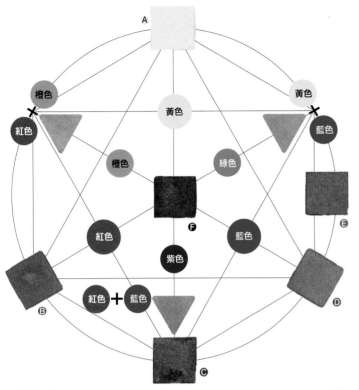

A 顯色強烈的黃色　　B 偏粉紅色的紅色
C 帶有紅色調的紫色　　D 清爽的藍色
E 獨特的藍綠色　　F 特別鮮明的黑色

如果有接近三原色的「黃、紅、藍」，就能簡單地調製出被稱為二次色的「橙、綠、紫」。紫色（C）經常使用於服飾或髮色的底色與陰影色，所以準備了這一個顏料，顏色會比混色的紫色還要鮮豔，因此非常推薦使用。在P10試塗的藍綠色（E）則是即使混合黃色和藍色也調製不出來的獨特色調。

調製橙色

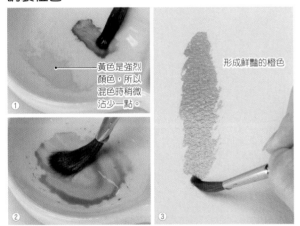

黃色是強烈顏色，所以混色時稍微沾取少一點。

形成鮮豔的橙色

① 溶解相同分量的黃色和紅色，並沾取到梅花盤上。② 將兩色混合。③ 進行試塗。在此是嘗試調製出色卡中間區域的橙色。

調製綠色

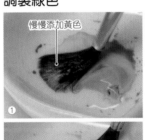

慢慢添加黃色

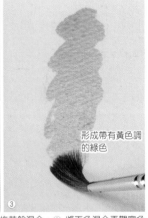

形成帶有黃色調的綠色

① 溶解相同分量的黃色和藍色，在梅花盤混合。② 將兩色混合再觀察色調。③ 進行試塗。嘗試調製出色卡中間稍淺的綠色。

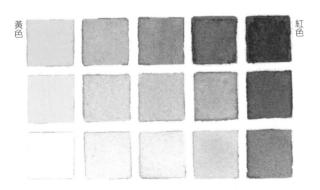

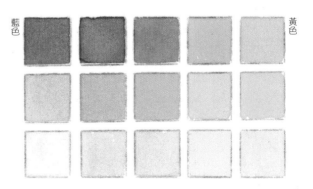

使用混色形成的二次色之範例

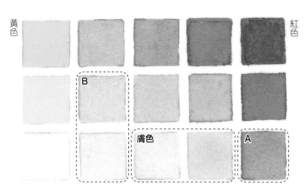

膚色和包覆頭髮丸子頭的布套（B）是黃色＋紅色形成的淺橙色。

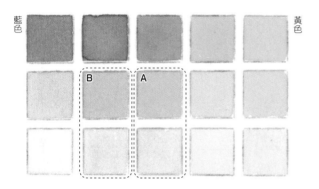

裙子的漸層要將藍色＋黃色形成的綠色稀釋後再使用。頭髮色調為了呈現出藍色稍微多一點的感覺，進行了混色、重疊上色來展現變化。

活用紅色～橙色和綠色

這是利用P11介紹的黃色＋紅色、藍色＋黃色的混色色卡調製色調，並將色調進行搭配組合的插畫範例。

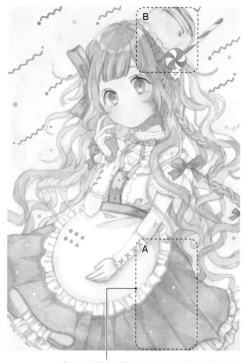

綠色→黃綠色→橙色→紅色（粉紅色）的漸層。

只要有黃、紅、藍
就能再現大部分的色調

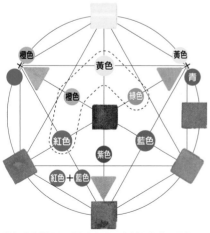

將紅色和綠色這種在色相環上處於相對位置的顏色（互補色）連結起來時，要按照順序排列出其中協調性佳的相鄰顏色。

參考作品《Ellen Easton》
WATERFORD水彩紙　15×15cm

這是在主題為帽子的冊子《cordialement》中所描繪的兔耳大禮帽的插畫。繽紛配色的作品也能以黃、紅、藍三種不同的顏色上色。將畫面放入粉色框框內，並將整體集中在一起。

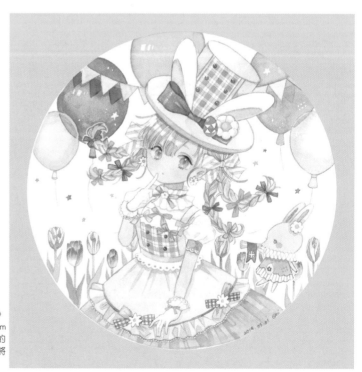

參考作品《哈密瓜汽水》　　WATERFORD水彩紙F4　（33.3×24.2cm）

紅色和綠色是色相環處於相對位置的互補色，在配置時為了避免兩個顏色產生衝突，利用漸層效果將它們連結在一起。哈密瓜汽水的綠色處理成淺色調並使用於廣泛面積，再利用紅色使畫面更鮮明俐落。

活用紫色

紫色　永固淺紫

紅色　天然玫瑰茜紅

調製紅紫色和藍紫色

在限定 6 色的紫色中（永固淺紫）混合紅色，或是將紫色與藍色混色，在色調中營造顏色能展現的範圍。雖然就像P15下方兩色混色的色卡一樣，利用紅色和藍色可以調製出混色的紫色，但因為紫色是經常使用的顏色，所以如果有自己喜歡的紫色在調色盤上，調配顏色就會變得更輕鬆。

藍色　溫莎藍（紅相）

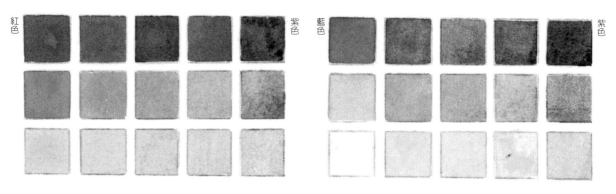

紅色　　　　　　　　　　　　　　　紫色

藍色　　　　　　　　　　　　　　　紫色

溶解多一點的紅色，再與紫色混色調製出紅紫色。

配色時經常將互補色的用色稍微錯開。

黃橙色　　黃色　　黃綠色

橙色　　　　　　綠色

互補色

紅色　　　　　　藍色

紫色

紅紫色　　　　　藍紫色

活用紅紫色的範例

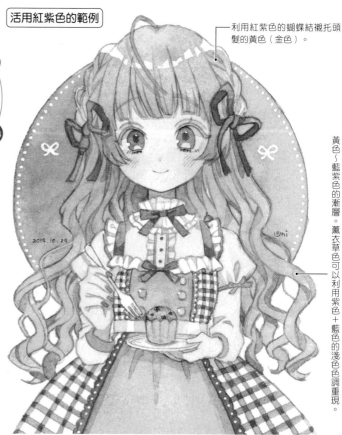

利用紅紫色的蝴蝶結襯托頭髮的黃色（金色）。

黃色～藍紫色的漸層。薰衣草色可以利用紫色＋藍色的淺色色調重現。

參考作品《muffin》WATERFORD水彩紙　10×10cm

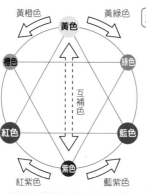

黃綠色（黃色較多）

紅紫色

這是P28描繪迷你角色作品時將衣服上色的階段。裙子要塗上紅紫色進行重疊上色，這是只用限定 6 色特別重新繪製的插畫。

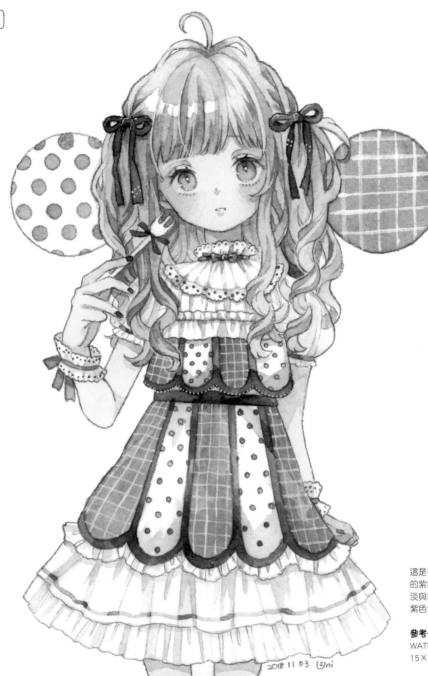

這是在主色使用帶有藍色調的紫色的作品。一邊增添濃淡與色調的變化，一邊以藍紫色色調統一整體插畫。

參考作品《Sophie》
WATERFORD水彩紙
15×15cm

先將紫色溶解開來，再一點一點加入藍色調整色調。

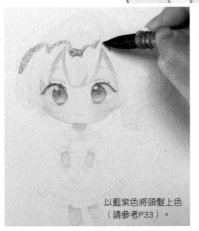

以藍紫色將頭髮上色
（請參考P33）。

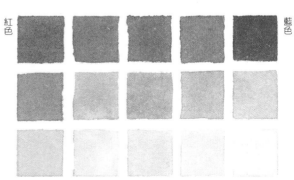

紅色　　　　　　　　　　　　　　　　藍色

調製深藍色和暗藍色

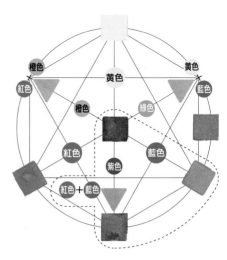

這是以「藍色＋紫色」的深藍紫色將背景上色，再滴水營造出渲染效果的範例。

參考作品《Luna》　WATERFORD水彩紙　A4（29.7×21cm）

想將藍色變成深色或暗色時，要和紫色或黑色進行混色。和紫色混合的話，色調會偏向紅色調。如果希望不更動藍色色調就能變成暗色時，就試著和黑色混合吧！這樣就能形成普魯士藍那種色調。

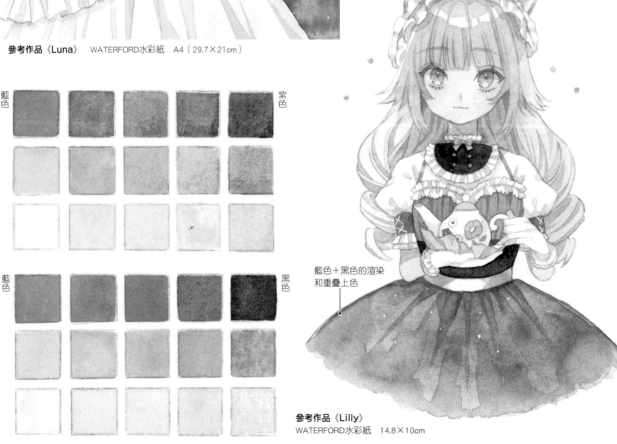

藍色＋黑色的渲染和重疊上色

參考作品《Lilly》
WATERFORD水彩紙　14.8×10cm

混合 3 色…將黃、紅、藍混色後的顏色樣本

在黃色＋紅色＝橙色中加入藍色混色

1 這個黃色呈現出來的顏色會比其他顏料還要明顯，所以稍微溶解少一點。透明粉紅的紅色則要溶解多一點。

雖然是以 3 色（黃、紅、藍）進行搭配組合，卻可以形成如此多樣的色調。利用 2 色混色調製出二次色後，試著再添加一種顏色製作顏色樣本。

※使用W&N專家級水彩紙。

2 在紙張上混合 2 色。

3 在右側塗抹較淺的藍色。

4 在中央將橙色和藍色混色，形成淺米色～偏褐色的顏色。

在黃色＋藍色＝綠色中加入紅色混色

1 這次也稍微減少黃色的分量，調製出偏藍的綠色。

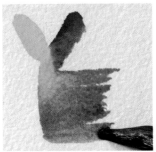

2 變成深綠色。

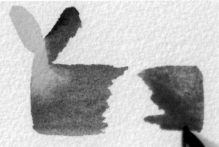

3 在右側塗抹較深的紅色。

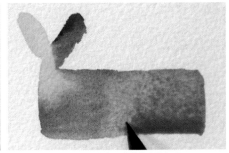

4 藍色較強烈，所以中央形成帶紫色的灰色。

在紅色＋藍色＝紫色中加入黃色混色

1 選擇的紅色偏向淺粉紅色，所以會調製出帶有藍色調的紫色。

2 試著在紙張上調製出清爽的藍紫色。

3 在右側塗抹較淺的黃色。

4 中央形成有色調的灰色。雖然要以 3 色調製出黑色並不容易，但有色調的灰色可以使用於陰影色，擴大表現力。

混合互補色…嘗試描繪褶邊

右圖是將本書選擇的6色和以混色調製的二次色配置在色相環上的示意圖。觀察所配置的顏料顏色樣本，就容易理解互補色的位置。如同P11～12已經介紹過的，在色相環上處於相對位置上的兩個顏色就是互補色。當顏色差異很大時，一起使用後就會有互相襯托的效果，這是眾所皆知的。而且將兩個強烈的顏色並排後，就會形成強烈的配色，所以要特別注意。如同P12的綠色和紅色（粉紅色）、P14的黃色和紫色的參考作品那樣，好好動腦筋思考配色再使用吧！在此就活用水彩顏料的特性，一邊讓顏料融為一體、混合顏料、重疊上色，一邊描繪褶邊，欣賞美麗的色調吧！

＊使用WATERFORD水彩紙。

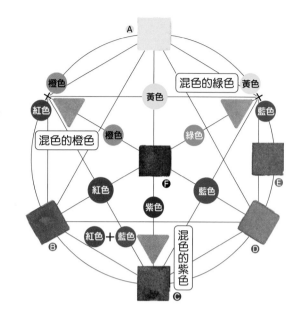

漸層上色和重疊上色的實踐

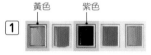

黃色　紫色

1

底色的顏色

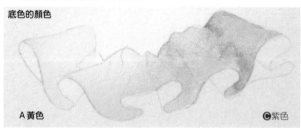

A 黃色　　　　　　　　　　　　　ⒸΟ紫色

將兩種顏料混色

重疊上色

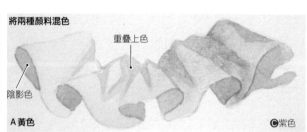

陰影色

A 黃色　　　　　　　　　　　　　ⒸΟ紫色

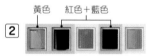

黃色　紅色＋藍色

2

底色的顏色

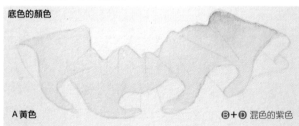

A 黃色　　　　　　　　　　Ⓑ＋Ⓓ 混色的紫色

將三種顏料混色

重疊上色

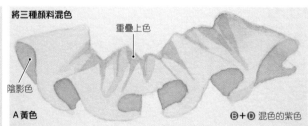

陰影色

A 黃色　　　　　　　　　　Ⓑ＋Ⓓ 混色的紫色

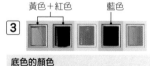

黃色＋紅色　藍色

3

底色的顏色

混色的橙色

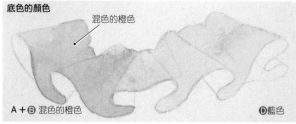

A＋Ⓑ 混色的橙色　　　　　　　　Ⓓ藍色

將三種顏料混色

重疊上色

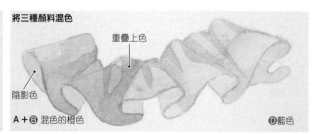

陰影色

A＋Ⓑ 混色的橙色　　　　　　　　Ⓓ藍色

4

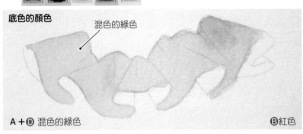

底色的顏色

混色的綠色

A + D 混色的綠色　　　　　　　　　　　　　　　　　B紅色

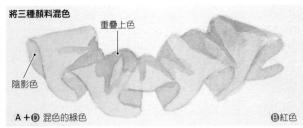

將三種顏料混色

重疊上色

陰影色

A + D 混色的綠色　　　　　　　　　　　　　　　　　B紅色

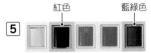

5

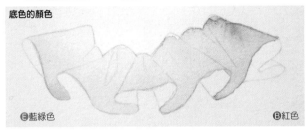

底色的顏色

E藍綠色　　　　　　　　　　　　　　　　　　　　　B紅色

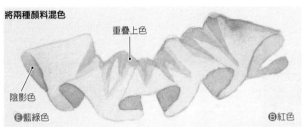

將兩種顏料混色

重疊上色

陰影色

E藍綠色　　　　　　　　　　　　　　　　　　　　　B紅色

褶邊的繪製過程⋯靈活運用暗淡顏色

1 黃色與紫色：以兩種顏料描繪的步驟

加入較多水分的淺色

1 將黃色溶解開來後從左邊塗到中央，中央部分要稍微變深。

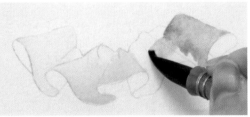

2 從右邊往中央塗上紫色，畫出底色的顏色。

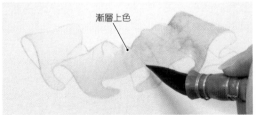

漸層上色

3 盡量在紙張上將兩種顏色混合在一起。

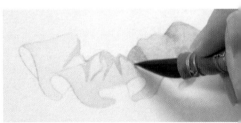

4 等底色乾掉後，以黃色＋紫色的混色將皺褶進行重疊上色。

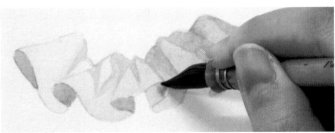

5 褶邊內面也利用混色去描繪。

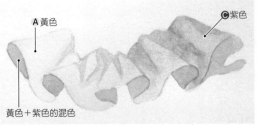

A黃色

C紫色

黃色＋紫色的混色

6 完成。這兩色的混色會形成溫暖的褐色。

② 黃色與紅色＋藍色混色而成的紫色：以三種顏料描繪的步驟

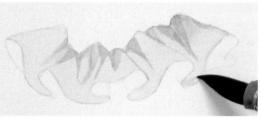

1 溶解出淺淺的黃色後，從左邊開始上色。

2 利用紅色和藍色的混色調製出紫色，從右邊往中央上色。處理成稍微偏向藍色調的淺紫色。

漸層上色

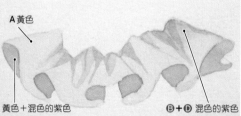

3 在紙張上描繪時要讓黃色和紫色形成漸層效果。

4 將黃色與混色的紫色混合在一起，調製出灰色（陰影色）。

5 等底色的漸層上色乾掉後，以灰色將皺褶的形體進行重疊上色。

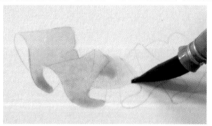

A 黃色

黃色＋混色的紫色

B＋**D** 混色的紫色

6 使用相同的灰色描繪出褶邊的內面。

7 完成。皺褶和陰影色是黃、紅、藍的混色，並試著調製出顏色溫和的灰色。

③ 黃色＋紅色混色而成的橙色與藍色：以三種顏料描繪的步驟

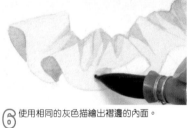

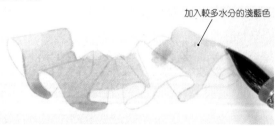

加入較多水分的淺藍色

1 混合黃色和紅色調製出橙色。

2 以淺橙色從左邊塗到中央。

3 從右邊往中央塗上藍色。

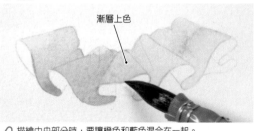

漸層上色

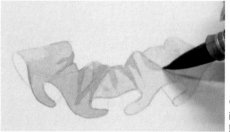

4 描繪中央部分時，要讓橙色和藍色混合在一起。

5 等底色的漸層上色乾掉之後，利用橙色和藍色混合而成的灰色將皺褶的形體進行重疊上色。

6 使用相同的灰色描繪出褶邊的內面。

A＋**B** 混色的橙色

D 藍色

藍色＋混色的橙色

7 完成。橙色和藍色的混色中也混合了黃、紅、藍三色，在此試著調製出像淺米色一樣的暗淡顏色。

4 黃色+藍色混色而成的綠色與紅色：以三種顏料描繪的步驟

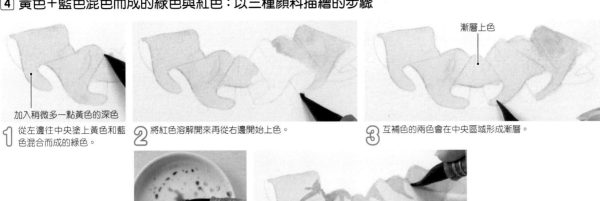

1 從左邊往中央塗上黃色和藍色混合而成的綠色。
加入稍微多一點黃色的深色

2 將紅色溶解開來再從右邊開始上色。

3 互補色的兩色會在中央區域形成漸層。
漸層上色

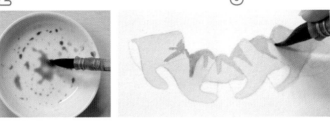

4 混色的綠色與紅色混合後，會形成宛如橄欖色的灰色。

5 等底色的漸層上色乾掉後，以灰色將皺褶的形體進行重疊上色。

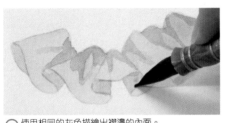

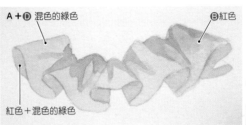

6 使用相同的灰色描繪出褶邊的內面。

A+D 混色的綠色　　　B紅色
紅色＋混色的綠色

7 完成。綠色和紅色混合後，就會形成黃、紅、藍三色的混色。陰影色部分試著處理成顏色不顯眼且偏綠的灰色色調。

5 藍綠色與紅色：以兩種顏料描繪的步驟

1 使用藍綠色和紅色進行漸層上色營造出底色的顏色。

2 兩種顏料的顏色會在中央附近混合在一起。若在紙張上進行漸層上色，顏色就比較不容易混濁。
漸層上色

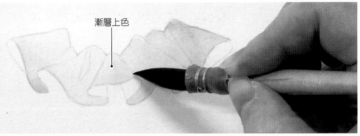

3 在調色碟混合兩種顏料。

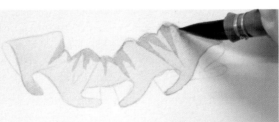

4 等底色的漸層上色乾掉後，利用混色調製出來灰色描繪出皺褶的形體。進行第一次的重疊上色後再將顏料晾乾。

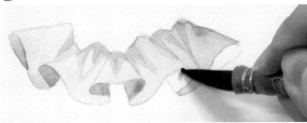

5 在皺褶進行第二次的重疊上色後，描繪褶邊的內面。

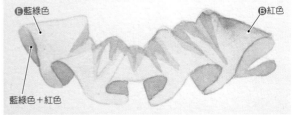

E藍綠色　　　　　　B紅色
藍綠色＋紅色

6 完成。在皺褶和褶邊的內面使用藍綠色和紅色混色所形成偏紫的灰色（陰影）。

21

利用混合互補色的顏色進行實踐

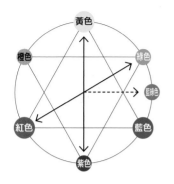

在P18~21的褶邊繪製過程中，試著利用互補色的混色調製出暗淡顏色來作為陰影色。在此則要從參考作品所使用的配色，嘗試分析實際的混色範例。

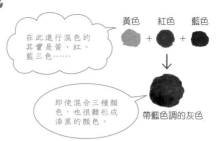

黃色　紅色　藍色

在此進行混色的其實是黃、紅、藍三色……

即使混合三種顏色，也很難形成漆黑的顏色。

帶藍色調的灰色

紅色：天然玫瑰茜紅

藍綠色：鈷土耳其藍

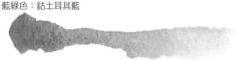

1 嘗試以深色調製出和P21的褶邊所使用的兩色漸層上色一樣的顏色。

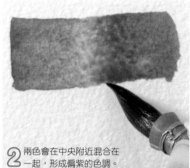

2 兩色會在中央附近混合在一起，形成偏紫的色調。

紅色

藍綠色

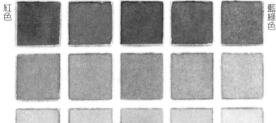

紅色　黃色
●＋○

●加入少量黑色表現暗淡顏色的濃淡差異

黃色　紫色
○＋●

黃色　紫色
○＋●

●混合少量黑色使其變成暗色

藍綠色　紅色
●＋●

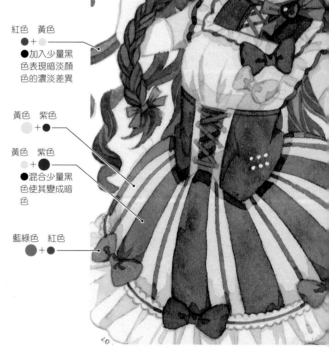

黃色：淺鎘黃

紫色：永固淺紫

黃色

紫色

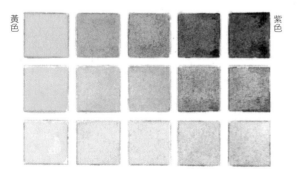

這是和P19下方褶邊使用的兩色漸層上色相同的搭配組合。

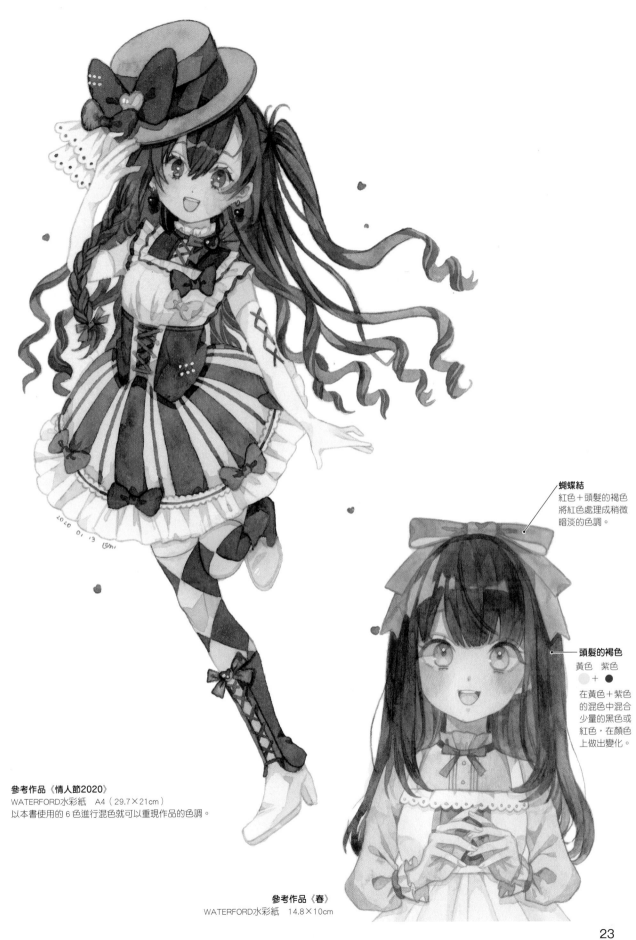

蝴蝶結
紅色＋頭髮的褐色
將紅色處理成稍微
暗淡的色調。

頭髮的褐色
黃色　紫色
●　＋　●
在黃色＋紫色
的混色中混合
少量的黑色或
紅色，在顏色
上做出變化。

參考作品《情人節2020》
WATERFORD水彩紙　A4（29.7×21cm）
以本書使用的６色進行混色就可以重現作品的色調。

參考作品《春》
WATERFORD水彩紙　14.8×10cm

使用暗色的範例

活用黑色…調製深色和淺色

黑色　火星黑

紅色
黑色

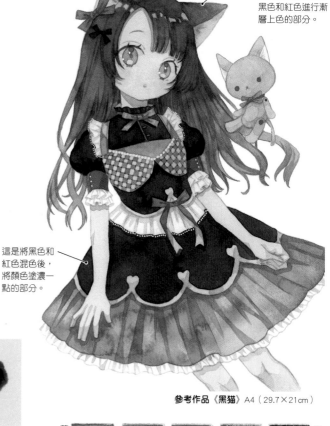

這是在紙張上使用黑色和紅色進行漸層上色的部分。

這是將黑色和紅色混色後，將顏色塗濃一點的部分。

塗上黑色後馬上塗上紅色

① 試著在紙張上將兩種顏料混合在一起。

② 黑色會流向紅色那邊。

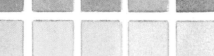

③ 形成黑色和紅色的漸層上色。根據顏料的濃淡和上色時機，顏色的擴散方式會產生變化。

參考作品《黑貓》 A4（29.7×21cm）

藍色
黑色

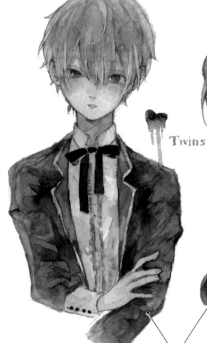

Twins

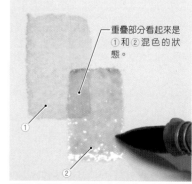

重疊部分看起來是①和②混色的狀態。

①

②

①塗上淺藍色，將顏料充分晾乾後，②以淺黑色進行重疊上色。重疊的部分能看到下面的藍色，所以形成混雜了黑色而且有點暗的顏色。

參考作品《Twins》 14×17.2cm
這是活用透明水彩的特徵，使用精緻的淺色重疊上色很多次的畫法範例。在以較多水分溶解的黑色中添加些許的藍色等顏色，再將黑色衣服塗上底色～重疊上色。

等底色充分乾掉後，將皺褶進行重疊上色處理成深色。

擬定角色的色彩計畫

利用限定 6 色特別重新繪製兩款迷你角色。決定以水果為主題，試著將使用的顏色配色。進行平塗、重疊上色、渲染和漸層上色時，要試塗確認會形成怎樣的顏色，並同時決定色調。

改變膚色，設計兩種角色

1 總之先試著畫出草圖

〔使用水彩顏料試塗〕

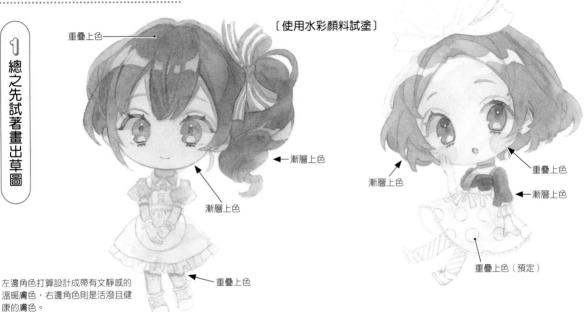

重疊上色

漸層上色

漸層上色

重疊上色

漸層上色

重疊上色

漸層上色

重疊上色（預定）

左邊角色打算設計成帶有文靜感的溫暖膚色，右邊角色則是活潑且健康的膚色。

2 可以確定結果的方向

〔利用電繪進行的色彩計畫〕

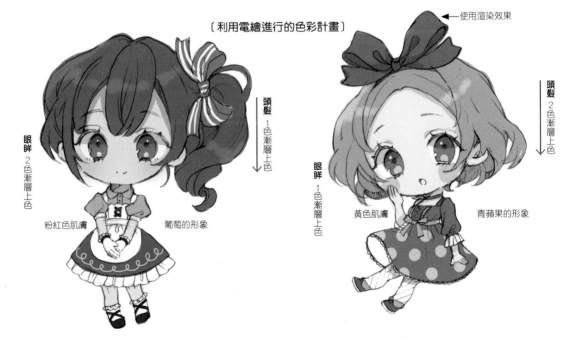

使用渲染效果

眼眸
2色漸層上色

頭髮
1色漸層上色

粉紅色肌膚

葡萄的形象

眼眸
1色漸層上色

頭髮
2色漸層上色

黃色肌膚

青蘋果的形象

這是利用電繪描繪出草圖的結果。正如同以水彩試塗一樣，左邊角色試著處理成皮膚白淨的粉紅色肌膚與藍紫色的髮色。右邊角色則是將髮色以黃綠色一色試塗的髮色改成兩色的漸層上色。試著處理成像P12的參考作品那種綠色→黃綠色→橙色→紅色（粉紅色）的漸層吧！

膚色試著使用粉紅色系或是黃色系

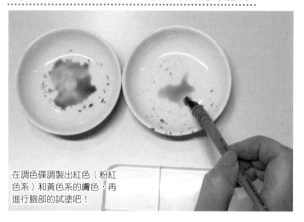

在調色碟調製出紅色（粉紅色系）和黃色系的膚色，再進行臉部的試塗吧！

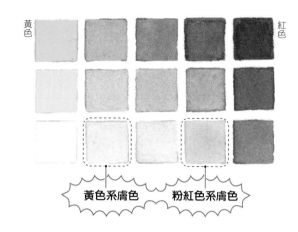

黃色 ← → 紅色

黃色系膚色　　粉紅色系膚色

③ 實際以水彩嘗試畫出較深的顏色

〔粉紅色肌膚　漸層上色〕

①避開眼睛部分，使用底色的粉紅色進行平塗，再以相同顏色沿著瀏海塗上陰影。

②在臉頰塗上相同的粉紅色。

③以含帶水分的畫筆進行暈染。暈染時要使用含水的畫筆（水筆）。利用布或廚房紙巾稍微吸除畫筆的水分，避免顏色過於擴散。

④再次塗上粉紅色，拿水筆往眼睛下方進行暈染。

⑤這裡為了解說暈染技巧，試著將臉頰的顏色畫深。

〔黃色肌膚　重疊上色〕

> 粉紅色肌膚和黃色肌膚都處理成比實際在插畫中使用的膚色還要深的色調。

①避開眼睛部分，使用底色的偏黃膚色進行平塗，眼白部分不上色，留下紙張的顏色。

②在額頭、脖子和耳朵進行重疊上色塗上陰影色。

③在臉頰的紅暈部分進行重疊上色，畫出圓圓的形狀。

④重疊上色的部分看起來特別鮮明。

④ 決定方向性

進行粉紅色肌膚和黃色肌膚的試塗。在此以試塗的色調為基準,試著調製出膚色吧!

⑤ 實際完成的角色

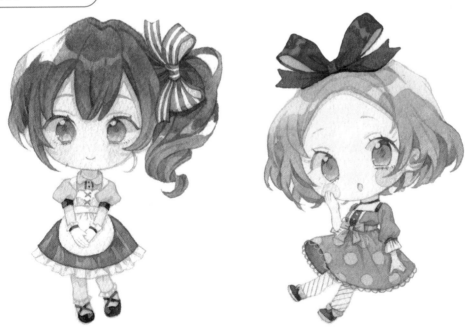

《小葡萄和小蘋果》 W&N專家級水彩紙18×26cm

這是兩款完成的迷你角色,是利用為本書挑選的 6 色專家級水彩顏料特別重新繪製的插畫範例。為了襯托頭髮和衣服的色調,將膚色營造成極淺的顏色。

從 P28 開始介紹
繪製過程

嘗試描繪「粉紅色肌膚和藍紫色頭髮的迷你角色」

在此要描繪從藍紫色葡萄聯想到的迷你角色。以P25的色彩計畫為基礎，使用透明水彩上色吧！

◀完成插畫（請參考P27）

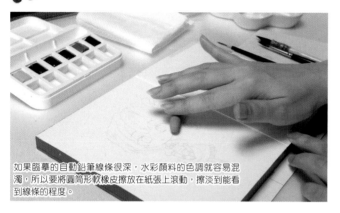

如果臨摹的自動鉛筆線條很深，水彩顏料的色調就容易混濁，所以要將圓筒形軟橡皮擦放在紙張上滾動，擦淡到能看到線條的程度。

從12色色相環上看到的色彩計畫示意圖

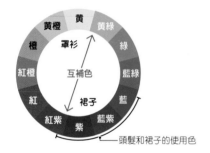

黃綠
黃
黃橙
綠
罩衫
橙
互補色
藍綠
紅橙
藍
紅
裙子
藍紫
紅紫
紫

——頭髮和裙子的使用色

在色相環中處於相對位置的兩個顏色稱為「互補色」。

這是將插畫草圖疊在水彩紙上，再以自動鉛筆臨摹做成的線稿。已經可以利用水彩顏料上色了。

針對粉紅色肌膚、頭髮和服裝進行配色

這個迷你角色的膚色要處理成在較多的紅色中添加些許黃色的偏粉紅色。上色時要盡量呈現出淺淺的白淨感，並進行調整讓藍色調的冷色系髮色特別顯眼。服裝是以紅紫色裙子搭配接近互補色的黃綠色（黃色較多）罩衫，為了讓互補色相鄰也不會產生衝突，描繪時要錯開色調，或是將白色作為緩衝角色夾在中間。

1 從膚色開始上色

①以同一支畫筆將黃色和紅色溶解開來。

②在梅花盤將2色混合在一起。

③進行試塗。

④拿畫筆沾取些許黃色。

⑤在梅花盤添加黃色調整色調。

⑥再次試塗確認膚色。

1 將黃色和紅色慢慢混合在一起，先調製出偏粉紅色的膚色。

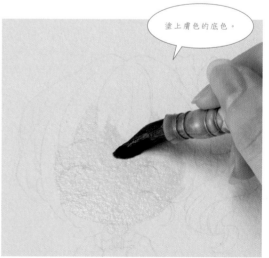

塗上膚色的底色。

2 從臉頰開始上色，瀏海的縫隙也要上色。因為是極淺的膚色，所以眼睛部分也要塗上底色。上色時主要使用W&N Pure Squirrel松鼠毛水彩筆。

28

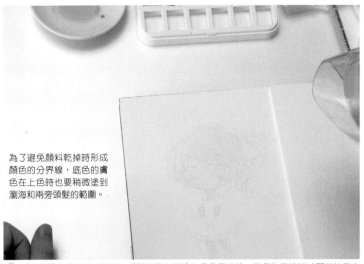

為了避免顏料乾掉時形成顏色的分界線，底色的膚色在上色時也要稍微塗到瀏海和兩旁頭髮的範圍。

③ 將臉部塗上底色後，脖子、手臂和腳也要塗上膚色再晾乾。雖然為了縮短時間而使用吹風機，但也可以等待顏料自然乾掉。

肌膚的陰影色

① 拿畫筆沾取少量紫色。

② 添加在底色的膚色中進行混色。

③ 進行試塗並確認色調。

④ 調製陰影色。

在臉頰塗上膚色後，以含水的畫筆進行暈染（請參考試塗的P26）。

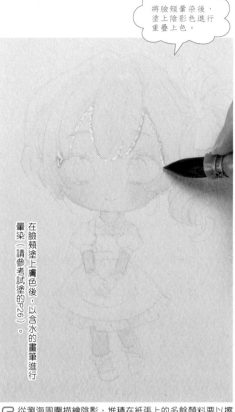

將臉頰暈染後，塗上陰影色進行重疊上色。

⑤ 從瀏海周圍描繪陰影，堆積在紙張上的多餘顏料要以擦掉水分的畫筆吸除。

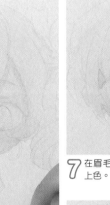

⑥ 在腳部塗上裙子下襬的陰影。眼皮的線條、臉頰、脖子，以及袖子下面也要畫出陰影，在此塗上的是範圍較大的陰影。接下來要在陰影色中添加少量紫色，準備第二階段的深色陰影。

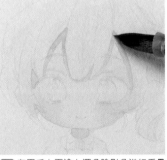

⑦ 在眉毛上面塗上深色陰影色進行重疊上色。

⑧ 下眼皮的線條也要塗上稍微深一點的陰影色。

⑨ 這是觀察整體，將陰影色慢慢調深的階段。

2 眼睛的底色上色

淺薰衣草色

①拿畫筆將紫色溶解開來。

②將紫色沾取到梅花盤上。

③在紫色中混合藍色。

④進行試塗確認色調。

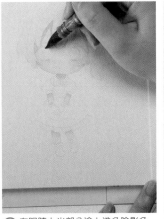

1 調製眼睛的陰影色。將藍色一點一點地混合在紫色中，處理成偏藍的淺薰衣草色。

2 在眼睛上半部分塗上淺色陰影色，要先從右眼開始。

3 左眼也塗上陰影色，並將顏料充分晾乾。

淺褐色和紫色

①以黃色和紅色調製出橙色。

②拿畫筆溶解少量黑色。

③以橙色和黑色調製出褐色。

④進行試塗，確認第一個調製出來的褐色。

⑤拿畫筆沾取紫色。

⑥將紫色溶解開來，準備第二個顏色。

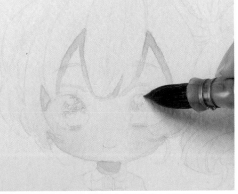

5 避開高光區域，在眼眸的上半部分塗上③的褐色。

4 眼眸要以褐色和紫色進行兩色的漸層上色，所以要先在梅花盤溶解顏料。

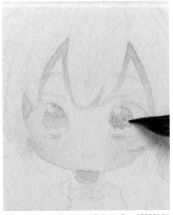

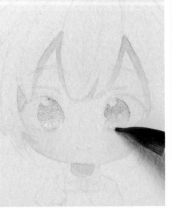

6 拿同一支畫筆沾取⑥的紫色，將眼眸進行漸層上色。

7 讓同一支畫筆含帶水分將紫色推開，使顏色變淺。

利用漸層上色可以形成底色，所以要將顏料充分晾乾。

8 眼眸的底色要使用褐色和紫色塗上淺色的漸層。

3 以線條描繪眼睛細部

深紅褐色

西伯利亞貂毛
水彩筆長峰

① 以黃色和紅色混色出深橙色。 ② 將黑色加在橙色中進行混色。

③ 拿畫筆沾取少量紅色後再添
加上去。

1 先調製出眼線和睫毛要使用的暗褐色。

④ 調製出暗褐色。

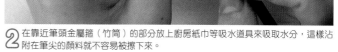

2 在靠近筆頭金屬箍（竹筒）的部分放上廚房紙巾等吸水道具來吸取水分，這樣沾
附在筆尖的顏料就不容易被擦下來。

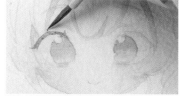

3 以曲線畫出右眼的眼影後，再描繪睫毛
的形體。

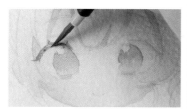

4 一邊吸取多餘的顏料，一邊調整線條。

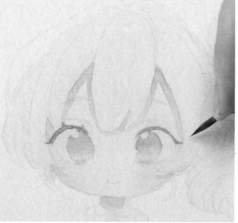

5 畫出左眼的眼影，要用筆尖從內眼角往外眼角慢慢描繪。

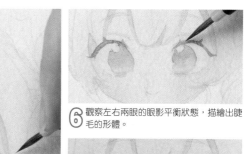

6 觀察左右兩眼的眼影平衡狀態，描繪出睫
毛的形體。

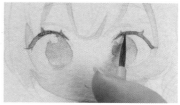

7 將顏色疊上去，讓眼眸上的眼影稍微變深
一點。

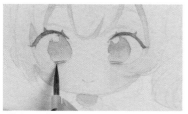

8 加入兩條極細的橫向線條後，以短的縱向線條描繪出下睫毛。縱向線條比較容易描繪，所
以可以改變紙張方向再描繪。

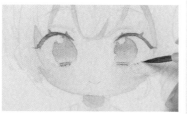

9 以和眼影相同的顏色將眼眸描邊。高光附
近要畫出線條，使其變粗。

10 利用底色的褐色與紫色進行漸層上
色，使顏色稍微變深。

11 使用紫色在眼眸下方描繪出小小的圓
形，留下明亮的樣貌呈現出透明感。
眼睛是完成的基準，所以繼續進行下個步驟。

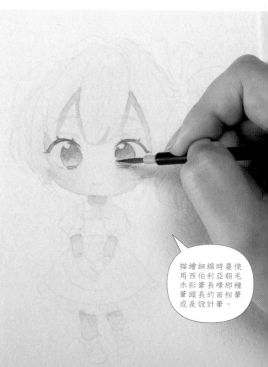

描繪細線時要使
用西伯利亞貂毛
水彩筆長峰那種
筆頭長的面相筆
或是設計筆。

1 在眼影使用的褐色（P31的④）中添加紅色，調製出深色。

2 高光附近要將線條進行重疊上色使顏色變深，接著在眼眸正中央畫出瞳孔。想要讓色調變淺，所以瞳孔中要畫出細的斜線。

3 覺得先前塗上的眼睛陰影色淺淺的，所以在眼睛上半部分再度進行重疊上色，這裡要使用以藍色和紫色調製出來的淺薰衣草色（請參考P30）。

4 在底色使用的褐色添加紫色，將眼眸下方的明亮小圓圈描邊。

5 以相同的褐色＋紫色將眼眸內側描邊，營造出鮮明的印象。

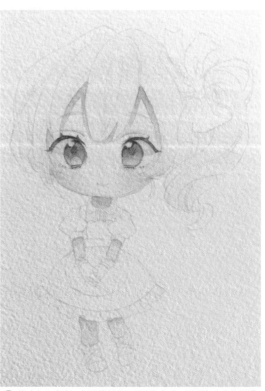

6 尚未加上高光，但眼睛部分已經大致完成。到此為止大約經過1小時。

⑤ 頭髮的底色上色

頭髮的藍紫色

①拿畫筆沾取紫色。

②在梅花盤將紫色溶解開來。

③拿同一支畫筆沾取少量藍色。

④在紫色中加入藍色進行混色。

⑤進行試塗確認色調。

1 將頭髮要使用的藍紫色進行混色，以像葡萄一樣的深色顏色為形象。頭髮面積廣泛，所以調製的分量要稍微多一點。

也可以先用自動鉛筆勾勒出上色範圍的草圖。

2 留下光線照射部分，再將其他區域塗上底色。紙張白底區域要比最後留白部分（高光）還要大一點。

3 接著使用W&N Pure Squirrel松鼠毛水彩筆沿著髮束進行平塗。

4 瀏海要塗到眉毛高度左右的位置，也要描繪出頭頂。

5 拿含水的畫筆將顏色推開，進行漸層上色增添濃淡差異。

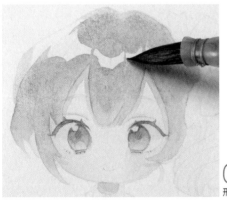

6 也要調整左後方和高光這些未上色部分的形體。

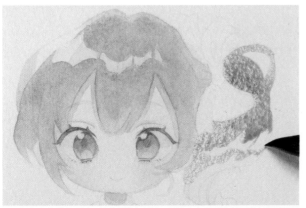

7 綁起來的髮束要使用藍紫色進行平塗。瀏海未上色部分則是塗上淺藍紫色進行重疊上色。

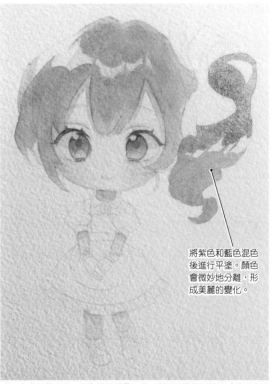

將紫色和藍色混色後進行平塗。顏色會微妙地分離，形成美麗的變化。

8 完成頭髮底色。因為想要重疊上色，所以要等顏料乾掉或是以吹風機吹乾。

6 頭髮的重疊上色～塗上陰影

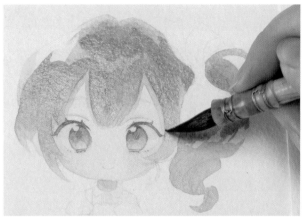

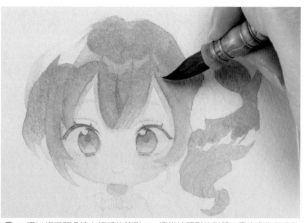

1 和底色一樣，塗上藍紫色進行重疊上色。調整顏料的顏色，一邊暈染一邊進行漸層上色，好讓髮尾呈現淺色。達到預期的顏色後，在塗上陰影前要先將顏料晾乾。

2 一邊以相同顏色塗上粗略的陰影，一邊描繪頭髮的形體。畫出瀏海的分線後，在兩側的髮束加入陰影的線條。紙張要擺成容易畫線的方向，從上往下再從下往上畫線。

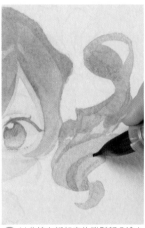

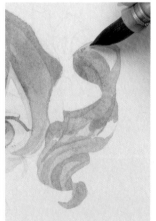

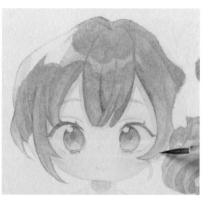

3 以曲線在綁起來的捲髮部分塗上陰影，呈現出立體感。

4 在髮束綁很緊的部分和蝴蝶結下面的頭髮加上深色陰影，營造出深淺層次。之後眉毛也以相同顏色描繪，再等顏料乾掉。

5 在藍紫色中加入黑色進行混色，調製出暗的陰影色。將畫筆換成描繪細線的西伯利亞貂毛水彩筆長峰（也可以使用面相筆）。

6 一邊描繪頭髮的輪廓，一邊在必要的部分加上陰影，增添微妙差異。可以改變紙張的方向，讓線條更容易描繪。

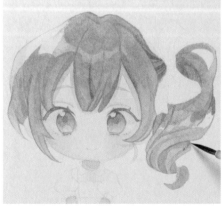

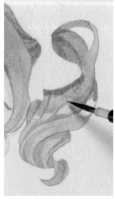

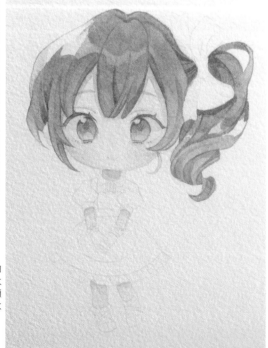

7 在用蝴蝶結綁住的頭髮聚集部分加上線條。捲髮部分也補上暗的陰影，讓頭髮的前後關係更清楚易懂。

8 將蝴蝶結落下陰影的部分變暗。

9 頭頂的髮旋一帶和頭髮垂在耳朵的部分也要加上陰影，這樣頭髮便大致完成。若去掉等待乾燥的時間，從頭髮的底色上色到重疊上色與塗上陰影大約花了30分鐘。

7 描繪蝴蝶結

1 在紅色中加入少量紫色進行混色，調製出蝴蝶結要用的紅紫色。

2 以和眼睛陰影相同的藍色和紫色調製出淺薰衣草色，並事先在蝴蝶結的扭結塗上皺褶，再將其晾乾。在蝴蝶結尾端和扭結描繪出條紋。

3 沿著蝴蝶結的塊面畫線。描繪出上面的圓圈部分和環繞到另一邊的塊面。

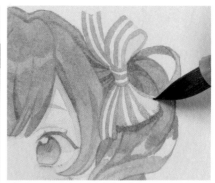

4 在下面圓圈部分和尾端加上線條。

5 在紅紫色中添加少量紫色調製出陰影色，在條紋上面塗上陰影色進行重疊上色。

6 將陰影的底色和蝴蝶結的紅紫色重疊在一起，讓扭結和環繞到後面的陰影變深。輪廓也使用相同的紅紫色描繪，讓形體更清晰。

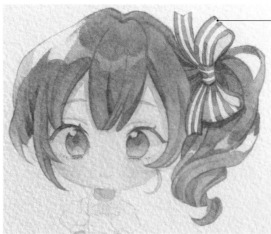

蝴蝶結大約15分鐘就能畫好。

7 這是完成蝴蝶結部分的階段。要將條紋的陰影上色時，一開始上色的淺薰衣草色的陰影底色也會派上用場。接著就一邊等待顏料乾掉，一邊確認整體頭部的平衡。

8 描繪臉部的輪廓

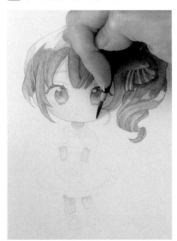

1 在黃色和紅色的膚色中混合紫色調製出陰影色，以這個顏色描繪臉部的輪廓。

2 以相同顏色描繪嘴巴的曲線。

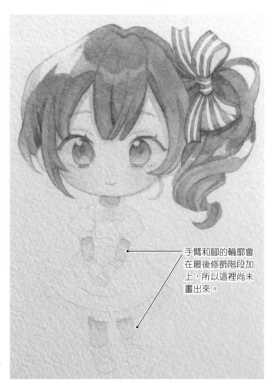

手臂和腳的輪廓會在最後修飾階段加上，所以這裡尚未畫出來。

3 脖子的輪廓也描繪出來後，就接著描繪衣服。

⑨ 衣服的重疊上色

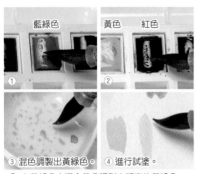

藍綠色　黃色　紅色

③ 混色調製出黃綠色。　④ 進行試塗。

1 在藍綠色中混合黃色調製出明亮的黃綠色。加入些許紅色調整色調。

2 在罩衫塗上黃綠色進行平塗。

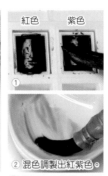

紅色　紫色

② 混色調製出紅紫色。

3 利用紅色和紫色調製出紅紫色。

4 在裙子塗上紅紫色進行平塗。之後將水滴在上面營造渲染效果，再等待紙張乾掉。

5 在圍裙塗上白色部分專用的陰影色，呈現出立體感，這裡要使用藍色和紫色混合後的淺薰衣草色。

6 下襬裙邊的皺褶也使用相同的陰影色描繪出來。

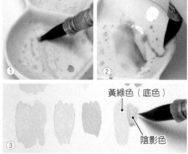

黃綠色（底色）

陰影色

7 調製罩衫的陰影色。在底色的①黃綠色中慢慢加入②黃色、紅色和黑色進行混色。

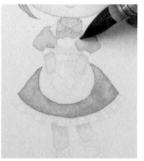

8 要在衣領和袖子等處塗上陰影色進行重疊上色。設定光線來自畫面左上方。

9 混色調製出較深的紅紫色作為陰影色。

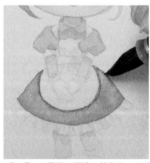

10 在圍裙下面塗上陰影後，利用重疊上色描繪出裙子的形體。

11 描繪出放射狀皺褶，呈現出裙子飄揚的感覺。

12 一邊使用底色的顏色，一邊留下細長線條，並塗上深色的陰影色。

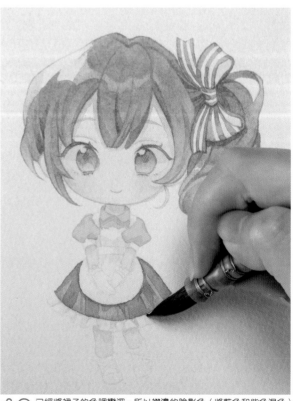

13 已經將裙子的色調變深，所以裙邊的陰影色（將藍色和紫色混合）也要疊上深一點的顏色。之後使用相同的陰影色（調淺的顏色）描繪白色襪子。

10 小物件和細部的刻畫後再進行最後修飾

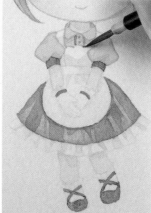

② 使用藍色和紫色混色形成的陰影色以線條描繪，讓圍裙和手套的形體更清晰。一邊勾勒輪廓，一邊以填補內側的方式加入陰影，會比較容易描繪。

① 使用淺黑色描繪有交叉綁帶的鞋子。袖口、手套的線條、罩衫的釦子和門襟的邊緣都要以相同的黑色描繪，讓形體更俐落鮮明。

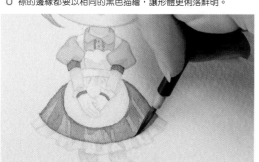

④ 以底色使用的紅紫色畫出裙子的輪廓。

③ 使用相同的陰影色描繪下襬褶邊的輪廓。

完成

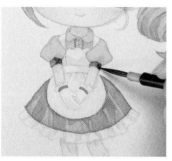

⑤ 袖口的淺黑色部分乾掉後，以相同顏色塗上陰影進行重疊上色。

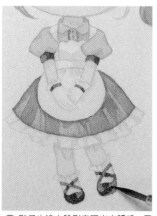
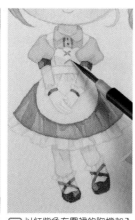

⑥ 鞋子也塗上陰影表現出立體感。周圍色調已經變深，所以利用肌膚的陰影色畫出手臂、腳和膝蓋的輪廓再進行調整。

⑦ 以紅紫色在圍裙的胸擋加入交叉的縫線作為點綴。

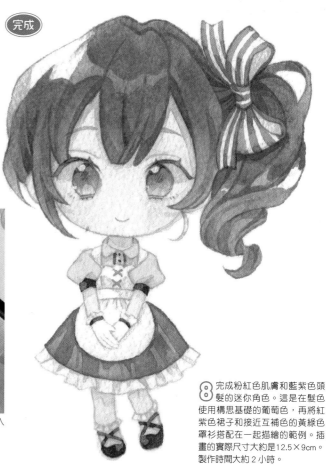

⑧ 完成粉紅色肌膚和藍紫色頭髮的迷你角色。這是在髮色使用構思基礎的葡萄色，再將紅紫色裙子和接近互補色的黃綠色罩衫搭配在一起描繪的範例。插畫的實際尺寸大約是12.5×9cm。製作時間大約2小時。

37

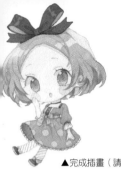

嘗試描繪「黃色肌膚和綠紅色頭髮的迷你角色」

在此要描繪從青蘋果聯想到的迷你角色。以P25的色彩計畫為基礎，使用透明水彩上色吧！設計成利用紅色蝴蝶結和兩色漸層上色的頭髮給人留下印象的角色，衣服的圓點圖案先以留白膠遮蓋技法留白再塗上黃色。首先要介紹水彩留白膠的用法，來觀察實際的步驟吧！

▲ 完成插畫（請參考P27）

塗抹水彩留白膠

W&N水彩留白膠 ▶

①將W＆N水彩留白膠擠在調色碟上，並以尼龍毛面相筆沾取。很難塗抹時可以添加少量水分。

②在想要留白的部分塗上水彩留白膠，等候3～4分鐘直到水彩留白膠乾掉。

③水彩留白膠乾掉後再以顏料描繪。

④等待上色的顏料乾掉，以手指搓揉變成膠狀的水彩留白膠並將其剝下。

⑤以水彩留白膠塗抹的部分會形成留白。

1 在自動鉛筆描繪的插畫線稿上塗上水彩留白膠。

2 這是圓點圖案完成留白膠遮蓋的階段，已經可以使用水彩顏料上色了。沾附水彩留白膠的畫筆要在筆毛變硬前以溫水清洗。

從12色色相環上看到的色彩計畫示意圖

頭髮和衣服等部位的使用色

黃

黃橙　　黃綠

橙　頭髮和衣服　綠

　　　互補色

紅橙　　　　　藍綠

紅　蝴蝶結　　藍

紅紫　紫　藍紫

在色相環中處於相對位置的兩個顏色稱為「互補色」。

針對黃色肌膚、頭髮和服裝進行配色

這個迷你角色的膚色要處理成在較多的黃色中添加些許紅色的偏黃色。先處理成不含藍色調的膚色再進行調整，好讓從綠色變化到紅色（粉紅色）的頭髮特別顯眼。綠色連身裙用非常協調的黃綠色圓點圖案作點綴，內裡等小塊面積則用紅色的互補色作為點綴。

1 從膚色開始上色

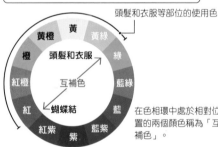

黃色　　紅色

①將黃色沾至梅花盤上，再以同一支畫筆將紅色溶解開來。

②將兩色混合在一起，調製出偏黃的橙色。

③進行試塗，紅色調製的好像有點強烈。

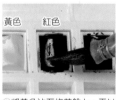

1 將黃色和紅色慢慢混色，調製出偏黃的膚色。

④拿畫筆沾取些許黃色，添加在混合的顏色中。

⑤再次進行試塗確認膚色。

2 在整個臉部和兩旁頭髮塗上膚色，覺得好像有點淺的色調即可。

③ 在脖子、手臂和頭髮的範圍將膚色推開。在此要等待顏料乾掉，也可以用吹風機吹乾。

④ 在黃色肌膚的顏色中加入紅色，營造出臉頰的顏色。等黃色肌膚的底色乾掉後，再塗上極淺的臉頰顏色進行重疊上色。右邊臉頰上色時要避開手的形狀。

⑤ 落在額頭或臉上的頭髮陰影、脖子、耳朵要塗上相同的膚色進行重疊上色。

⑥ 再次塗上陰影色進行重疊上色，處理成有點深的顏色。

⑦ 使用膚色在眼皮的線條畫出陰影。

⑧ 手臂的袖口部分也使用相同的膚色畫出陰影。

⑨ 塗上肌膚的陰影後要用吹風機吹乾，將整體吹乾後確認色調的平衡。一邊用平板電腦觀察以電繪進行色彩計畫的插畫（請參考P25），一邊繼續描繪。

② 眼睛的底色上色

1 拿畫筆溶解紫色再沾取到梅花盤上，加入些許黃色進行混色，調製出暗淡且偏紅的陰影色。這個迷你角色的眼睛要處理成紅橙色，所以決定不選擇薰衣草色，而是試著使用偏紅的陰影色。

2 在眼睛的上半部分塗上偏紅的淺色陰影色，從右眼開始畫出半圓形的陰影。

3 左眼也要畫出陰影。繼續描繪前要先將顏料充分晾乾。

4 調製眼睛要用的橙色，首先在梅花盤將紅色溶解開來。

5 拿畫筆沾取少量黃色和紅色混合在一起。眼眸的顏色要塗上這個紅橙色。

6 避開高光部分，在眼眸上半部分塗上紅橙色進行重疊上色。

7 塗完右眼後，也迅速在左眼上色。

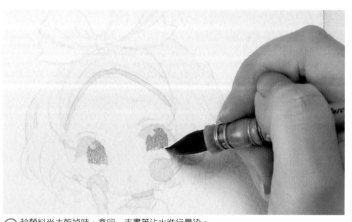

8 趁顏料尚未乾掉時，拿同一支畫筆沾水進行暈染。

包含晾乾時間在內，到此為止大約花了20分鐘描繪。

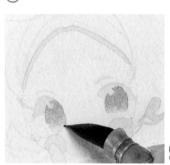

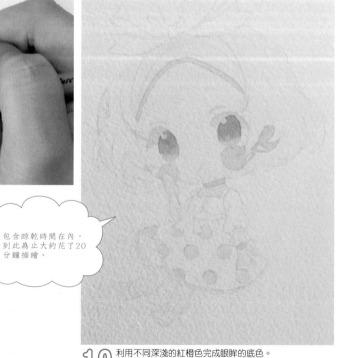

9 進行漸層上色，讓下半部分顏色變淺。

10 利用不同深淺的紅橙色完成眼眸的底色。

③ 以線條描繪眼睛細部

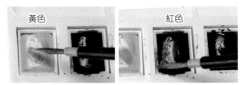

① 將黃色和紅色混色調製出深橙色。

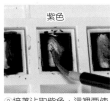

② 接著沾取紫色,這裡要使用的是西伯利亞貂毛水彩筆長峰。

③ 將混色調製出來的橙色和紫色混色,調製出紅褐色。

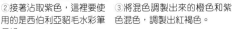

1 先調製出眼線和睫毛要使用的明亮紅褐色。

2 以曲線畫出右眼的眼影,睫毛的形體也要畫出來。

3 睫毛稍微畫長一點,讓睫毛前端變細。

4 畫出左眼的眼影。可以將紙張角度改成容易畫出線條的方向再描繪。

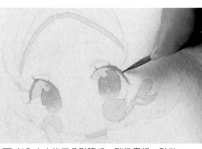

5 加入小小的三角形睫毛。稍微畫粗一點做出強調表現,讓眼眸上方的眼影變深。

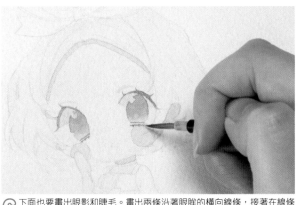

6 下面也要畫出眼影和睫毛。畫出兩條沿著眼眸的橫向線條,接著在線條下畫出睫毛小小的縱向線條。

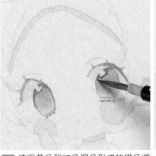
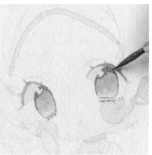

7 使用黃色和紅色混色形成的橙色將眼眸內側描邊。

8 加入線條,讓高光附近的顏色稍微變深。

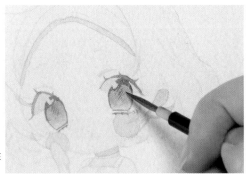

9 眼眸正中央的瞳孔要在中間加入細的斜線。

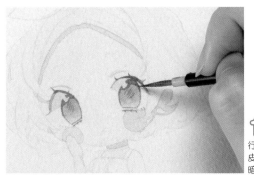

10 眼眸上方要以紅褐色線條描邊進行重疊上色。這會成為眼皮的陰影,所以要處理成暗色。

11 這是眼睛部分大致完成的階段。眼皮也要塗上膚色的線條進行重疊上色,再調整色調。

4 以兩色進行頭髮的底色上色

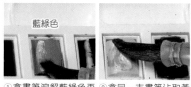

藍綠色

①拿畫筆溶解藍綠色再沾取到梅花盤上。

②拿同一支畫筆沾取黃色。

③進行混色,調製出偏黃的綠色。

④進行試塗確認色調。

1 先調製要使用於頭髮的綠色。

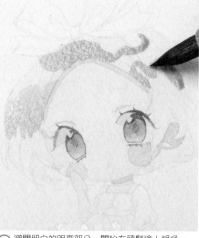

2 避開留白的明亮部分,開始在頭髮塗上綠色。

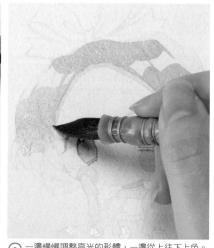

3 一邊慢慢調整高光的形體,一邊從上往下上色。

4 清洗畫筆再溶解紅色顏料。

5 趁綠色部分尚未乾掉時,塗上紅色進行漸層上色。

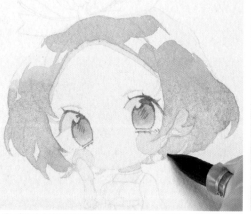

6 畫面右側的頭髮也要進行漸層上色。髮尾塗上沒有混雜綠色的紅色,塗到髮尾後要以吹風機吹乾,讓色調固定下來。

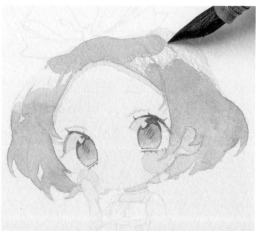

7 在頭髮使用的綠色加水,調製成淺綠色。往之前未上色的明亮部分塗上淺綠色。

5 在頭髮加上陰影

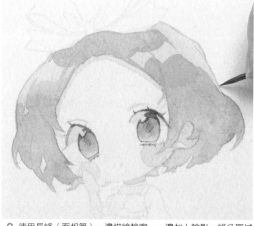

8 塗完淺綠色後,進行下一個重疊上色的步驟前,要先以吹風機吹乾顏料。

1 使用長峰(面相筆)一邊描繪輪廓,一邊加上陰影。綠色區域要使用相同的綠色顏料。

2 紅髮部分要使用紅色加入線條。

③ 後方和內側的頭髮也要用紅色塗上陰影。

④ 使用綠色在頭髮縫隙等區域塗上陰影進行重疊上色。

⑤ 以紅色和綠色的線條描繪髮束形體和重疊的部分。

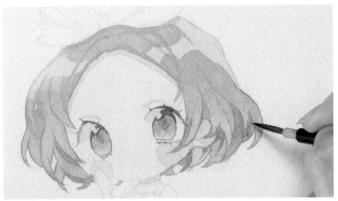

⑥ 在紅髮部分塗上陰影再調整形體。

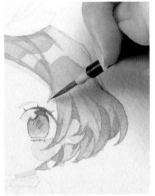

⑦ 在綠色中加入藍色進行混色，塗上更深一點的陰影。也要修飾髮尾的線條。

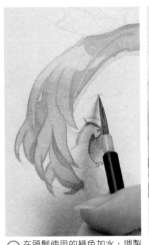

⑧ 在頭髮使用的綠色加水，調製出淺綠色再描繪眉毛。

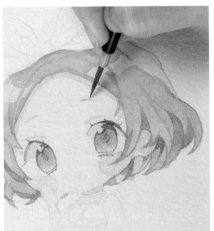

⑨ 處理成帶有下垂感的短眉毛。

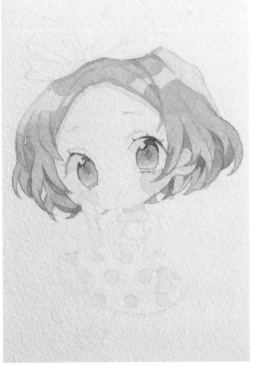

⑩ 這是頭髮部分完成的階段。頭髮從底色上色到重疊上色大約花了20分鐘迅速上色。

6 在肌膚描繪輪廓

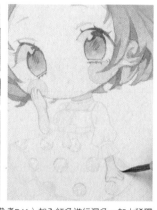
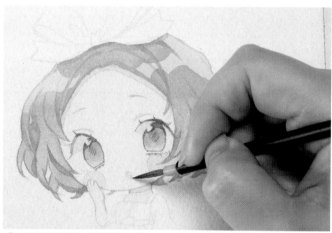

1 在眼睛使用的紅褐色（請參考P41）加入紅色進行混色，加水稀釋後再描繪輪廓。要刻劃出臉部線條、耳朵、手臂和手。

2 以相同的紅褐色將嘴巴裡面上色。

7 描繪蝴蝶結

1 在紅色中加入些許黃色，調製出鮮豔的朱紅色。

2 留下高光部分，在蝴蝶結塗上朱紅色。

3 將整體平塗後，在重疊上色之前要先將顏料晾乾。

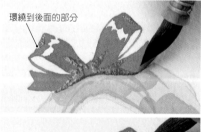
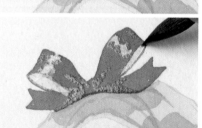
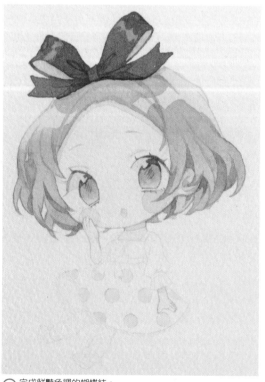

環繞到後面的部分

4 在朱紅色中混合紫色，調製出蝴蝶結的陰影色。

5 在扭結的皺褶及環繞到後面的塊面進行重疊上色。以水稀釋相同的顏色將顏色變淺，將先前未上色的內面和高光上色後，再以吹風機吹乾。

使用長峰

6 在蝴蝶結的陰影色中混合藍色，調製出更深一點的陰影色。

7 一邊畫出皺褶的線條和輪廓，一邊描繪形體。

8 完成鮮豔色調的蝴蝶結。

8 小物件和衣服的上色

1 將黃色和紅色混色，調製出紅橙色。

2 使用紅橙色描繪脖子的項鍊和領口的線條。

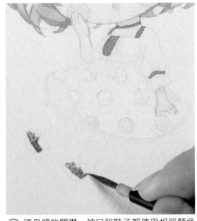

3 連身裙的門襟、袖口和鞋子都使用相同顏色塗上底色。

黃色

① 拿畫筆將黃色溶解開來。

藍綠色

② 拿同一支畫筆沾取藍綠色。

③ 在梅花盤中將兩種顏料混合調製出綠色。

④ 拿畫筆沾取少量紅色。

⑤ 在綠色中混合紅色。

頭髮的綠色

⑥ 進行試塗。處理成稍微降低鮮豔度的綠色。

4 先調製出連身裙要使用的綠色。調整成比頭髮的綠色還要暗淡的綠色，試著處理成帶有素淨感的色調。

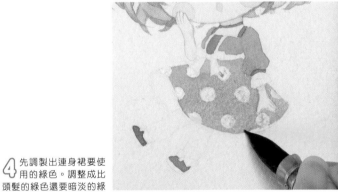

5 袖子和前衣身到裙子的部分要塗上綠色進行平塗。

剝除水彩留白膠

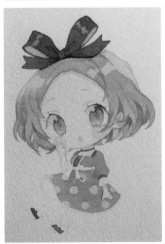

6 將連身裙上色後，要將顏料充分晾乾。

7 以手指輕輕搓揉，剝除膠狀的水彩留白膠部分。

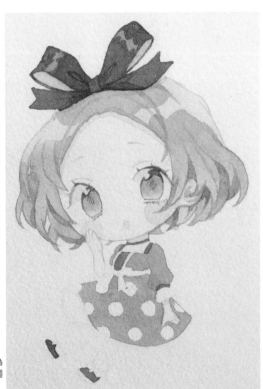

8 水彩留白膠塗抹的部分因為沒有沾附顏料，所以圓點圖案會形成留白。

9 小物件和衣服的刻畫

1 在黃色中加入少量紅色,調製出圓點圖案要使用的黃橙色。

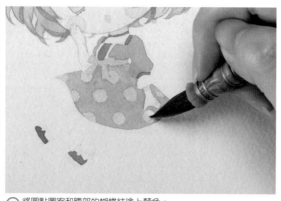

2 將圓點圖案和腰部的蝴蝶結塗上顏色。

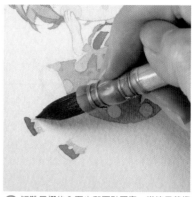

3 短靴反摺的內面也和圓點圖案一樣使用黃橙色。

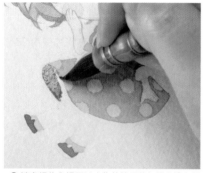

4 連身裙的內裡要以小物件使用的紅橙色塗上顏色。

5 以和底色相同的暗淡綠色(P45的⑤)描繪出連身裙的輪廓。

6 描繪皺褶的形體時也要塗上暗淡的綠色進行重疊上色。

7 以暗淡的綠色畫出下襬的線條,讓形體更清晰。

8 在連身裙上面畫出袖子和手的陰影,再繼續描繪皺褶的形體。

9 蝴蝶結的陰影要塗上和底色相同的黃橙色進行重疊上色。

10 將藍色和紫色混色,再加水調製出白色部分要用的陰影色。在褲襪畫出輪廓,並在下襬部分和袖子的褶邊加上淺色陰影。

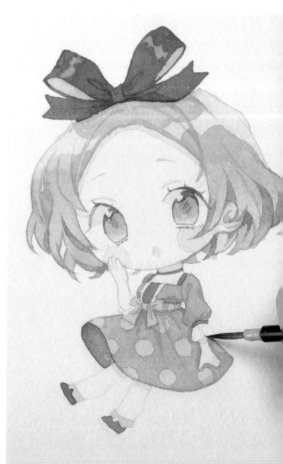

10 細部的最後修飾

1 在紅色中加入些許黃色，利用這個朱紅色在褲襪畫出細的斜線圖案。

2 以朱紅色畫出褲襪線條後，在朱紅色中混合紫色調製出紅褐色，並利用這個紅褐色描繪靴子的陰影和細部。

3 以紅褐色的細線條在袖子的紅色線條和白色褶邊加上陰影。

4 使用紅褐色將手臂的輪廓局部變深。

5 使用相同的紅褐色描繪嘴巴裡的陰影。

6 腰部的蝴蝶結要塗上黃橙色將陰影重疊上色。

7 以半圓形線條在下襬畫出蕾絲裝飾，要利用加入較多紅色再混合黃色的朱紅色描繪線條。

完成

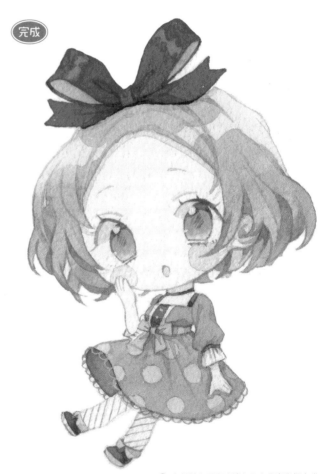

8 在眼睛上面和旁邊加入白色高光便完成。在連身裙內裡有重疊到的蕾絲裝飾也要以白色描繪，完成黃色肌膚和兩色漸層頭髮的迷你角色。插畫的實際尺寸大約是12.5×8.5cm。製作時間大約2小時。

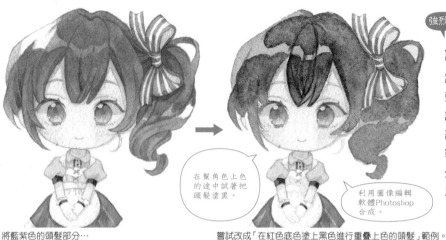

強烈的

試著強調黑色

將從葡萄發想的角色（P27）頭髮設想為「以黑色上色」再試塗看看吧！迷你角色的各個部件都被簡化，所以頭髮也簡單描繪。讓黑髮的明亮光澤部分看起來是紅色且閃閃發亮，以這種感覺來進行重疊上色。

在幫角色上色的途中試著把頭髮塗黑。

利用圖像編輯軟體Photoshop合成。

將藍紫色的頭髮部分…

嘗試改成「在紅色底色塗上黑色進行重疊上色的頭髮」範例。

拿畫筆沾取紅色後在調色碟溶解開來，準備塗上底色的顏色。

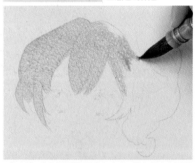

1 以紅色在頭髮範圍塗上底色。想在疊在上面的黑色做出變化，所以試著塗上鮮艷的顏色。

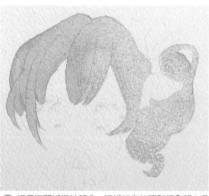

2 這是避開蝴蝶結部分，連綁起來的頭髮都全部上色的階段。在此要將顏料充分晾乾。

拿畫筆沾取黑色後在另一個調色碟溶解開來，準備頭髮的顏色。

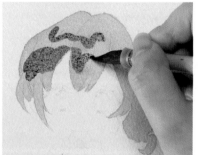

3 從瀏海部分塗上黑色進行重疊上色，好讓明亮部分附近的顏色變深。

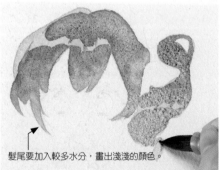

髮尾要加入較多水分，畫出淺淺的顏色。

4 因為有塗上底色，所以呈現出不同風格的黑色。

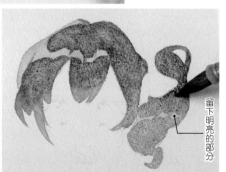

5 束起來的頭髮也要往髮尾進行漸層上色，讓顏色變淺。

留下明亮的部分

6 等疊上去的黑色乾掉後，以相同顏色從瀏海加上陰影。

黑髮試塗的部分就處理到這個程度。改變底色的顏色進行實驗好像也很有趣。

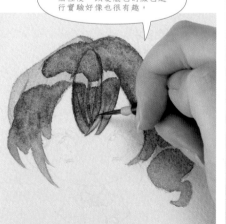

7 一邊加上陰影，一邊調整輪廓的線稿。在物件獨有色調的固有色使用黑色時，試著大膽地使用顯色佳的底色，就能表現出光澤和閃耀感。

第2章

蘿莉塔服裝的單品與組合

替豪華的蘿莉塔風格角色更換衣服時，會搭配怎樣的貼身衣物呢？這個章節會粗略地解說穿上這些衣物的順序。以褶邊的畫法和改造為切入點，從為了呈現出分量感的內襯裙，到充滿變化的罩衫和裙子類，都會為大家精選講解洋裝款式的魅力。也會介紹能在短暫出門時穿搭的休閒風洋裝和獸耳角色等範例。作者將利用基本 6 色為穿搭步驟中活躍的 5.5 頭身蘿莉塔風格的角色塗上顏色。

蘿莉塔服裝的決定性關鍵是褶邊

裝飾衣服的邊緣部分和下襬周圍的褶邊,是描繪蘿莉塔風格插畫時不可或缺的部件。在此將介紹使用大量布料形成襞褶和皺褶的褶邊,以及有蕾絲圖案的簡單畫法。

從基本的褶邊形狀進行應用

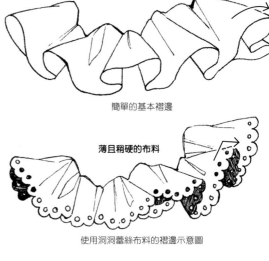

有彈性且隆起的布料

簡單的基本褶邊

薄且稍硬的布料

使用洞洞蕾絲布料的褶邊示意圖

非常薄且柔軟的布料

這是不太隆起而且加入往下流動般的縱向直線的範例

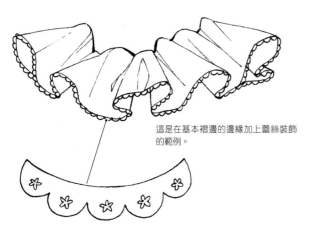

這是在基本褶邊的邊緣加上蕾絲裝飾的範例。

帶有花卉刺繡的半圓形飾邊蕾絲,也可以取代褶邊直接加在下襬上。扇形飾邊(scallop)是指貝殼形狀的圖案和鑲邊的連續性裝飾。

素描基本的褶邊

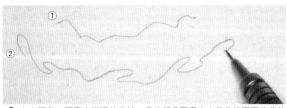

1 在上面和下面畫出褶邊的曲線。②的部分要畫出大且曲線彎彎曲曲的感覺。

2 將上下曲線連接起來,在褶邊隆起處畫上線條。

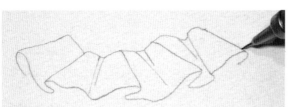

3 褶邊凹陷處也要畫上皺褶的線條,以直線連接後就會呈現出布料的彈性。

4 在褶邊內面畫上線條,描繪出一整塊連貫的布料。

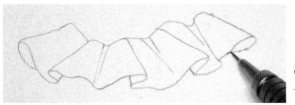

5 完成褶邊的素描。臨摹這個褶邊,再練習描繪水彩的漸層上色和重疊上色「混合互補色,嘗試描繪褶邊」(請參考P18)。

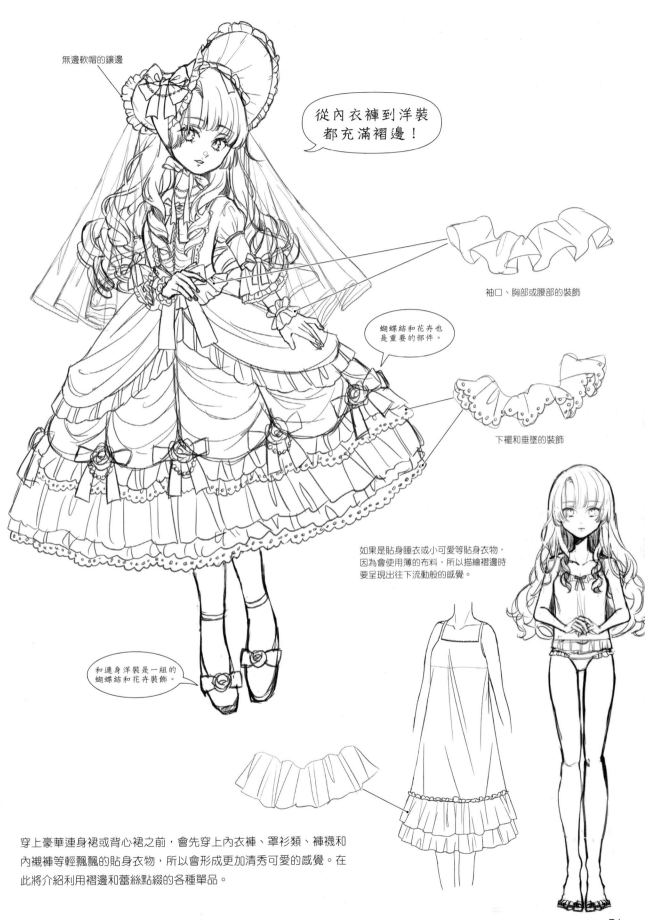

無邊軟帽的鑲邊

從內衣褲到洋裝
都充滿褶邊！

袖口、胸部或腰部的裝飾

蝴蝶結和花卉也
是重要的部件。

下襬和垂墜的裝飾

如果是貼身睡衣或小可愛等貼身衣物，
因為會使用薄的布料，所以描繪褶邊時
要呈現出往下流動般的感覺。

和連身洋裝是一組的
蝴蝶結和花卉裝飾。

穿上豪華連身裙或背心裙之前，會先穿上內衣褲、罩衫類、褲襪和
內襯褲等輕飄飄的貼身衣物，所以會形成更加清秀可愛的感覺。在
此將介紹利用褶邊和蕾絲點綴的各種單品。

能從褶邊開始描繪的蘿莉塔服裝單品

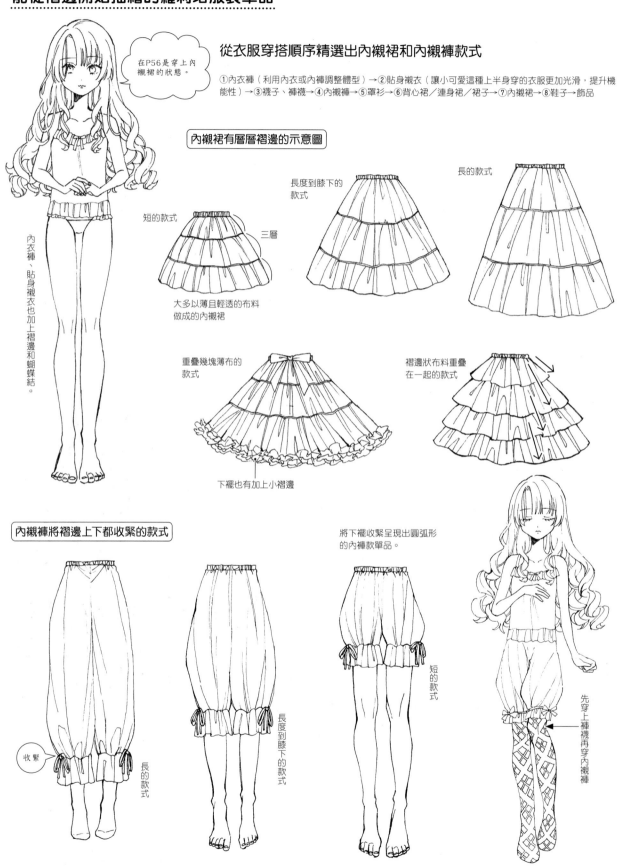

在P56是穿上內襯裙的狀態。

從衣服穿搭順序精選出內襯裙和內襯褲款式

①內衣褲（利用內衣或內褲調整體型）→②貼身襯衣（讓小可愛這種上半身穿的衣服更加光滑，提升機能性）→③襪子、褲襪→④內襯褲→⑤罩衫→⑥背心裙／連身裙／裙子→⑦內襯裙→⑧鞋子→飾品

內衣褲、貼身襯衣也加上褶邊和蝴蝶結。

內襯裙有層層褶邊的示意圖

短的款式

三層

長度到膝下的款式

長的款式

大多以薄且輕透的布料做成的內襯裙

重疊幾塊薄布的款式

褶邊狀布料重疊在一起的款式

下襬也有加上小褶邊

內襯褲將褶邊上下都收緊的款式

收緊

長的款式

長度到膝下的款式

短的款式

將下襬收緊呈現出圓弧形的內褲款式單品。

先穿上褲襪再穿內襯褲

描繪裙子和罩裙

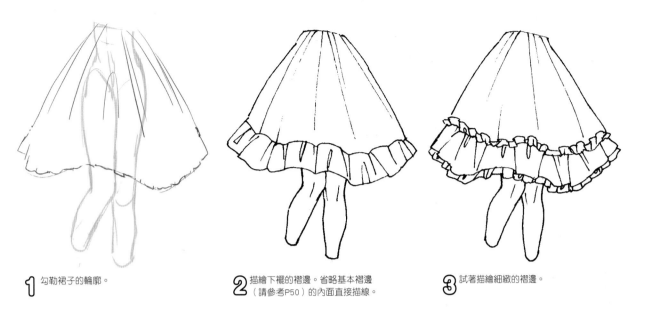

1 勾勒裙子的輪廓。

2 描繪下襬的褶邊。省略基本褶邊 （請參考P50）的內面直接描線。

3 試著描繪細緻的褶邊。

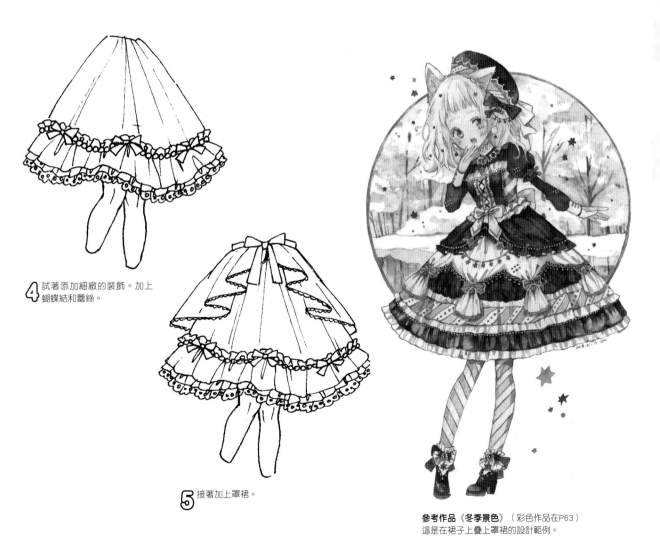

4 試著添加細緻的裝飾。加上 蝴蝶結和蕾絲。

5 接著加上罩裙。

參考作品《冬季景色》（彩色作品在P63） 這是在裙子上疊上罩裙的設計範例。

進一步應用「基本褶邊」

添加裝飾增加分量

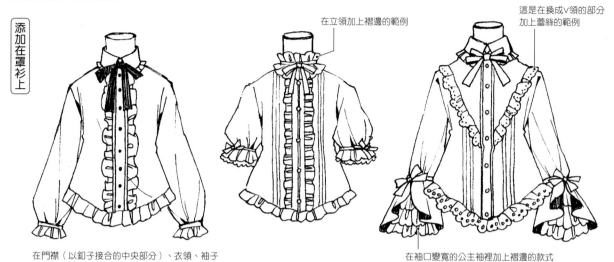

添加在罩衫上

在立領加上褶邊的範例

這是在換成V領的部分加上蕾絲的範例

在門襟（以釦子接合的中央部分）、衣領、袖子和下襬加上褶邊。

在袖口變寬的公主袖裡加上褶邊的款式

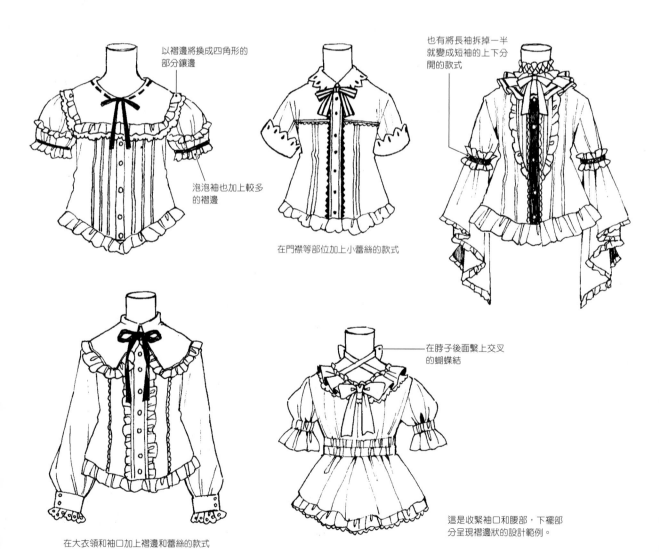

以褶邊將換成四角形的部分鑲邊

也有將長袖拆掉一半就變成短袖的上下分開的款式

泡泡袖也加上較多的褶邊

在門襟等部位加上小蕾絲的款式

在大衣領和袖口加上褶邊和蕾絲的款式

在脖子後面繫上交叉的蝴蝶結

這是收緊袖口和腰部，下襬部分呈現褶邊狀的設計範例。

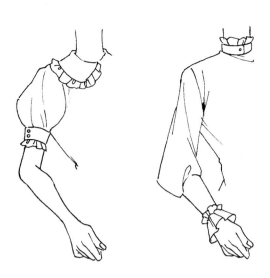

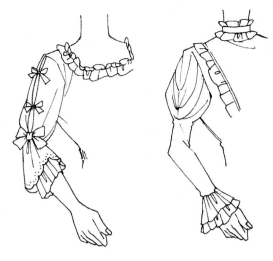

利用小褶邊鑲邊就會形成高雅印象

這是從精緻到簡單的物件都以褶邊裝飾出各種設計的袖子，
襯托出特徵的範例。

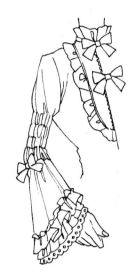

思考公主系蘿莉塔洋裝的穿戴順序，構思插畫

在發想特別重新繪製的插畫時，去思考
實際的衣服是怎樣穿上的，也是整合構
想的方法之一。如果實際穿上添加了很
多褶邊的公主系蘿莉塔洋裝（請參考
P51的草圖）時，會是怎樣的順序呢？
試著素描看看吧！

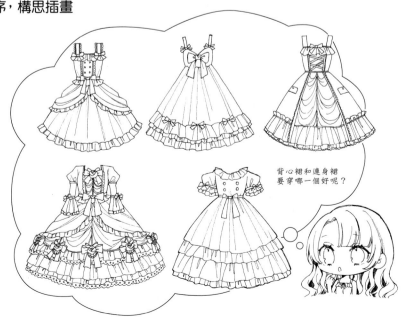

背心裙和連身裙
要穿哪一個好呢？

換上蘿莉塔服飾時，試著配合目的去思考單品的
搭配組合吧！也可以從茶會、散步、演唱會、美
術館等外出場景擴展想像。描繪故事風格的舞台
設定也會很有趣。

55

試著給角色穿上公主系蘿莉塔洋裝

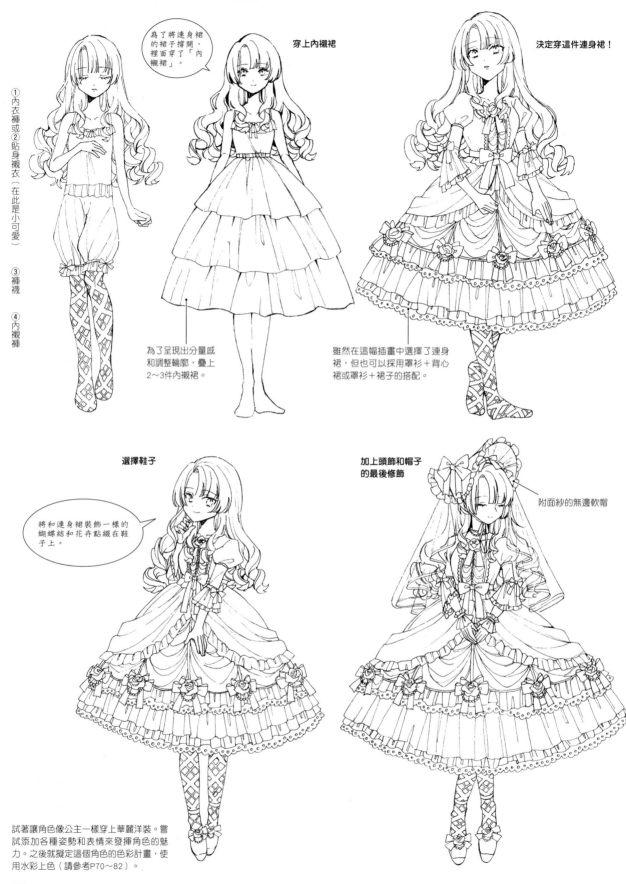

為了將連身裙的裙子撐開，裡面穿了「內襯裙」。

穿上內襯裙

決定穿這件連身裙！

① 內衣褲或 ② 貼身襯衣（在此是小可愛） ③ 褲襪 ④ 內襯褲

為了呈現出分量感和調整輪廓，疊上2～3件內襯裙。

雖然在這幅插畫中選擇了連身裙，但也可以採用罩衫＋背心裙或罩衫＋裙子的搭配。

選擇鞋子

將和連身裙裝飾一樣的蝴蝶結和花卉點綴在鞋子上。

加上頭飾和帽子的最後修飾

附面紗的無邊軟帽

試著讓角色像公主一樣穿上華麗洋裝。嘗試添加各種姿勢和表情來發揮角色的魅力。之後就擬定這個角色的色彩計畫，使用水彩上色（請參考P70～82）。

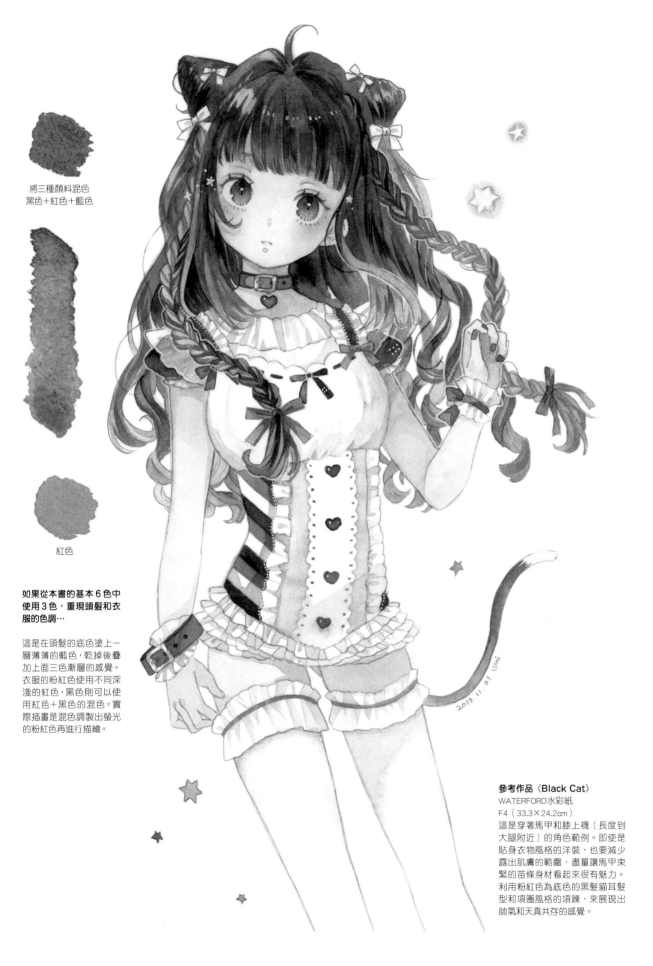

將三種顏料混色
黑色＋紅色＋藍色

紅色

如果從本書的基本 6 色中使用 3 色，重現頭髮和衣服的色調…

這是在頭髮的底色塗上一層薄薄的藍色，乾掉後疊加上面三色漸層的感覺。衣服的粉紅色使用不同深淺的紅色，黑色則可以使用紅色＋黑色的混色。實際插畫是混色調製出螢光的粉紅色再進行描繪。

參考作品《Black Cat》
WATERFORD水彩紙
F4（33.3×24.2cm）
這是穿著馬甲和膝上襪（長度到大腿附近）的角色範例。即使是貼身衣物風格的洋裝，也要減少露出肌膚的範圍，盡量讓馬甲束緊的苗條身材看起來很有魅力。利用粉紅色為底色的黑髮貓耳髮型和項圈風格的項鍊，來展現出帥氣和天真共存的感覺。

蘿莉塔服裝的單品大集合

在此將從精選插畫作品來介紹從頭到腳每個部分都充滿可愛成分的各種蘿莉塔服裝單品。

頭部⋯帽子或頭飾

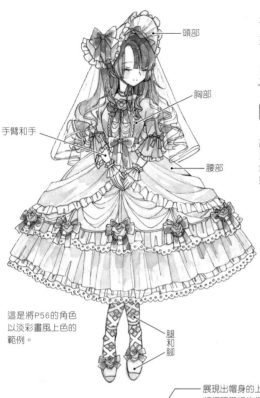

頭部

胸部

手臂和手

腰部

腿和腳

這是將P56的角色以淡彩畫風上色的範例。

無檐帽

改變無檐貝雷帽的大小，就能呈現出各種不同的變化。也有無檐像兜帽一樣蓋住頭部的無邊軟帽或針織（編織）帽。

局部特寫。這是將貝雷帽斜戴的範例。

展現出帽身的上面就容易呈現出立體感。將帽頂平坦的帽子稍微往上抬，處理成具有動感的姿勢。

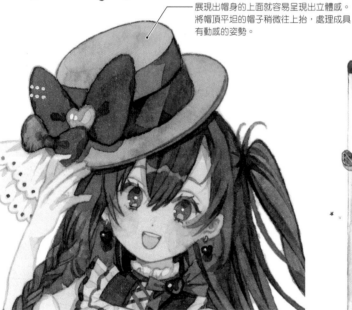

配合服裝分別描繪出不同的帽子，像是布帽、皮帽或草帽等（插畫全圖請參考P23）。

有檐帽

有檐帽是根據角度的不同，能在展現方式增添很大變化的方便單品。改變隆起的帽身或帽檐形狀，就能形成各式各樣的變化。將帽子處理得小小的，以頭飾風格來配戴也會很可愛。

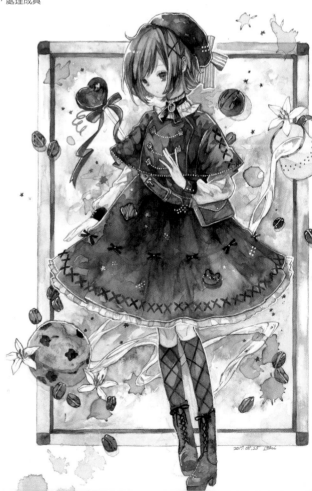

參考作品《COFFEE MILK》
WATERFORD水彩紙F4（33.3×24.2cm）

完成（請參考P82）。在邊緣的白色褶邊以藍色＋紫色的混色塗上陰影。

描繪有大片帽簷的無邊軟帽

試著將有大片遮陽帽簷為特色的無邊軟帽上色。在此將從描繪公主系蘿莉塔的繪製過程中精選部分內容，一起來觀察步驟吧！

1 在黃色＋藍綠色的混色中混合些許紫色，調製出底色的綠色。塗上這個綠色進行底色上色。

2 以只有含水的畫筆（水筆）將塗上的顏色推開。反覆這個畫法，在上方塊面和內側塊面塗上淺色。

3 溶解紅色顏料，以平塗方式將蝴蝶結塗上底色。紅色蝴蝶結部分要集中一起上色。

4 調製出比底色還要深一點的綠色，將陰影進行第一階段的重疊上色。

5 陰影色也以水筆一邊推開，一邊上色。

6 在帽簷內側畫出放射狀陰影。等顏料乾掉之後在黃色＋藍綠色中加入藍色進行混色，將陰影進行第二階段的重疊上色。

7 以紅色＋紫色混色形成的暗色在蝴蝶結塗上第一階段的陰影。

8 在紅色＋紫色的混色中混合些許黑色，調製出陰影色。一邊在蝴蝶結的輪廓描線，一邊塗上第二階段的陰影。整體繪製過程在P72。

帶狀頭飾和獸耳

在布上縫上蝴蝶結或褶邊蕾絲像髮帶一樣的裝飾品，是蘿莉塔服裝不可或缺的東西。種類非常多樣化，例如在下巴下方繫上蝴蝶結的裝飾、像髮箍一樣夾住頭部的裝飾，或是利用髮夾固定的裝飾等等。

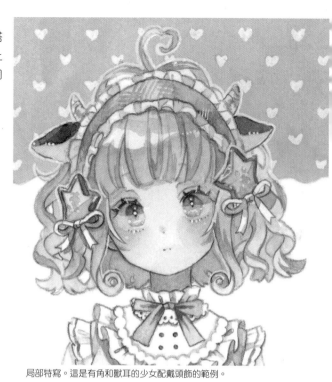

局部特寫。這是有角和獸耳的少女配戴頭飾的範例。

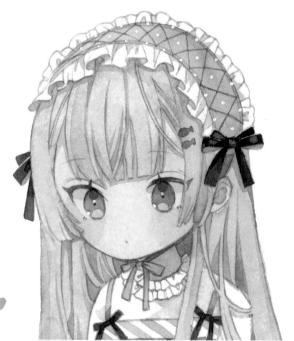

局部特寫。配戴基本頭飾的頭部特寫，這是在平坦帶狀的布料邊緣縫上淺淺的褶邊和蝴蝶結等裝飾的頭飾。
想要呈現帶有天真稚氣印象的角色時，經常描繪出讓角色戴上像髮帶一樣的頭飾造型。

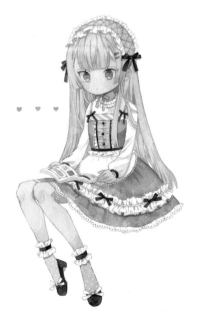

參考作品《魚》
WATERFORD水彩紙F4（33.3×24.2cm）
想要呈現帶有天真稚氣印象的角色時，經常描繪出讓角色戴上像髮帶一樣的頭飾造型。

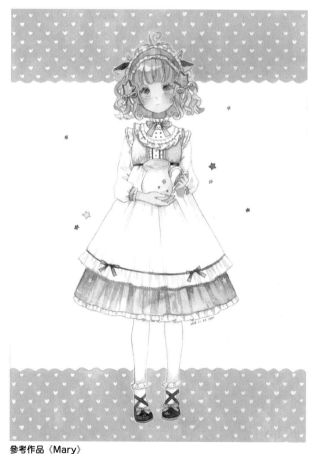

參考作品《Mary》
WATERFORD水彩紙F4（33.3×24.2cm）
這是以小牛為主題描繪的畫作。表現出穿著蘿莉塔服飾的女孩珍惜地抱著牛奶壺的可愛動作。

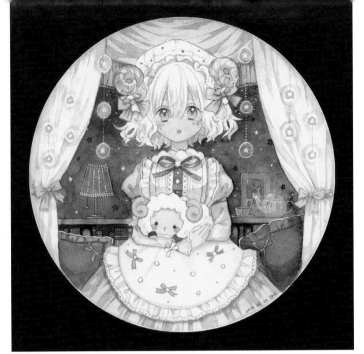

睡帽＋羊角

參考作品《Merry Mel》 WATERFORD水彩紙 15×15cm
這是沒有畫出耳朵，而是加上彎曲且極具特色的羊角範例，是嘗試和迷你角色搭配成一組來描繪的作品。

這是冊子中以「cordialement」這種帽子＋獸耳為主題的插畫。插畫設定是戴帽子的女孩們是人類，在各種帽子上加上獸耳。

參考作品《Aime Park》 WATERFORD水彩紙 15×15cm

貝雷帽＋貓耳

大禮帽＋兔耳

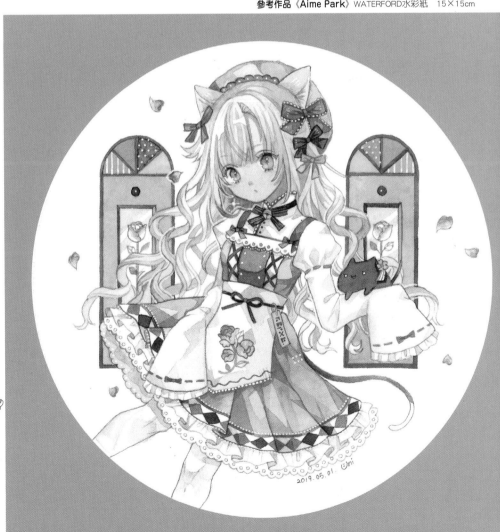

參考作品請參考P12

`無襜帽＋兔耳`

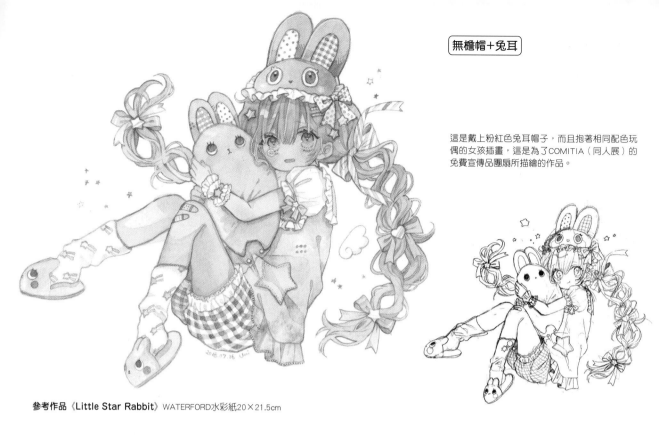

這是戴上粉紅色兔耳帽子，而且抱著相同配色玩偶的女孩插畫，這是為了COMITIA（同人展）的免費宣傳品團扇所描繪的作品。

參考作品《Little Star Rabbit》 WATERFORD水彩紙20×21.5cm

參考作品《淺藍色兔子》 WATERFORD水彩紙15×15cm
這也是戴上兔耳帽子（頭飾）的插畫，是在白色耳朵和毛球呈現出軟綿綿質感的範例。

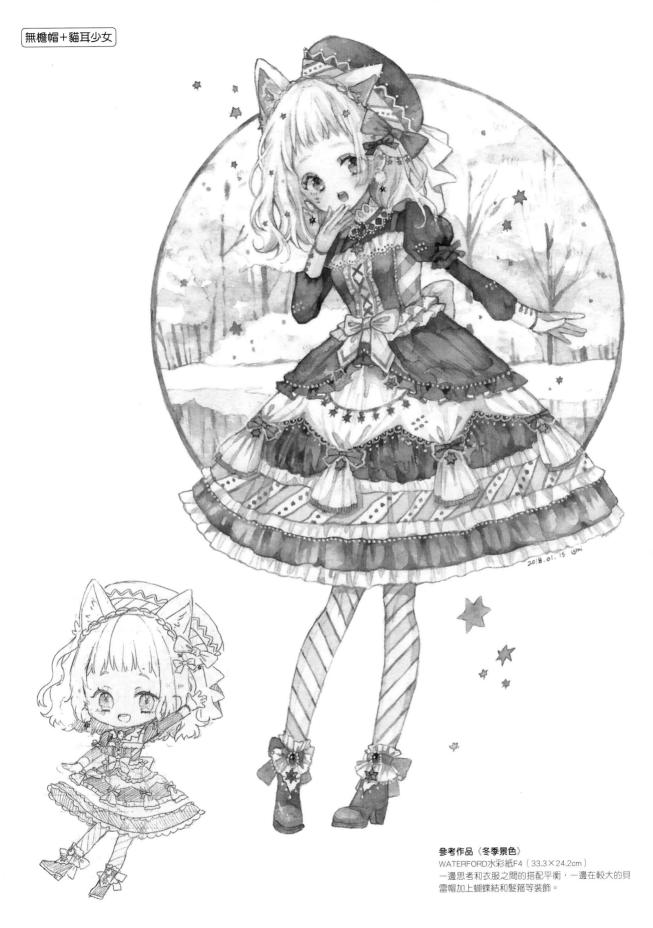

參考作品《冬季景色》
WATERFORD水彩紙F4（33.3×24.2cm）
一邊思考和衣服之間的搭配平衡，一邊在較大的貝
雷帽加上蝴蝶結和髮箍等裝飾。

罩衫、連身裙的部分

描繪較大的衣領和裝飾很多的袖子時要呈現出不同的變化。

這是將P55的線稿以淡彩風格上色的範例。

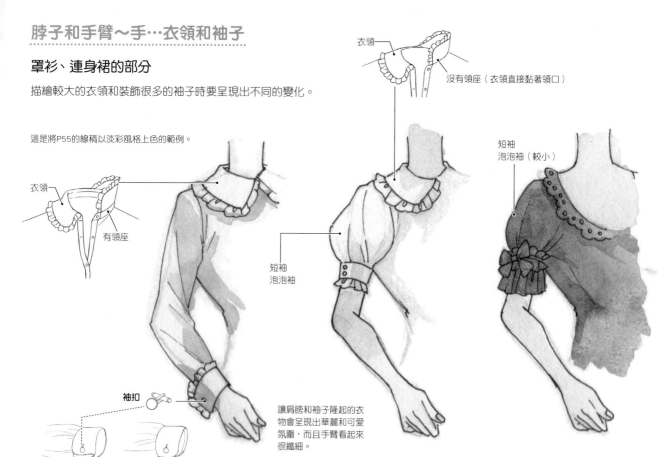

衣領

沒有領座（衣領直接黏著領口）

短袖
泡泡袖（較小）

衣領

有領座

短袖
泡泡袖

袖扣

雙層（將袖口反摺）

單層

讓肩膀和袖子隆起的衣物會呈現出華麗和可愛氛圍，而且手臂看起來很纖細。

手套和手袖等物件

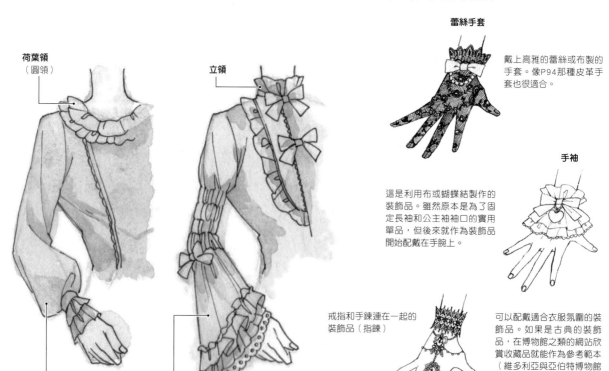

荷葉領
（圓領）

立領

蕾絲手套

戴上高雅的蕾絲或布製的手套。像P94那種皮革手套也很適合。

手袖

這是利用布或蝴蝶結製作的裝飾品。雖然原本是為了固定長袖和公主袖袖口的實用單品，但後來就作為裝飾品開始配戴在手腕上。

戒指和手鍊連在一起的裝飾品（指鍊）

可以配戴適合衣服氛圍的裝飾品。如果是古典的裝飾品，在博物館之類的網站欣賞收藏品就能作為參考範本（維多利亞與亞伯特博物館的收藏品非常優秀，推薦大家去看看）。

長袖的泡泡袖

公主袖　在收緊部分和擴大部分的邊緣利用褶邊、蕾絲和蝴蝶結加上點綴。

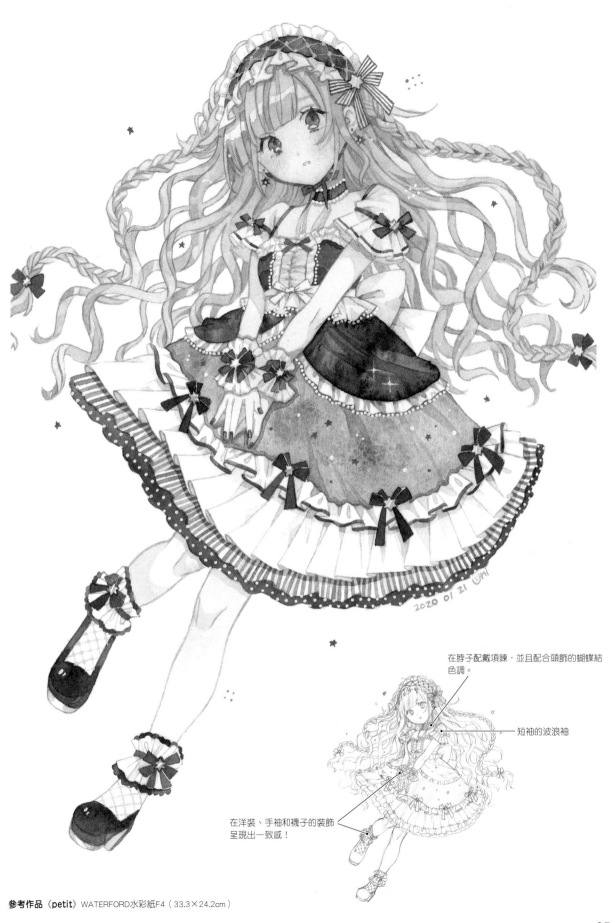

在脖子配戴項鍊，並且配合頭飾的蝴蝶結色調。

短袖的波浪袖

在洋裝、手袖和襪子的裝飾呈現出一致感！

參考作品《petit》 WATERFORD水彩紙F4（33.3×24.2cm）

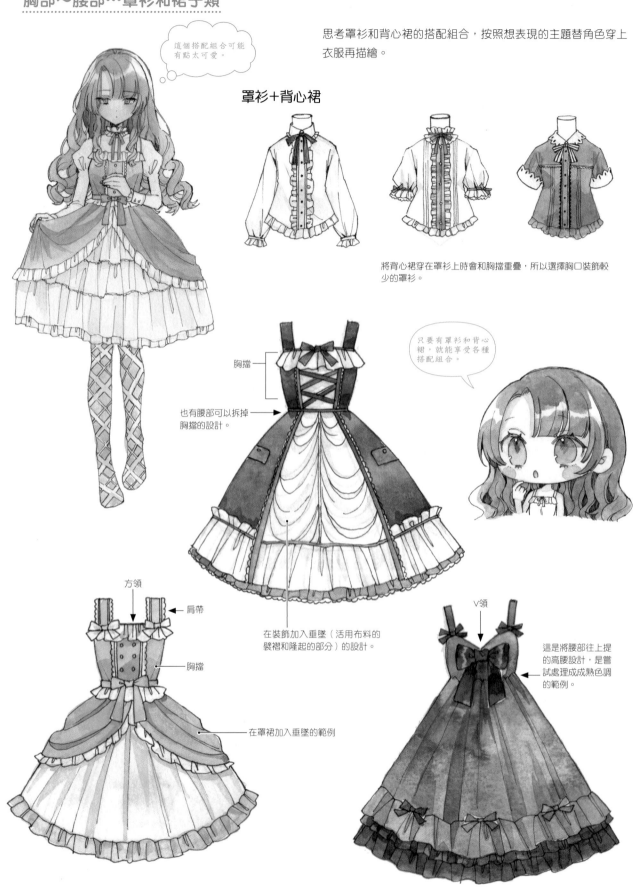

這個搭配組合可能有點太可愛。

思考罩衫和背心裙的搭配組合,按照想表現的主題替角色穿上衣服再描繪。

罩衫+背心裙

將背心裙穿在罩衫上時會和胸擋重疊,所以選擇胸口裝飾較少的罩衫。

只要有罩衫和背心裙,就能享受各種搭配組合。

胸擋

也有腰部可以拆掉胸擋的設計。

在裝飾加入垂墜(活用布料的襞褶和隆起的部分)的設計。

方領

肩帶

胸擋

在罩裙加入垂墜的範例

V領

這是將腰部往上提的高腰設計,是嘗試處理成成熟色調的範例。

罩衫＋裙子

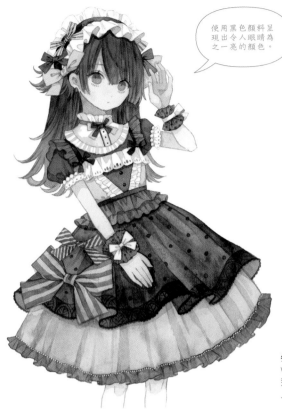

使用黑色顏料呈現出令人眼睛為之一亮的顏色。

如果和裙子一起描繪，也可以營造成胸部有很多裝飾的設計。

參考作品《Ornament》
WATERFORD水彩紙F4（33.3×24.2cm）
這是以不同深淺的黑色和灰色完成作品的範例。雖然加上大蝴蝶結的裙子、在胸部加上褶邊的罩衫是可愛的設計，但利用帥氣的色調來襯托天真感。

專欄 裙子繪製過程的實踐

1 一邊避開罩裙的半透明蕾絲，一邊在裙子整體塗上藍綠色。

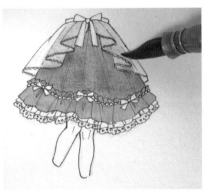

2 透明的蕾絲區域要塗上比底色還要淺的藍綠色。

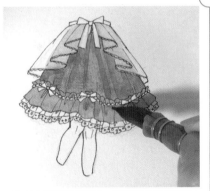

3 等底色的顏色乾掉後，使用藍綠色在皺褶塗上陰影。

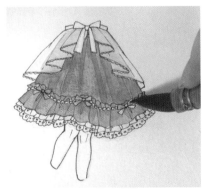

4 使用淺黃色將下襬的褶邊上色，再以紅色將蝴蝶結塗上底色。

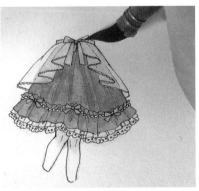

5 以黃色＋紅色的膚色將膝蓋上色，再以紫色在蝴蝶結塗上陰影。

完成

6 從疊上白色薄紗蕾絲的部分開始使用不同深淺的顏色，讓藍綠色裙子清晰可見。試著利用各種色調做出透明～半透明的表現吧！

配合衣服的氛圍，將鞋跟較低的包腳跟鞋搭配褲襪或各種長度的襪子再進行設計。腳背有綁帶（細皮革綁帶）的可愛設計和蘿莉塔服飾也很相稱。想描繪腳邊有大量裝飾的畫面時，建議選擇靴子這個單品。

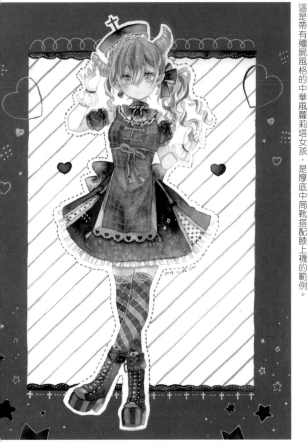

這是帶有殭屍風格的中華風蘿莉塔女孩，是厚底中筒靴搭配膝上襪的範例。

參考作品《琳琳》WATERFORD水彩紙F4（33.3×24.2cm）

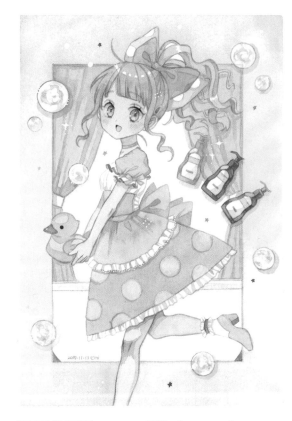

參考作品《沐浴時間》WATERFORD水彩紙F4（33.3×24.2cm）

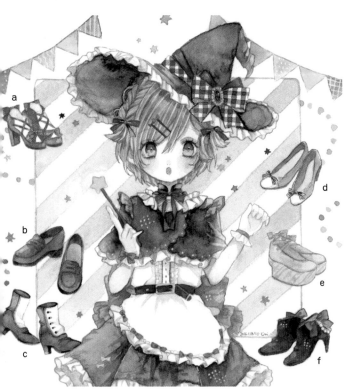

在插畫中登場的鞋子是……

a	涼鞋	交叉綁帶加上附蝴蝶結的設計，好像很適合白色或有圖案的褲襪。
b	樂福鞋	和蘿莉塔服飾一起描繪時，將鞋尖處理成圓頭造型會形成可愛印象。
c	短靴	靴筒包覆到腳踝的長度，而且側邊加上裝飾性釦子的鞋子。
d	包腳跟鞋	鞋口寬，腳尖和腳後跟都有包覆到的鞋子。
e	木馬厚底鞋	鞋尖傾斜的超厚底鞋。這是以蝴蝶結纏繞腳部的款式。
f	裸靴	比短靴還短，能看到腳踝的鞋子。

參考作品《My treasure！》WATERFORD水彩紙20×20cm

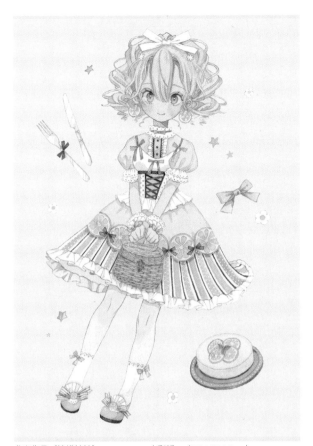

参考作品《檸檬妹妹》WATERFORD水彩紙F4（33.3×24.2cm）

鞋跟較低的包腳跟鞋。

厚底鞋是蘿莉塔風格的
經典鞋款。

附綁帶且鞋跟較粗的包腳跟鞋
和有分量感的蘿莉塔服飾非常
搭配。

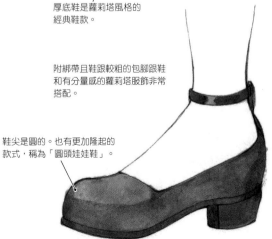

鞋尖是圓的。也有更加隆起的
款式，稱為「圓頭娃娃鞋」。

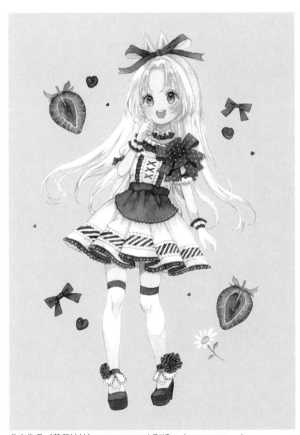

参考作品《草莓妹妹》WATERFORD水彩紙F4（33.3×24.2cm）

描繪公主系蘿莉塔角色

擬定色彩計畫

這是17～18世紀歐洲貴族公主般的禮服充滿憧憬的豪華連身裙，試著替衣服上色吧！使用限定6色水彩顏料描繪前，先思考要處理成怎樣的配色。

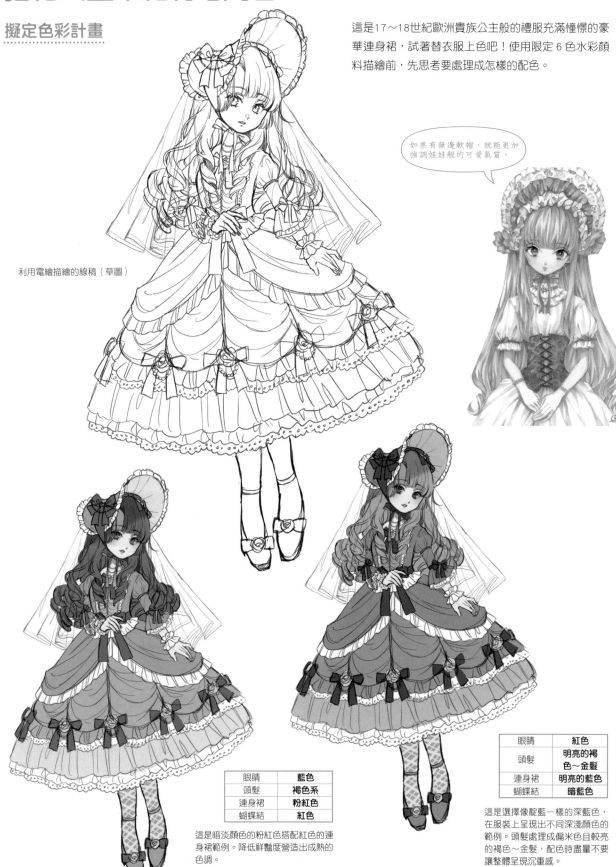

利用電繪描繪的線稿（草圖）

如果有無邊軟帽，就能更加強調娃娃般的可愛氣質。

眼睛	藍色
頭髮	褐色系
連身裙	粉紅色
蝴蝶結	紅色

這是暗淡顏色的粉紅色搭配紅色的連身裙範例。降低鮮豔度營造出成熟的色調。

眼睛	紅色
頭髮	明亮的褐色～金髮
連身裙	明亮的藍色
蝴蝶結	暗藍色

這是選擇像靛藍一樣的深藍色，在服裝上呈現出不同深淺顏色的範例。頭髮處理成偏米色且較亮的褐色～金髮，配色時盡量不要讓整體呈現沉重感。

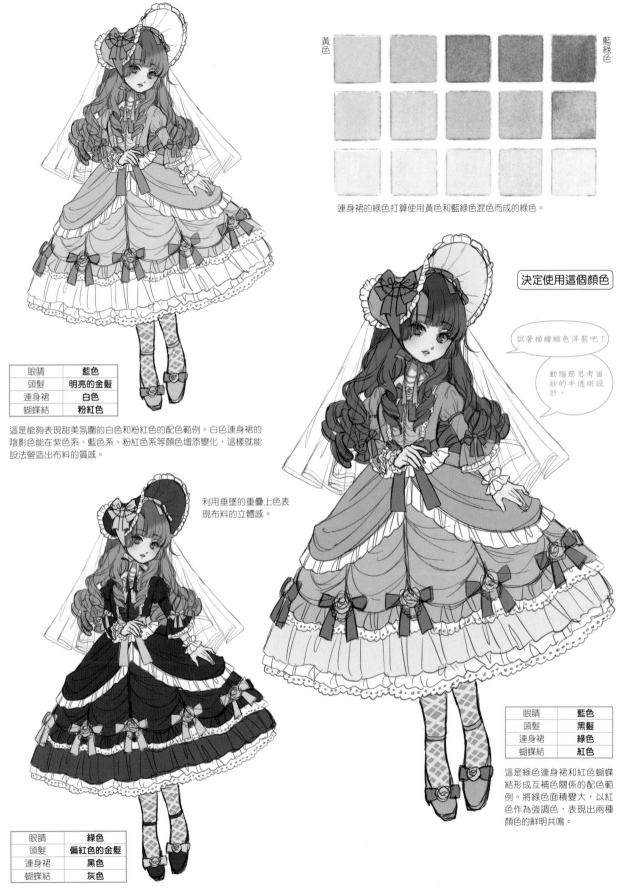

黃色　　　　　　　　　　　　　　　　　　　藍綠色

連身裙的綠色打算使用黃色和藍綠色混色而成的綠色。

眼睛	藍色
頭髮	明亮的金髮
連身裙	白色
蝴蝶結	粉紅色

這是能夠表現甜美氛圍的白色和粉紅色的配色範例。白色連身裙的陰影色能在紫色系、藍色系、粉紅色系等顏色增添變化，這樣就能設法營造出布料的質感。

利用垂墜的重疊上色表現布料的立體感。

決定使用這個顏色

試著描繪綠色洋裝吧！

動腦筋思考面紗的半透明設計。

眼睛	藍色
頭髮	黑髮
連身裙	綠色
蝴蝶結	紅色

這是綠色連身裙和紅色蝴蝶結形成互補色關係的配色範例。將綠色面積變大，以紅色作為強調色，表現出兩種顏色的鮮明共鳴。

眼睛	綠色
頭髮	偏紅色的金髮
連身裙	黑色
蝴蝶結	灰色

這是在格調高雅的黑色連身裙配置灰色蝴蝶結，以哥德蘿莉塔打扮為形象的配色範例。

＊西方哥德式時尚誕生自歐洲中世紀的哥德風建築物為舞台展開故事的黑暗奇幻。一般將這種時尚和日本蘿莉塔時尚合而為一的風格稱為「哥德蘿莉塔」。

嘗試描繪「粉紅色肌膚和黑色頭髮的公主系蘿莉塔」

動腦筋思考混色和透明面紗的表現

在此要利用頭髮的微妙色調和半透明的面紗來呈現插畫魅力。頭髮會重疊上色好幾次，營造出充滿變化的複雜顏色。將覆蓋在頭髮的半透明面紗，和能直接看到頭髮的部分分開描繪，這就是這個插畫最精彩之處。在暗淡的頭髮和面紗顏色之中，將衣服的綠色和紅色利用互補色搭配在一起。

1 從膚色開始上色

膚色

①以同一支畫筆沾取黃色和紅色後，②在梅花盤調製出膚色。

1 使用偏粉紅色的膚色從臉頰開始上色，在整個臉部、瀏海、脖子塗上底色。

2 手也要上色。一開始先塗上淺色的底色。

3 腳也要塗上底色。之後會加上褲襪的圖案，所以可以使用淺色。

4 等底色乾掉後，在膚色添加紅色，將臉頰和指尖進行重疊上色。馬上以含水的畫筆（水筆）將塗上去的顏色暈染開來。

肌膚的陰影色

①沾取少量紫色，②在梅花盤和膚色一起混色，調製出陰影色。

5 從瀏海和額頭部分開始塗上陰影色。

6 像要填補蝴蝶結的縫隙一樣，往脖子塗上陰影色。

7 袖口和指尖要塗上陰影色進行重疊上色，在腳部描繪裙子下襬落下的陰影。

顏色很深時要用水筆吸除顏料

② 描繪眼睛

眼睛的陰影色

① 將紅色和藍色混色。
② 調製出眼睛的陰影色「淺薰衣草色」。

使用長峰等面相筆
紫色

1 在眼睛上半部分和眼眸使用陰影色塗上底色。

2 將藍色和紫色混色，調製出藍紫色。

3 使用藍紫色進行漸層上色，讓眼眸上方顏色變深。描繪眼睛之前，瀏海的縫隙部分已經畫上更深一點的陰影。

4 趁顏料尚未乾掉時塗上藍紫色。眼影也使用藍紫色塗上底色，再等顏料乾掉。

眼影的褐色

黃色　紅色
②　　①

③

將①紅色和②黃色混合調製出橙色，③在梅花盤中加入黑色營造出褐色。

使用長峰等面相筆

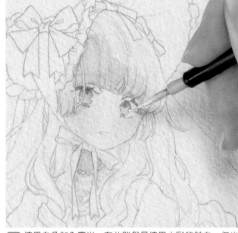

5 使用褐色將眼睛上下的眼影和睫毛進行重疊上色後，也要畫出眼皮的線條。

6 在眼眸使用藍色較多的藍紫色進行重疊上色。

7 使用白色加入高光。在此雖然是使用水彩的鈦白，但也可以使用自己喜歡的白色。

8 利用平板電腦的畫面一邊參考電繪的彩色草圖，一邊上色。

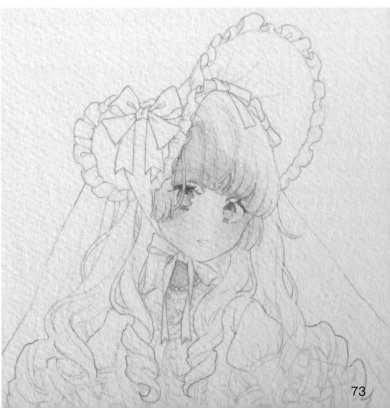

9 眼睛部分大致完成。這個5.5頭身的角色和迷你角色不同，眼睛畫得較小，營造出沒有過於刻劃細部和眼眸的感覺。

③ 頭髮的底色上色～塗上陰影

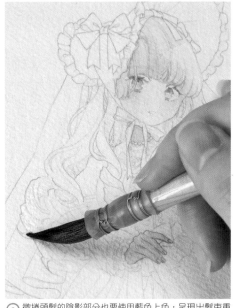

1 使用藍色將無邊軟帽落在頭部的陰影上色。先使用松鼠毛水彩筆進行重疊上色，再以西伯利亞貂毛水彩筆像吸除水分一樣將顏色推開。

2 微捲頭髮的陰影部分也要使用藍色上色，呈現出髮束重疊的感覺。

黑髮的顏色

紫色 ①

③

①拿畫筆沾取紫色，
②在梅花盤中慢慢混入黑色，調製出黑髮的顏色。

③進行試塗，確認帶有紫色調的黑色（灰色）色調。想要試著在頭髮獨特色調的「固有色」表現上活用黑色。

3 黑髮不要突然變深，要慢慢重疊上色，呈現出空氣感。

4 從面紗未覆蓋到的瀏海和兩側髮束開始上色。

5 透過面紗看到的部分要在黑髮的顏色中加水，處理成淺色再上色。

6 在疊成褶邊狀面紗下的頭髮，看起來應該是相當淺的顏色，所以上色時要很小心，盡量呈現出淺灰色。

7 使用黑髮的顏色描繪出瀏海髮際的陰影。先以描線筆上色，再以水筆（松鼠毛水彩筆）吸除顏料調整色調。

8 沿著髮流一邊加入線條，一邊塗上陰影，讓形體更加鮮明。

9 在瀏海上方塗上無邊軟帽內側的兩個蝴蝶結的陰影。

10 以水筆（松鼠毛水彩筆）將蝴蝶結的線條狀陰影暈染開來。

11 使用深色的黑髮顏色在兩個蝴蝶結之間疊上陰影。

12 使用水筆沿著瀏海讓顏色融為一體。塗上陰影後，等顏料乾掉再反覆重疊上色。

13 看起來在前面的兩側髮束要將陰影描線。描繪出捲曲的形體，再使用水筆讓顏色融為一體。

14 往髮尾描繪出陰影，表現出螺旋狀形體。

15 將從面紗邊緣部分看到的頭髮上色，透過面紗看到的部分則維持淺色不上色。

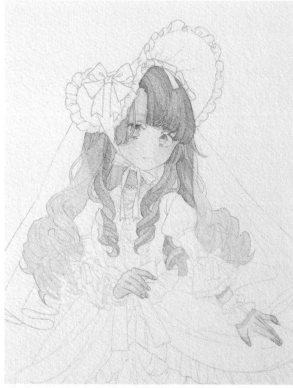

16 這是在瀏海和看起來在前面的髮束上塗上陰影進行重疊上色，捕捉個別形體的階段。

4 面紗的底色上色

面紗的顏色

紫色　藍色

1 拿畫筆沾取①紫色和②藍色，調製出和眼睛漸層上色一樣的淺藍紫色。利用藍紫色在面紗內面和看起來重疊的塊面塗上陰影。

2 沿著面紗的走向，從上往下塗上大略的陰影。可以看到頭髮的部分要塗上淺藍紫色進行重疊上色，表現出薄布蓋住的感覺。

3 塗上極淺的顏色，表現出薄面紗環繞到後面的樣子。之後使用藍紫色畫出面紗的輪廓線。

⑤ 在面紗和頭髮塗上陰影

1 替從面紗邊緣看到的頭髮塗上陰影。

顏色較深的區域

2 為了在一層面紗蓋住頭髮的區域呈現出透明感，要將髮色塗深。

3 替面紗沒有蓋住的部分塗上陰影，要盡量能看到一點邊緣的輪廓。

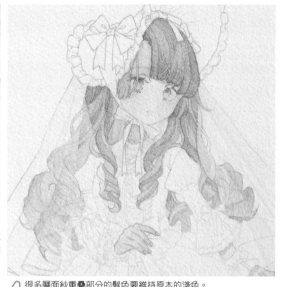

4 很多層面紗重疊部分的髮色要維持原本的淺色。

5 瀏海的顏料乾掉之後，使用松鼠毛水彩筆塗上更深一點的深色陰影，進行重疊上色，這裡要使用P74的黑髮顏色。

6 將無邊軟帽落下的陰影部分變暗，襯托臉部周圍的色調。

7 以描線筆加上瀏海的輪廓。這裡是瀏海與無邊軟帽的邊界線，也是和看起來在後面的頭髮表現出前後關係的重要部分。

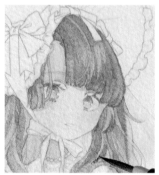

8 在兩側頭髮塗上陰影。沿著髮流塗上黑髮的顏色（紫色＋黑色）進行重疊上色。

9 替從面紗邊緣看到的頭髮進行重疊上色，接著再處理成暗色陰影。因為使用的是W&N專家級水彩紙的中紋畫紙，所以重疊上色的顏色會很柔和，形成複雜的色調。

10 頭髮也上色後，因為面紗的陰影色調還有點不足，所以使用藍紫色再次重疊上色，作為第二階段的陰影。

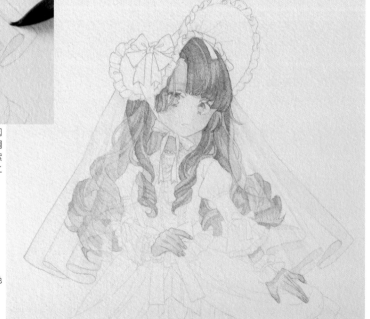

11 這是頭髮和面紗大略上色的階段。

6 在面紗塗上白色

1 將白色顏料溶解開來，描繪面紗的輪廓。在此雖然使用白色顏料（鈦白），但也可以使用壓克力顏料或白色原子筆（請參考P9）。

2 使用白色將面紗邊緣描線。

3 在頭髮陰暗的陰影部分加上白色線條，透明感就會格外顯眼。

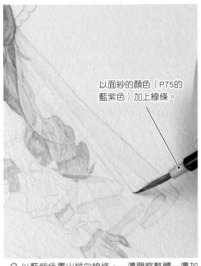

以面紗的顏色（P75的藍紫色）加上線條。

4 以藍紫色畫出縱向線條，一邊觀察整體一邊加強褶邊的輪廓。

5 使用藍紫色線條加畫出褶邊狀的面紗下襬部分。

6 塗上藍紫色將面紗的陰影色重疊上色。一邊捕捉形成縫隙的空間，一邊調整色調。

7 兩側頭髮在面紗之外，所以要處理成鮮明的色調。髮尾和陰影部分這些重點部位要添加深色。

8 將無邊軟帽落在頭髮上的陰影重疊上色，表現光的方向和立體感。

9 這是繼續描繪頭髮，表現出面紗半透明質感的階段。接著要開始將連身裙等衣服上色。

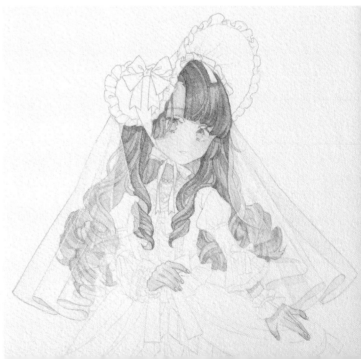

① 黃色　③ 紫色　② 藍綠色

④　⑤

沾取①黃色和②藍綠色，再加入些許③紫色。④在梅花盤混合顏色，調製出有點暗淡的綠色。⑤進行試塗，確認衣服的底色色調和濃淡。

1 調製底色的綠色。避開蝴蝶結，使用和衣服相同的綠色在無邊軟帽塗上底色，之後使用水筆將顏色推開。反覆這個上色方法，在上方塊面和內側塗上淺色。

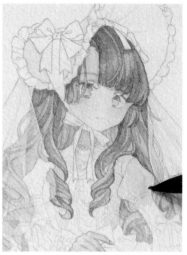

2 以相同方法從袖子開始塗上底色。

3 替袖子和胸部的前衣身上色後，再往裙子上色。

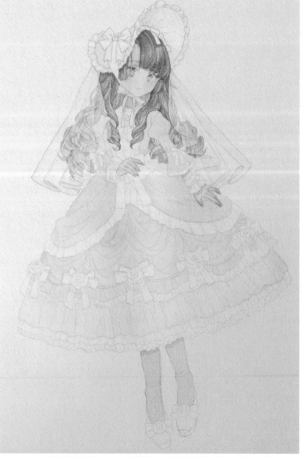

4 將蓋住裙子的垂墜塗上底色。

5 裙子上色時打算處理成每一層色調都有些許差異的感覺。如果是淺色，上色後以水筆推開就不容易形成顏色斑駁不均的情況，可以形成漂亮的平塗效果。

8 在蝴蝶結塗上紅色底色

蝴蝶結的顏色

紅色

①拿畫筆沾取紅色，②在梅花盤溶解開來。紅色的固體顏料有點難以溶解，所以要有耐心地拿畫筆輕拂。

① 將蝴蝶結的底色平塗上去。紅色蝴蝶結的部分要整體一起上色。不使用水筆，只使用一隻畫筆塗上底色。

② 為了避免超出上色範圍，以筆尖從上往下將邊緣部分上色，這裡要使用松鼠毛水彩筆塗上底色。

③ 這種畫筆吸水性佳，所以即使沒有頻繁地從調色碟補上顏料，也能完成塗上底色的作業。上色時要將堆積的顏料推開。

④ 蝴蝶結展現的形狀會根據方向稍微改變。留下珍珠裝飾的部分，將其他地方塗上底色。

⑤ 想要營造出很鮮豔的蝴蝶結要使用接近完成狀態且顏色稍微較深的色調塗上底色。

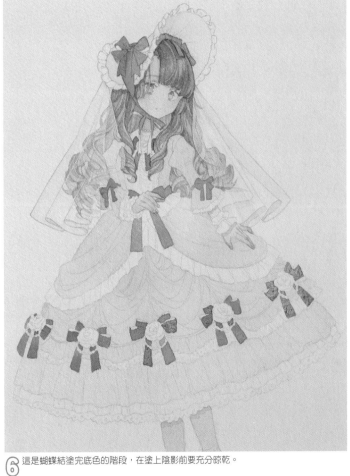

⑥ 這是蝴蝶結塗完底色的階段，在塗上陰影前要充分晾乾。

9 將衣服進行重疊上色

衣服的陰影色

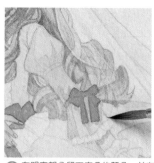

① 黃色
② 藍綠色
③
④

沾取①黃色和②藍綠色,同時加入少量底色的顏色。③在梅花盤混合顏色調製出綠色。④試著在底色的試塗疊上顏色,確認色調和濃淡。

1 調製比底色顏色稍微鮮豔一點的深綠色,將第一階段的陰影重疊上色。先使用松鼠毛水彩筆上色,再以水筆(使用西伯利亞貂毛水彩筆)將顏色推開。

2 在明亮部分留下底色的顏色,並在袖子塗上陰影。使用水筆一邊將細緻部分的顏色推開,一邊沿著襞褶的形體塗上陰影。

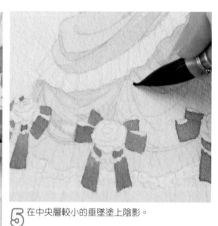

3 在上層寬鬆的大垂墜塗上彎曲的陰影。裙子只使用松鼠毛水彩筆進行重疊上色,讓顏色深一點。

4 為了讓布料皺褶看起來有立體感,上色時要稍微減少後方的陰影。

5 在中央層較小的垂墜塗上陰影。

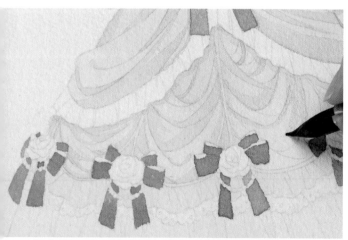

6 往垂墜中央左右輪流隨意地加上皺褶。以光線來自畫面左上方為基準,在襞褶下方塊面塗上陰影。

7 在下層褶邊塗上陰影。粗略地捕捉三角形或四角形的陰影再描繪出來。

8 在帽檐(帽緣)內側描繪皺褶再塗上陰影。

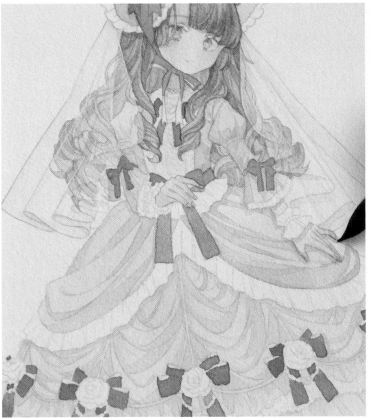

⑨ 替放在裙子上的手畫出陰影，表現出接觸部分的距離感。

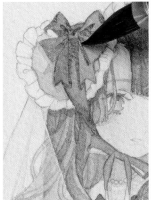

⑩ 等陰影色乾掉後，在黃色＋藍綠色中加入藍色進行混色，描繪第二階段的陰影和細部的輪廓線。

10 在蝴蝶結塗上陰影

① 紅色　② 紫色

③

拿畫筆沾取①紅色和②紫色，③在梅花盤進行混色調製出暗紅色。

① 使用暗紅色在蝴蝶結加上第一階段的陰影。

蝴蝶結的陰影色

黑色

①

②

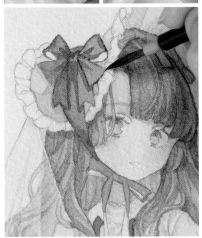

② 在暗紅色加入些許黑色，調製出陰影色。一邊描繪蝴蝶結的輪廓線，一邊塗上第二階段的陰影。小蝴蝶結也以相同步驟塗上陰影色。

玫瑰和珍珠的顏色

③ 在裝飾的玫瑰使用底色的黃色＋藍色塗上底色。

④ 讓描線筆含帶水分將顏色推開。

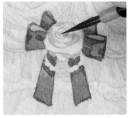

⑤ 等底色乾掉後，使用相同的黃色＋藍色的混色將陰影描線。

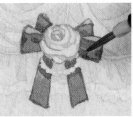

⑥ 等畫面乾掉後，在底色的混色中加入稍微多一點的藍色，再描繪出更深一點的陰影。

⑦ 使用藍色（稍微多一點）＋紅色調製珍珠的陰影色。

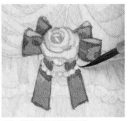

⑧ 將珍珠的輪廓描線。

11 描繪腳部邁向完成階段

 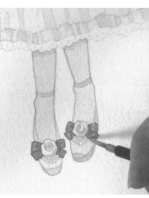

1. 使用綠色＋藍色塗上鞋子的底色，再以相同顏色塗上陰影進行重疊上色。塗完蝴蝶結的底色和陰影後，要加上白色表現出光澤。

2. 以自動鉛筆畫出珍珠裝飾。

3. 使用綠色＋藍色畫出裝飾周圍的陰影。

4. 使用黃色＋紫色刻劃珍珠的陰影，使其更立體。

5. 使用白色描繪珍珠裝飾。

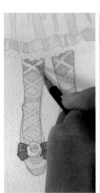 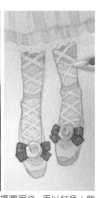

6. 以自動鉛筆描繪褲襪圖案後，再以紅色＋紫色將肌膚部分進行重疊上色。接著使用白色描繪褲襪圖案（粗線和細線）。

7. 以自動鉛筆刻劃先前以白色描繪褲襪細緻圖案的輪廓。

完成

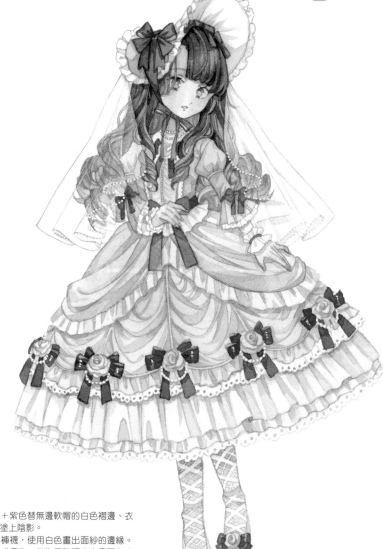

8. 以藍色＋紫色替無邊軟帽的白色褶邊、衣服蕾絲塗上陰影。
修飾鞋子和褲襪，使用白色畫出面紗的邊緣。
在此雖然完成畫作，但為了強調來自畫面左上方的光，也可以替衣服塗上更深一點的陰影進行最後修飾。

82

第3章

依據主題描繪蘿莉塔服裝

主題是發想的基礎，有時也是決定顏色和形體的線索。雖然基礎是奢華的蘿莉塔服裝探究，但也要將大主題和構思，或是成為描繪契機的創作題材搭配組合在一起，來增添插畫的各種變化。這個章節將試著以本書限定的6色描繪參考作品中帶有蘿莉塔服裝風格的衣服和小物件，將其重現出來。挑選這些重現繪製過程的單品時，是以在水彩練習中容易調整色調和濃淡的藍色系和褐色系的物件為中心。

※主題…指插畫世界中具有一貫性的概念、作者想傳達的主題。
※創作題材…在插畫世界中表現出來的具體事物。

蒸氣龐克

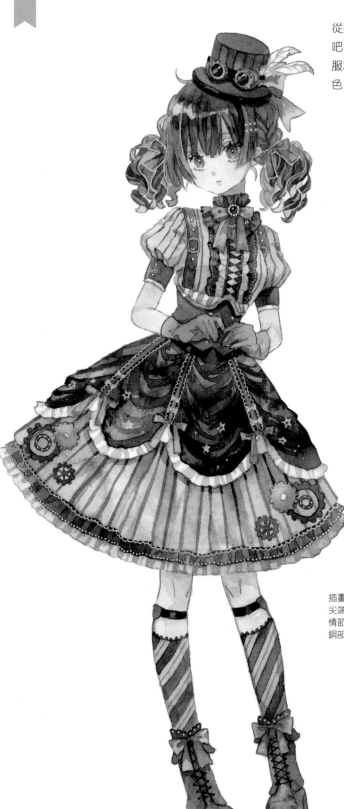

從搭配自由主題來描繪的參考作品中觀察蘿莉塔服裝的單品吧！在此將採用有特色的衣服部分，介紹以限定6色描繪衣服和小物件的繪製過程。這是利用混色或重疊上色來調配顏色，重現作品的嘗試。

帽子（有櫺帽）和護目鏡

吊帶和馬甲

以齒輪為創作題材的裝飾

靴子

插畫《蒸氣龐克》的草圖。19世紀後半維多利亞時代的蒸汽機關是當時的尖端技術，將這些技術「獨自發展出來的幻想世界」作為故事舞台的虛構情節稱為「蒸氣龐克」。這是將蒸氣龐克時尚極具特色的復古皮馬甲和黃銅部件與蘿莉塔服飾搭配組合的範例。

限定的 6 色調色盤

Ⓐ 黃色	Ⓑ 紅色	Ⓒ 紫色
Ⓓ 藍色	Ⓔ 藍綠色	Ⓕ 黑色

參考作品《蒸氣龐克》 WATERFORD水彩紙F4（33.3×24.2cm）

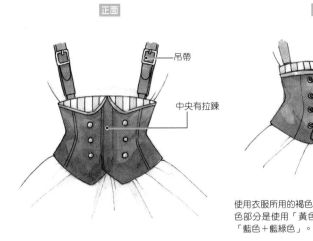

正面

吊帶

中央有拉鍊

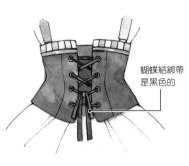

背面

蝴蝶結綁帶是黑色的

側面

使用衣服所用的褐色將皮革部分上色。邊緣的黃色部分是使用「黃色＋紅色」，條紋則是使用「藍色＋藍綠色」。

關注服裝單品…帽子和護目鏡

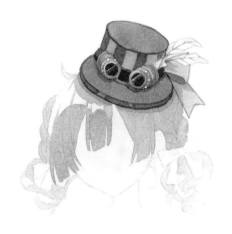

從參考作品精選出帶有蒸氣龐克風格的飾品。試著使用6色描繪吧！

重現繪製過程（1）…肌膚和頭髮的底色上色

1 描繪帽子之前要先將肌膚和頭髮塗上底色。為了更容易理解穿上衣服後的氛圍，要先決定好位置關係。

2 塗完膚色後，以吹風機吹乾再進行下一個步驟。膚色是黃色＋紅色的混色。

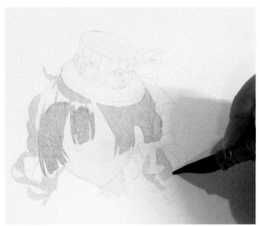

3 頭髮也先塗上底色的顏色。在黃色＋藍綠色中加入少量紫色進行混色。

重現繪製過程（2）···帽子的底色上色

1 以黃色＋紫色調製褐色，再加入紅色進行混色。添加少量黑色將褐色變暗。

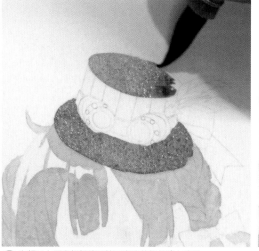

2 在帽子上面和帽檐塊面使用底色的褐色塗上底色。

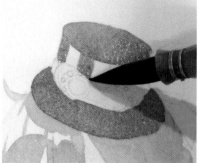

3 這是將條紋圖案塗上底色的階段，要用吹風機吹乾。

混色調製出衣服要用的褐色

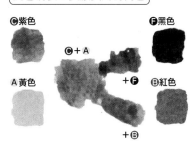

C 紫色　　　　　　　　　　　　F 黑色

　　　　C＋A

A 黃色　　　　　　　　+F　　B 紅色

　　　　　　+B

4 畫面乾掉後，使用相同的褐色將條紋進行重疊上色。將護目鏡下面的陰影和帽檐的厚度描線。

5 將在護目鏡下面形成的陰影和帽檐厚度部分進行重疊上色。

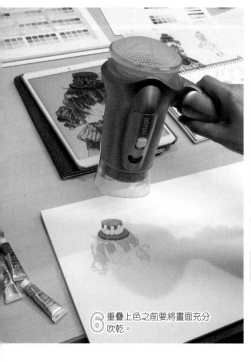

6 重疊上色之前要將畫面充分吹乾。

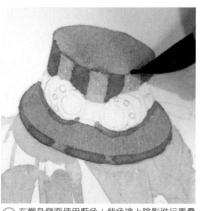

7 在條紋塗上以黃色＋紫色調製出來的米色。在此要再次將畫面吹乾。

8 在帽身側面使用藍色＋紫色塗上陰影進行重疊上色。

重現繪製過程(3)…仔細刻劃表現出質感

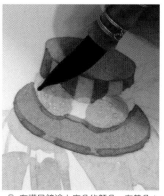

1 在護目鏡塗上底色的顏色。在黃色＋紅色中加入少量紫色，調製出赭色再塗上底色。

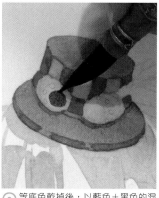

2 等底色乾掉後，以藍色＋黑色的混色將束帶和鏡片上色。

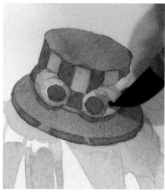

3 在護目鏡塗上陰影，呈現出立體感和金屬的質感。

陰影色和帽子底色所用的褐色相同。

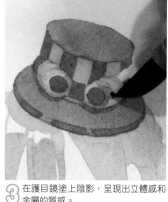

4 使用描線筆描繪護目鏡的細部以及輪廓。

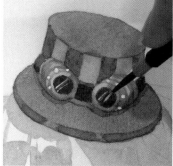

5 加上高光。在此要使用水彩顏料的鈦白。

6 蝴蝶結要使用藍色塗上底色再將顏料吹乾。使用相同的藍色在形成圓圈的陰影進行重疊上色。

7 使用藍色塗上陰影，表現出從左上方照射光線的方向。

8 使用帽子的褐色描繪出羽毛裝飾的輪廓。

9 使用褐色描繪帽子的輪廓，讓形體更加鮮明俐落。

10 使用在黃色＋藍綠色中混合紫色的顏色描繪出帽子落在頭髮上的陰影。

11 使用褐色在輪廓部分加上線條，調整帽檐的形體。

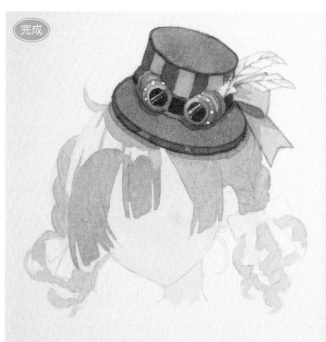

完成

12 以6色描繪了帽子和護目鏡部分。

動物創作題材…熊

這裡要介紹以動物為題材來描繪蘿莉塔服裝的作品。直接配置上動物造型,或是象徵性地套用耳朵或毛色的顏色,就能做出各種改造。

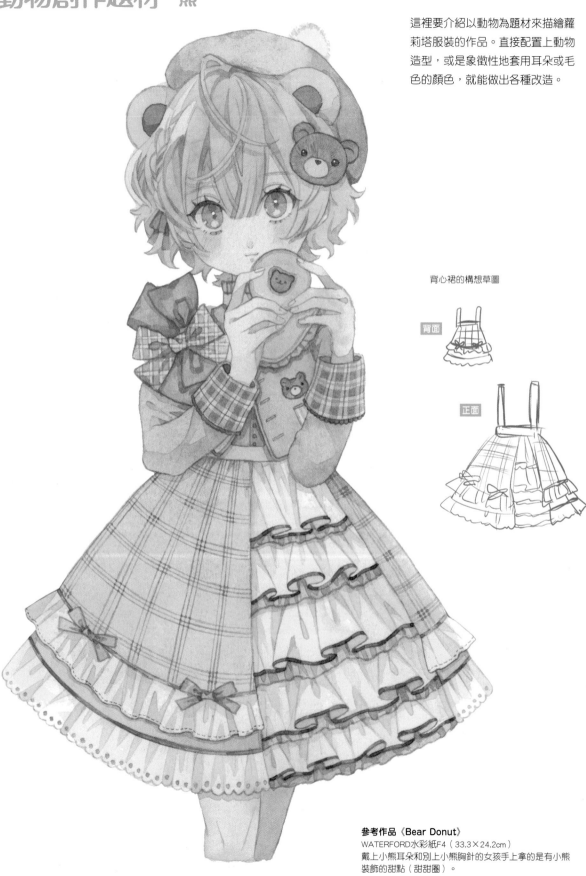

背心裙的構想草圖

背面

正面

參考作品《Bear Donut》
WATERFORD水彩紙F4(33.3×24.2cm)
戴上小熊耳朵和別上小熊胸針的女孩手上拿的是有小熊裝飾的甜點(甜甜圈)。

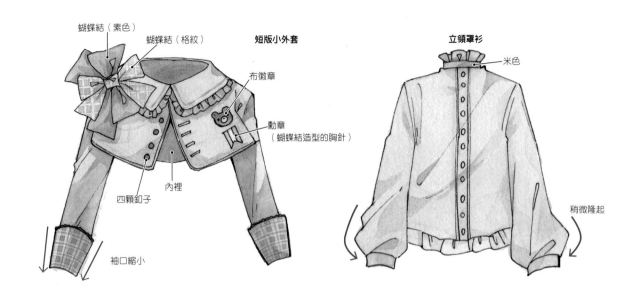

蝴蝶結（素色）
蝴蝶結（格紋）
短版小外套
布徽章
勳章
（蝴蝶結造型的胸針）
內裡
四顆釦子
袖口縮小

立領罩衫
米色
稍微隆起

關注服裝單品…背心裙（吊帶裙）

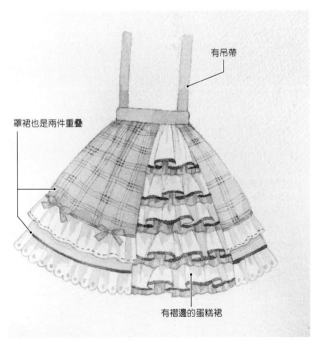

有吊帶
罩裙也是兩件重疊
有褶邊的蛋糕裙

這是以格紋罩裙覆蓋由雙重褶邊形成的五層蛋糕裙的裙子，是不對稱（左右不對稱）的設計。

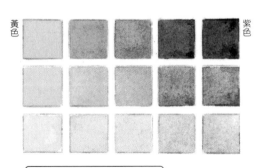

黃色
紫色

混色調製出衣服要用的米色

以黃色＋紫色調製出褐色後，再加水稀釋調製出米色。添加少量紅色和黑色調整顏色。

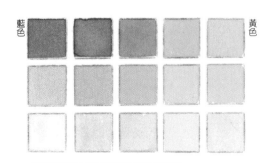

藍色
黃色

混色調製出蝴蝶結的淺藍綠色

混合極少量的黃色使其變成帶有強烈藍色調的藍綠色。

重現繪製過程（1）…裙子的底色上色

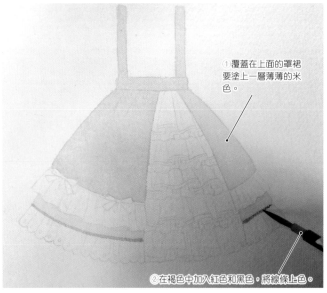

①覆蓋在上面的罩裙要塗上一層薄薄的米色。

②在褐色中加入紅色和黑色，將線條上色。

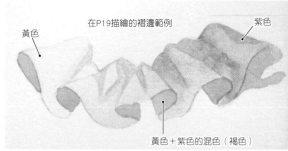

在P19描繪的褶邊範例

黃色

紫色

黃色＋紫色的混色（褐色）

將黃色＋紫色混合後就會形成褐色。加入少量的紅色和黑色，再加水調製出米色。
使用於①的罩裙顏色上。

1 在罩裙的底部以米色塗上底色。在黃色和紫色調製出來的褐色中添加紅色和黑色，使其變成暗褐色，再將線條上色。

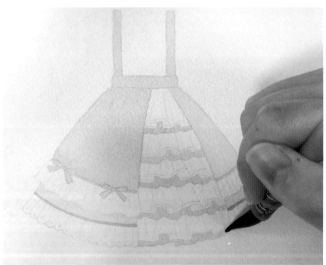

2 將分層的內襯裙褶邊塗上底色。藍色部分以藍色＋黃色（較少）調製出來的淺藍色上色，再將顏料充分晾乾。罩裙的淺藍色也是相同顏色。

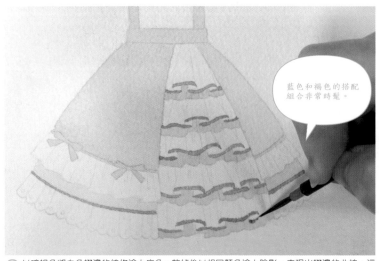

藍色和褐色的搭配組合非常時髦。

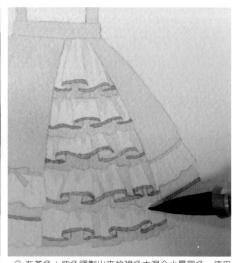

3 以暗褐色將白色褶邊的線條塗上底色。乾掉後以相同顏色塗上陰影，表現出褶邊的曲線，這裡要使用罩裙線條的顏色。

4 在黃色＋紫色調製出來的褐色中混合少量黑色，使用這個陰影色在白色褶邊塗上陰影。

重現繪製過程（2）…皺褶和陰影的重疊上色～加上線條

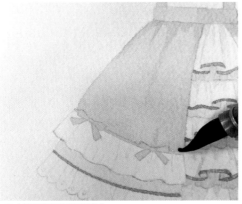

1 以底色的米色描繪陰影。

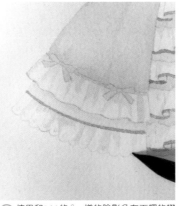

2 使用和P90的4一樣的陰影色在下襬的褶邊（白色扇形飾邊蕾絲）塗上陰影。

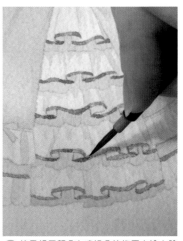

3 使用相同顏色在暗褐色線條再次塗上陰影。罩裙的輪廓也要一起描繪出來。

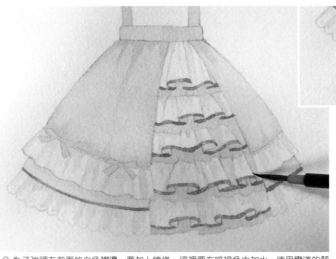

4 為了強調在前面的白色褶邊，要加上線條，這裡要在暗褐色中加水，使用變淺的顏色。

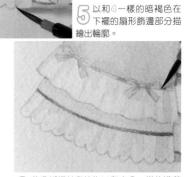

5 以和4一樣的暗褐色在下襬的扇形飾邊部分描繪出輪廓。

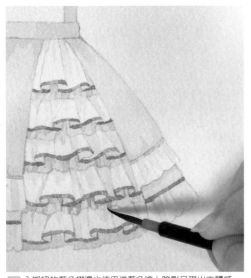

6 藍色蝴蝶結和線條以和底色一樣的淺藍色（請參考P90的2）加上陰影，輪廓也要畫出來。

7 內襯裙的藍色褶邊也使用淺藍色塗上陰影呈現出立體感。

重現繪製過程(3)…加上格紋

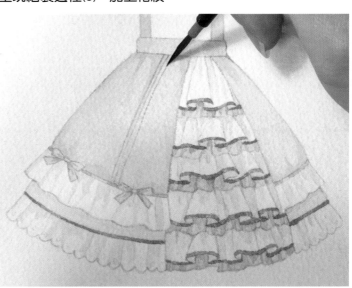

1 在罩裙使用暗褐色加上格紋線條，從下往上加上細的縱向線條。

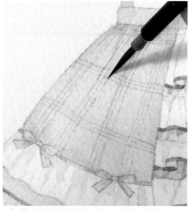

② 使用暗褐色疊上橫向的格紋線條。

③ 利用在藍色部分使用的淺藍色（請參考P90的②）畫出縱向線條。

④ 疊上淺藍色的縱向線條。這個插畫使用的W&N專家級水彩紙中紋是表面有點粗糙的紙張。格紋線條有點中斷，很適合來表現布料輕飄飄的質感。

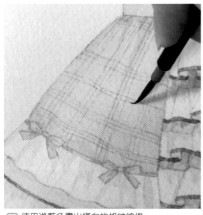
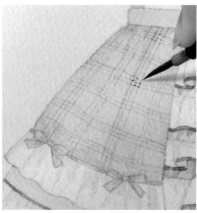
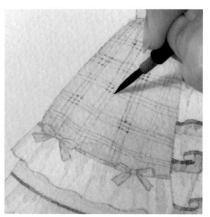

⑤ 使用淺藍色畫出橫向的格紋線條。

⑥ 使用在暗褐色中添加黑色的顏色替暗褐色線條的重疊區域加上圓點。

⑦ 在淺藍色線條重疊區域加上圓點，這裡要使用相同的淺藍色描繪。

重現繪製過程(4)⋯刻劃細部並進行最後修飾

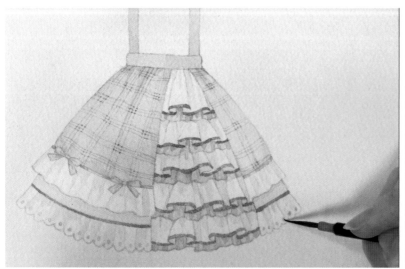
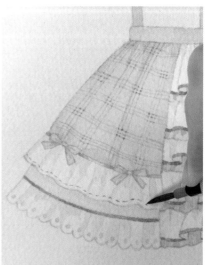

① 使用在淺藍色中加入少量黑色的顏色在白色扇形飾邊蕾絲的孔洞塗上陰影。

② 以暗褐色加上裝飾的縫線。

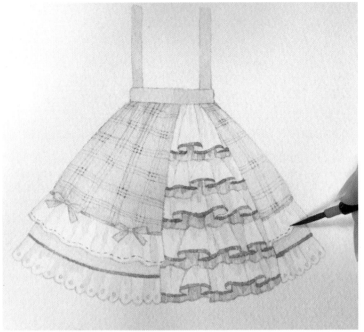

③ 在白色裙邊加上縫線,使形體更加鮮明俐落。

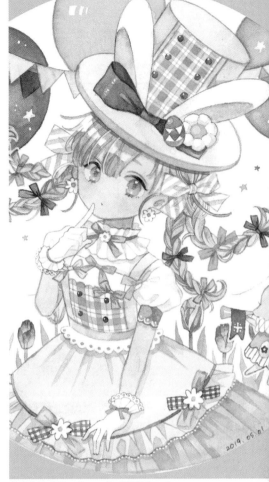

參考作品《Ellen Easton》(請參考P12)

完成

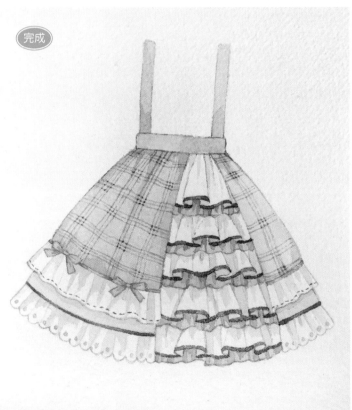

④ 試著從限定6色使用5色重現裙子的色調。

這是身上穿著背心裙的角色範例。衣服胸擋部分和帽子是處理成粗線條和細線條組合而成的格紋圖案。

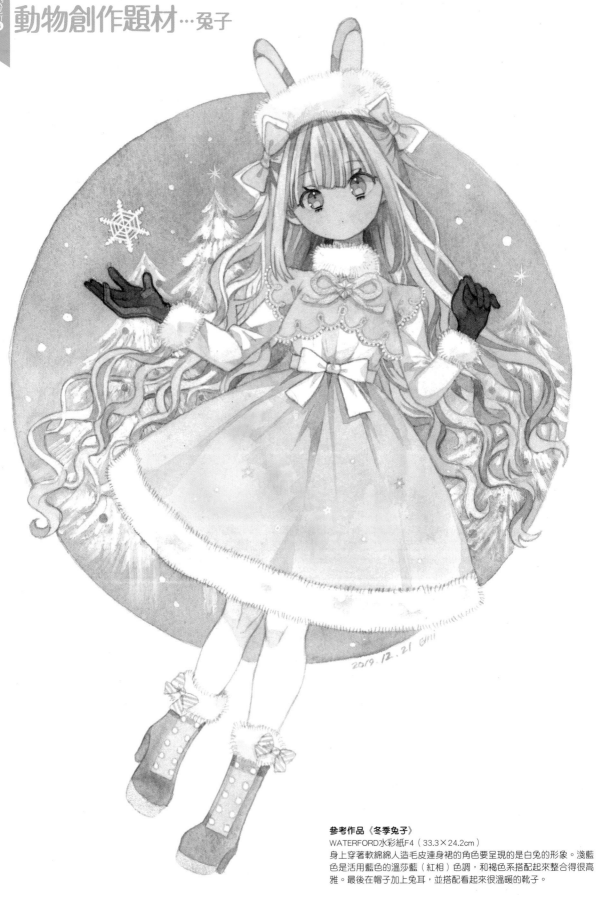

動物創作題材…兔子

參考作品《冬季兔子》
WATERFORD水彩紙F4（33.3×24.2cm）
身上穿著軟綿綿人造毛皮連身裙的角色要呈現的是白兔的形象。淺藍色是活用藍色的溫莎藍（紅相）色調，和褐色系搭配起來整合得很高雅。最後在帽子加上兔耳，並搭配看起來很溫暖的靴子。

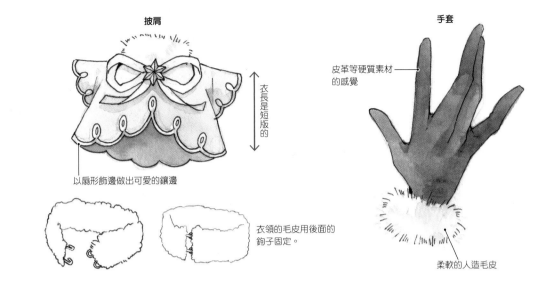

披肩

披肩

衣長是短版的

以扇形飾邊做出可愛的鑲邊

衣領的毛皮用後面的鉤子固定。

手套

皮革等硬質素材的感覺

柔軟的人造毛皮

限定的6色調色盤

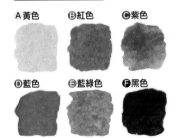

Ⓐ黃色　Ⓑ紅色　Ⓒ紫色

Ⓓ藍色　Ⓔ藍綠色　Ⓕ黑色

配合想調製的顏色動腦筋思考顏料混色的順序

要重現手套的褐色調製顏色時，先試著將黃色和紅色混合調製出橙色。在橙色中加入紫色降低鮮豔度，接著混合黑色調整成暗褐色。一開始將黃色和紫色混合調製出漂亮的褐色後，再將紅色和黑色混合的方法也很方便。

在調色碟溶解Ⓐ黃色。

先以黃色和紅色調製出橙色。在此要在橙色中混合用來降低鮮豔度的顏色（紫色）和使其變暗的顏色（黑色），嘗試調整顏色的混色方法。

在調色碟溶解Ⓑ紅色。

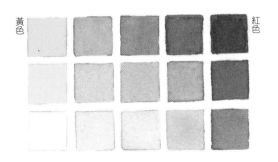

黃色　　　　　　　　　　　　　　紅色

重現繪製過程（1）…手套皮革的底色上色～重疊上色

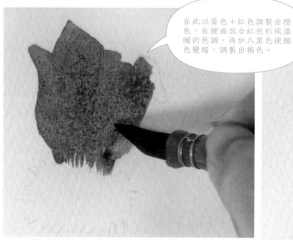

在此以黃色＋紅色調製出橙色，在裡面混合紅色形成溫暖的色調，再加入黑色使顏色變暗，調製出褐色。

1. 在手套範圍塗上底色的褐色（毛皮重疊部分先不上色）。

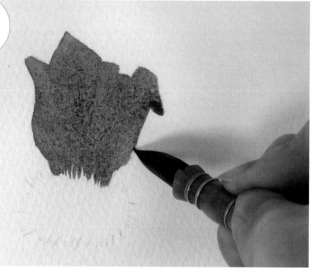

2. 以吸除堆積顏料的方式平塗到形體的輪廓部分。

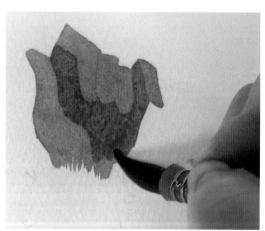

3. 接著在底色的褐色加入黑色調製出陰影色。等底色的褐色乾掉後，將大片的陰影部分進行重疊上色。

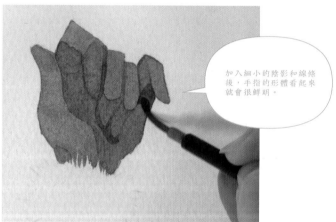

加入細小的陰影和線條後，手指的形體看起來就會很鮮明。

4. 大片陰影部分乾掉後，在陰影加入少量黑色，描繪細小的陰影和輪廓的線條。

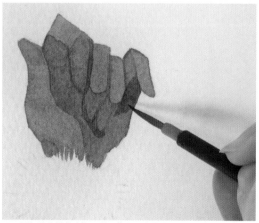

5. 因為角色彎曲小指，所以落在此處的陰影是表現出小縫隙的重要部分。

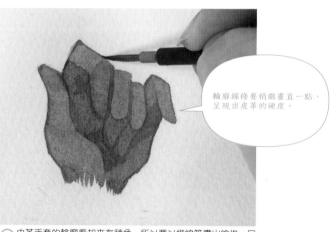

輪廓線條要稍微垂直一點，呈現出皮革的硬度。

6. 皮革手套的輪廓看起來有稜角，所以要以描線筆畫出線條，同時呈現出線條的強弱差異。

重現繪製過程（2）…描繪毛皮的毛色

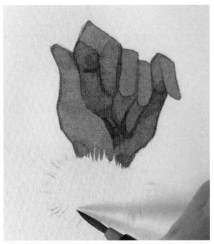

1 以細線筆觸畫出毛色。在此雖然使用藍色，但也可以配合作品的色調改變顏色。

2 毛皮整體的陰影要使用加入較多水分的淺藍色上色。

3 以描線筆吸除堆積部分的顏料。

4 描繪毛流呈現出一致性。

5 使用在藍色中加入些許紫色的混色塗上更暗一點的陰影。

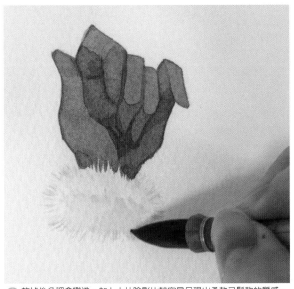

6 乾掉後色調會變淺。加上大片陰影比較容易呈現出柔軟又鬆軟的質感。

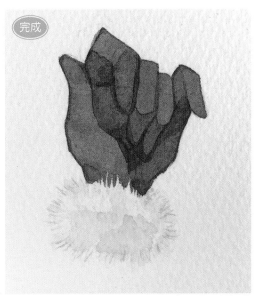

完成

7 以色調和筆觸表現出陰暗色調的手套硬度和柔軟毛皮的柔軟度。

動物創作題材⋯美人魚

在此讓彷彿水精靈一樣神秘的角色戴上頭飾。
後頸、胸口敞開帶有透明感的連身裙以及頭飾
是使用會讓人聯想到水且偏藍的色調,再以金
色蝴蝶結裝飾。

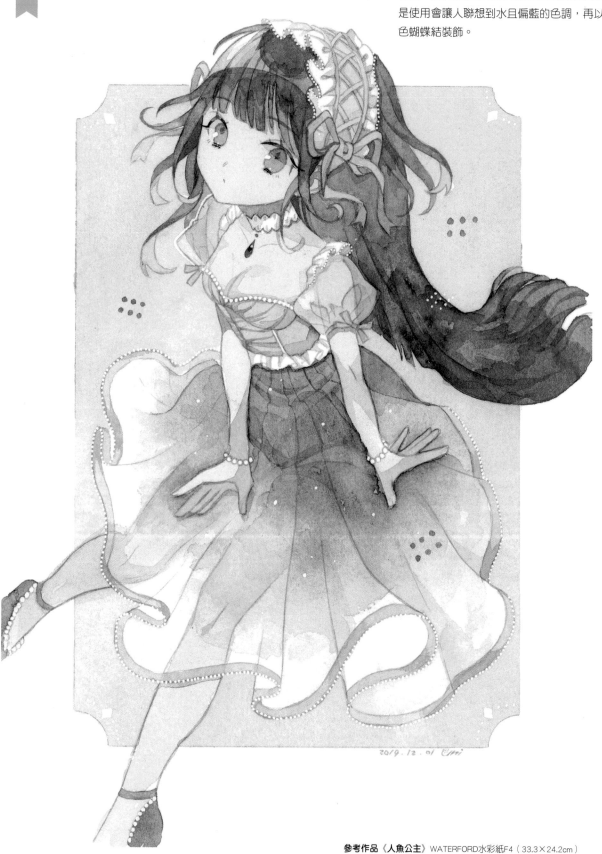

參考作品《人魚公主》 WATERFORD水彩紙F4(33.3×24.2cm)

關注服裝單品⋯連身裙

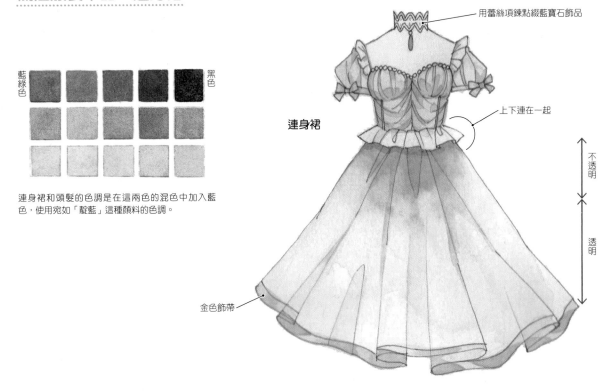

藍綠色 ⟶ 黑色

連身裙和頭髮的色調是在這兩色的混色中加入藍色，使用宛如「靛藍」這種顏料的色調。

用蕾絲項鍊點綴藍寶石飾品

連身裙

上下連在一起

不透明

透明

金色飾帶

關注服裝單品⋯頭飾

描繪頭飾的訣竅

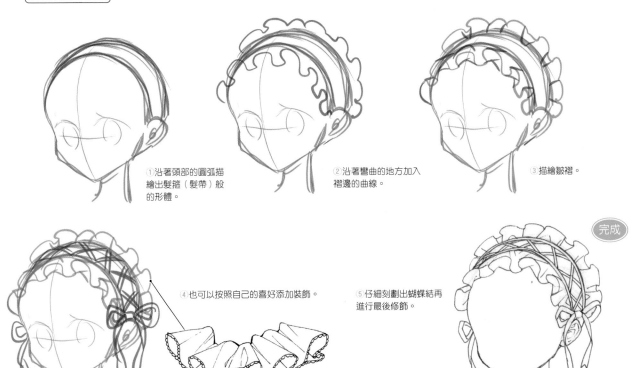

① 沿著頭部的圓弧描繪出髮箍（髮帶）般的形體。

② 沿著彎曲的地方加入褶邊的曲線。

③ 描繪皺褶。

④ 也可以按照自己的喜好添加裝飾。

⑤ 仔細刻劃出蝴蝶結再進行最後修飾。

完成

重現繪製過程（1）⋯從肌膚和眼睛的底色開始描繪

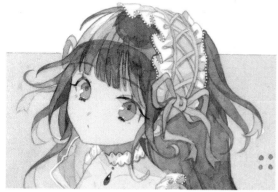

參考作品的部分畫面（P98）。

在此要改變頭部角度來描繪頭飾。原本的參考作品中角色是將臉朝上，所以往下看時頭頂的頭飾也藏在後面。為了能看清楚飾品的褶邊形體，因此改成與角色眼睛高度一樣的位置來觀看畫作。

1 使用黃色＋紅色調製膚色。

2 從臉頰開始上色，在整個臉部塗上極淺的顏色。趁顏料尚未乾掉時，在臉頰再次塗上膚色，再進行暈染處理。

3 兩側頭髮和瀏海的縫隙也要塗上顏色。這是留下眼睛部分，將肌膚塗上底色的階段。

4 利用黃色（稍微多一點）＋紅色混色調製出金黃色。將眼眸進行漸層上色，讓上面顏色很深，下面顏色變淺。

6 在從兩側頭髮縫隙看到的耳朵塗上陰影色。

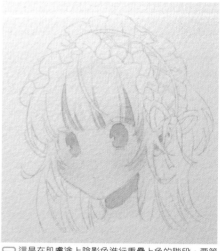

7 這是在肌膚塗上陰影色進行重疊上色的階段，要等顏料充分乾掉，如果很急的話，就用吹風機吹乾。

5 在膚色加入少量紫色調製出肌膚的陰影色，再將臉部和脖子的陰影上色。

重現繪製過程（2）⋯眼睛的刻畫

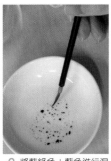

1 將藍綠色＋藍色進行混色，再加入黑色調製出眼線的暗淡顏色。

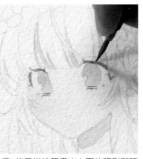

2 使用描線筆畫出上面的眼影和睫毛。眼眸上方的眼影要進行重疊上色，使顏色變深。下面要加入兩條極細的橫向線條，再以直向的短線條畫出睫毛。

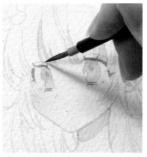

3 使用肌膚的陰影色畫出眼皮的線條和輪廓。瞳孔裡面要畫出細的斜線。

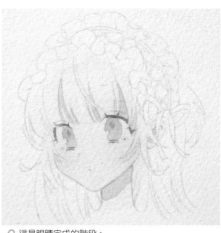

4 這是眼睛完成的階段。

重現繪製過程(3)⋯混合水彩沉澱輔助劑進行頭髮的上色

以滴管吸取，試著加入3滴左右。

1 將藍色＋藍綠色進行混色，再加入少量黑色。以較少的水分將顏料溶解開來，再加入W&N水彩沉澱輔助劑一起攪拌混合，調製出頭髮的顏色。

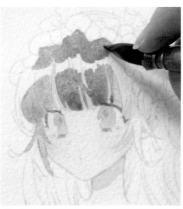

2 留下頭髮發光的部分，從瀏海開始塗上大量顏色進行平塗。紙紋上會堆積藍綠色顏料，變成一粒一粒的（顆粒化）。

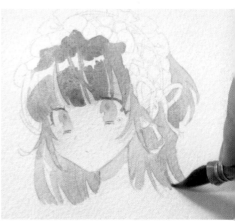

3 後面的部分要先上色，使其變成淺的色調。

重現繪製過程(4)⋯頭飾的底色上色

1 調製出和眼眸相同的金黃色，分量要多一點。

2 將褶邊的內側和蝴蝶結塗上底色。

3 交叉的飾帶也以相同顏色上色。

重現繪製過程(5)…在白色部分塗上陰影色

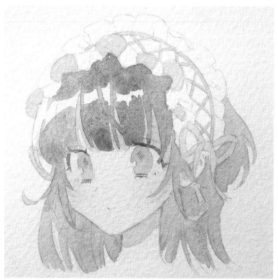

1 褶邊內側和蝴蝶結塗上底色的階段要將顏料充分晾乾。

2 在頭髮的顏色加入較多水分，調製出淺藍色的陰影色。

3 以淺藍色在頭飾主體和褶邊的白色部分塗上陰影。

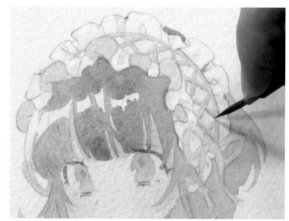

4 以描線筆加入細部的陰影，要在頭飾下側描繪出在交叉的飾帶縫隙形成的陰影。

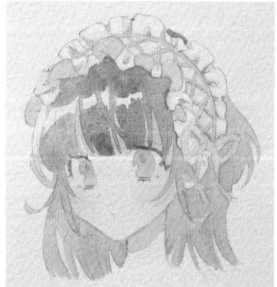

5 這是前面的白色褶邊也畫上陰影的階段。

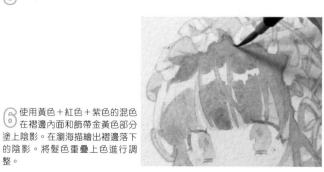

6 使用黃色＋紅色＋紫色的混色在褶邊內面和飾帶金黃色部分塗上陰影。在瀏海描繪出褶邊落下的陰影。將髮色重疊上色進行調整。

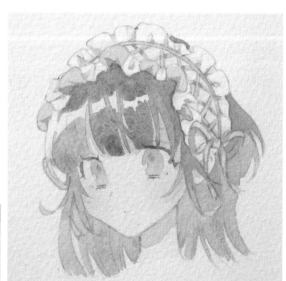

7 在兩側頭髮和後面頭髮塗上頭髮的顏色（將藍色＋藍綠色混合，加入少量黑色的顏色）進行重疊上色。

重現繪製過程(6)⋯加上白色進行最後修飾

1 將麗可得軟管（壓克力顏料）擠在調色盤上。這是軟質顏料，所以能夠不加水直接以筆沾取上色。

2 在褶邊使用白色加入圓點，描繪邊緣的裝飾。壓克力顏料乾燥後具有耐水性，即使將水彩重疊上色，下面的白色也不會滲染開來。如果是水彩顏料的白色，在那個部分進行重疊上色後，有時白色就會溶解變淺。

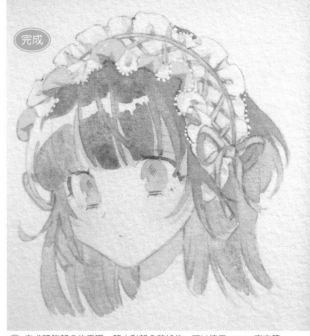

完成

3 完成頭飾部分的重現。等水彩部分乾掉後，可以使用POSCA麥克筆或白色中性原子筆刻劃裝飾部分。這裡使用的是W&N專家級水彩紙。

專欄 **關於白色**

事先以水彩顏料畫出圓形，在此試著以三種白色畫出圓點來比較不透明度。

不透明且柔和的印象	不透明且特別鮮明	半透明且協調性佳
水彩顏料的鈦白	麗可得（壓克力顏料）的鈦白	POSCA（麥克筆）

▲W&N專家級水彩顏料 鈦白（不透明白色）

▲麗可得軟管 鈦白

▲三菱Uni POSCA極細水性麥克筆 白 0.7mm
拿下蓋子的狀態。

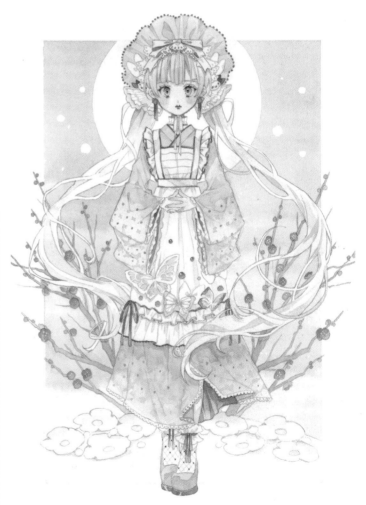

參考作品《賀年卡2021》 WATERFORD水彩紙F4（33.3×24.2cm）
這是作為賀年卡描繪的和風蘿莉塔，是穿戴較大的頭飾和長版振袖風格圍裙洋裝的範例。

植物創作題材…薰衣草

薰衣草是會開出淺紫色花朵的香草名字，但有時也意指顏料之類的顏色。從色調和香味這兩方面構思而來的連身裙，是高雅的古典蘿莉塔風格。在此要讓表情栩栩如生且充滿活力的角色穿上連身裙。

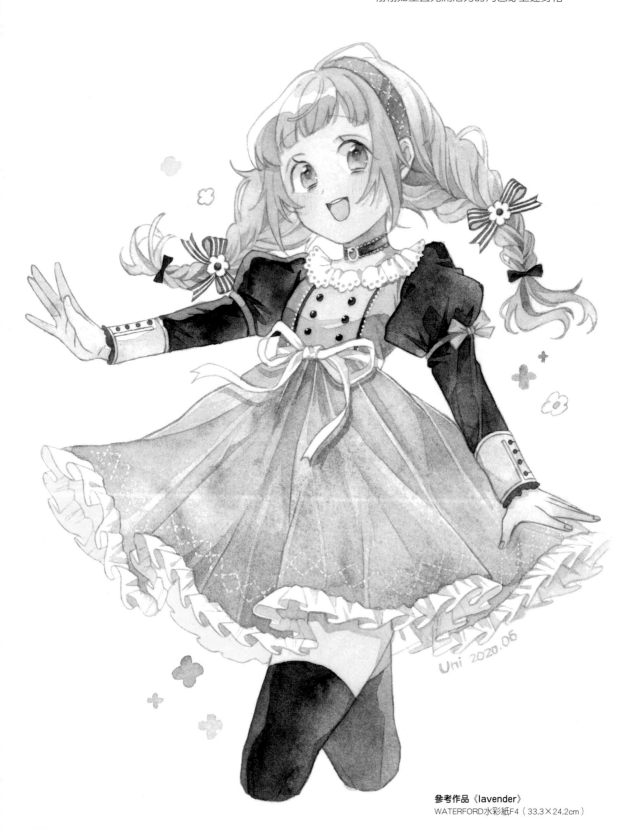

Uni 2020.06

參考作品《lavender》
WATERFORD水彩紙F4（33.3×24.2cm）

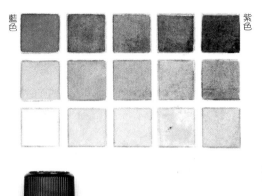

藍色 ← → 紫色

以顏料滴在水彩紙上的方式去上色，一邊讓顏色自然渲染開來，一邊調製出底色顏色的效果。要營造出比在調色盤混色後的色調還要鮮豔的感覺。

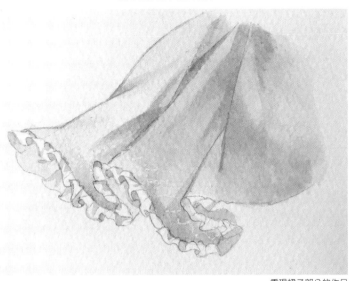

重現裙子部分的作品

和P101一樣，試著使用W&N水彩沉澱輔助劑享受顆粒的效果吧！添加在顏料上的話，就會堆積在紙紋凹陷的地方，能呈現出顆粒狀的質感。

重現繪製過程（1）…利用渲染調製出底色

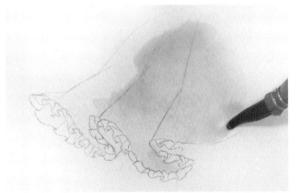

黃色

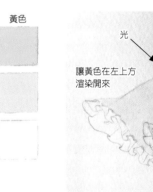

光

讓黃色在左上方渲染開來

1 使用藍色＋紫色調製出淺藍紫色。加入水及水彩沉澱輔助劑後，從裙子中央往陰影側塗上底色的顏色。

2 後方也塗上底色的顏色後，趁顏料尚未乾掉時往光線照射的那一側塗上黃色。

紅色

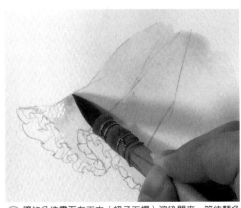

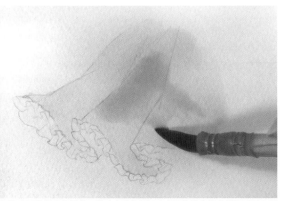

3 讓紅色往畫面左下方（裙子下襬）渲染開來，等待顏色自然擴散。

4 等底色的顏色乾掉後，從中央往前面塗上相同的淺藍紫色進行重疊上色來添加色調。

重現繪製過程（2）…塗上陰影，表現出裙子的大襞褶

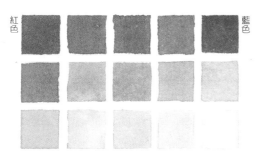

裙子部分的薰衣草色要利用紅色和藍色的混色調製。也可以按照自己的喜好調整成偏向紅色調或偏向藍色調的顏色。在這個重現的繪製過程中，選擇了藍紫色作為底色和重疊上色的色調。

在腰部像要將布料束緊一樣製作出襞褶 ⟶

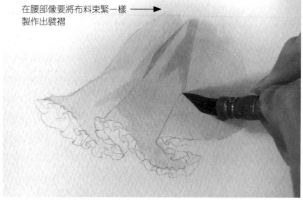

1 等上色的底色乾掉後，使用相同的薰衣草色在裙子的襞褶凹陷部分塗上大片的陰影。

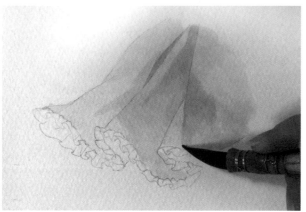

2 一邊在前面的襞褶添加色調，一邊塗上陰影。

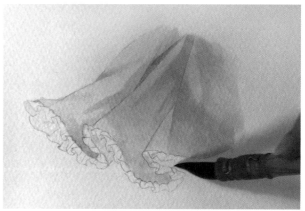

3 在底色的顏色加水調製出淺藍紫色，再將裙子的內面塗上顏色。

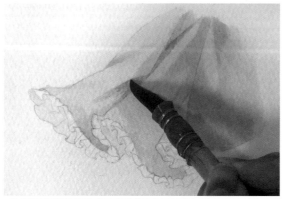

4 從腰部開始沿著飄展開來的襞褶走向加上陰影，讓裙子看起來有立體感。

重現繪製過程（3）…描繪下襬的褶邊

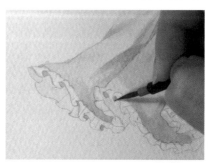

1 在下襬的白色褶邊使用描線筆畫出陰影。

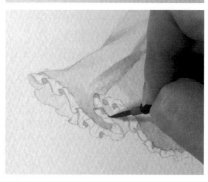

2 描繪褶邊的線稿。加上輪廓讓前後關係更清楚易懂。

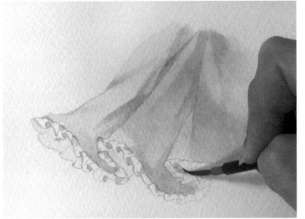

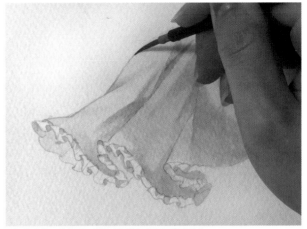

1 畫出裙子的輪廓。描繪出環繞到後面的彎曲線條。

3 在較前面的褶邊內面部分加上稍微暗一點的陰影。因為正在練習上色到裙子一半左右的位置，所以將形體簡化。

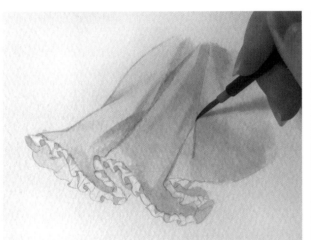

2 一邊塗上細小的陰影，一邊畫出鮮明的皺褶線條。

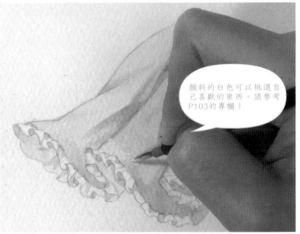

顏料的白色可以挑選自己喜歡的東西。請參考P103的專欄！

3 使用白色描繪鑽石型的縫線圖案。

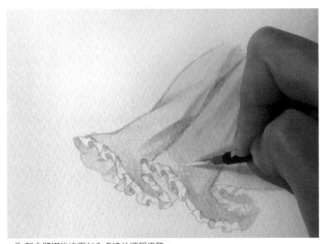

4 配合襞褶的塊面加入虛線並細部修飾。

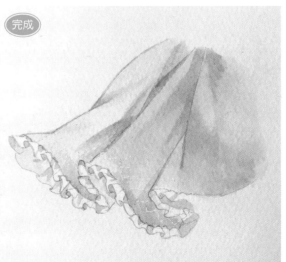

完成

5 在底色的顏色加入水彩沉澱輔助劑，呈現出顆粒感和渲染的變化效果。在裙子襞褶使用藍紫色塗上陰影，重現薰衣草色的裙子部分。

自然現象創作題材…海浪

這是發想自海浪的角色。利用不同深淺的清爽藍色來描繪，在背景配置設計的曲線波浪形狀。

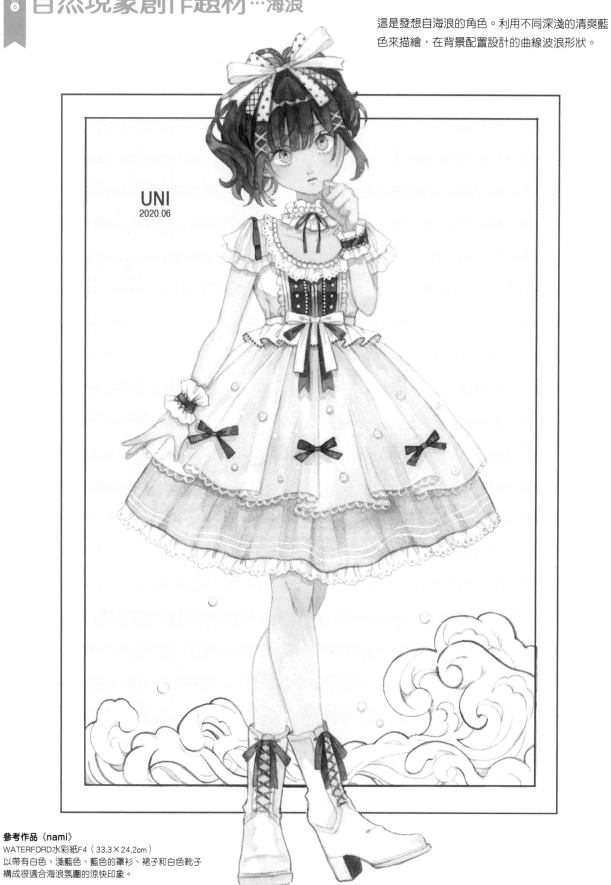

UNI
2020.06

參考作品《nami》
WATERFORD水彩紙F4（33.3×24.2cm）
以帶有白色、淺藍色、藍色的罩衫、裙子和白色靴子
構成很適合海浪氛圍的涼快印象。

上衣（上半身穿的衣服）

蕾絲頸鍊

圓形領口的罩衫

褶邊重疊的袖子

波浪形褶邊

腰部的蝴蝶結是另外加上去的

溫莎藍（紅相）是有深度的顏色，若調整水量就能呈現出不同深淺的色調。加入黑色混合的話就能形成暗藍色，所以只以兩色混合也能好好處理白色衣服和小物件的陰影。使用兩色混色就能重現參考作品的色調。

裙子

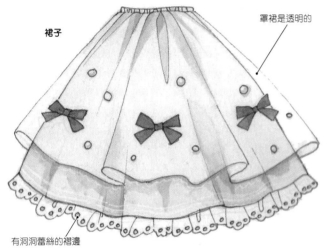

罩裙是透明的

有洞洞蕾絲的褶邊

活用暗藍色吧！

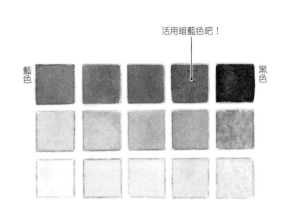

藍色　　　　　　　　　　　　　　　黑色

藍色漸層上色的訣竅

①將藍色沾取到調色碟上，溶解出較深的顏色。

②塗上深藍色。

③讓深藍色的畫筆含帶少量水分，將塗上的顏色推開。

④像以畫筆吸除堆積的顏色一樣去上色。

⑤讓畫筆含有些許水分再將顏色推開呈現出淺藍色。

⑥完成漸層上色。如果顏色難以推開，可以讓畫筆沾取少量水分。
這裡使用的是W&N專家級水彩紙中紋。

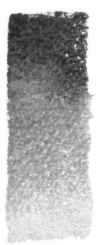

重現白色靴子部分的作品

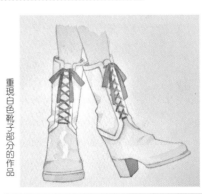

使用藍色和黑色描繪白色靴子的重現繪製過程從P110開始

重現繪製過程（1）…蝴蝶結和陰影的底色上色

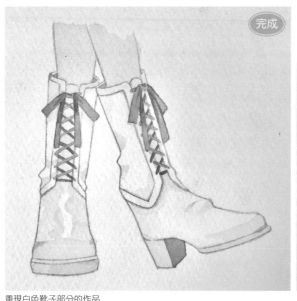

完成

重現白色靴子部分的作品

① 腳部使用黃色＋紅色形成的膚色上色。將藍色溶解開來，描繪綁帶的蝴蝶結。

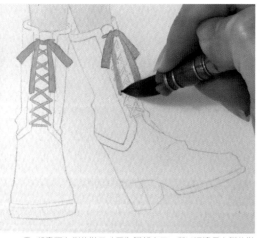
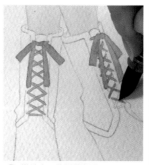
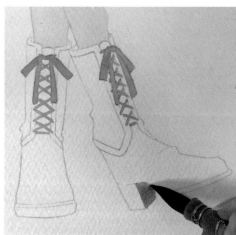

② 將畫面左側的鞋子（因為腳部交叉，所以這邊是左腳的鞋子）上色後，再將右邊的上色。

③ 描繪交叉的綁帶部分。

④ 在鞋跟的陰影區域塗上藍色。

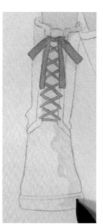
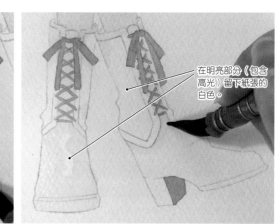

在明亮部分（包含高光）留下紙張的白色。

⑤ 使用加入較多水分的淺藍色在靴子塗上陰影。

⑥ 一邊留下光線照射的部分，一邊塗上淺藍色。

⑦ 在交叉的綁帶下側（稱為「靴子鞋舌」的部分）塗上陰影。

重現繪製過程（2）…陰影的重疊上色

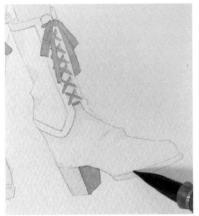

1 在鞋跟和鞋底塗上淺藍色。

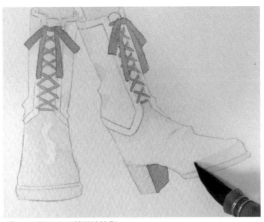

2 延著鞋尖的形體描繪陰影。

邊緣稍微塗深一點
使其特別鮮明

3 等底色的陰影乾掉後，進行重疊上色來表現隆起的鞋尖。

使用淺色陰影疊色，讓鞋子看起來是白色的。
先上色的蝴蝶結也完全乾掉了，所以從這裡開始一口氣塗上細小的陰影。

4 加入三角形的摺痕。因為要表現出硬挺的質感，所以皺褶畫少一點。

5 使用藍色＋黑色在蝴蝶結塗上陰影，描繪出前後關係。

7 針對輪廓和裝飾的縫線等細部進行最後修飾。

6 在靴子的內側（腳放進去的部分）塗上暗色的陰影，畫出輪廓的線稿。

8 想要強調朝向正面的鞋尖呈現在眼前的部分，所以追加小陰影，這樣便完成了。

111

食物創作題材…按照角色主題區分整體穿搭

在此要介紹將水果、甜點或飲料等物件配置在服裝圖案和背景中來描繪的作品。只要有限定6色的黃、紅、藍，就能重現在參考作品中使用的大部分色調。在配色中使用的顏色可以利用怎樣的搭配組合來調製？想像之後再試著實驗看看，混色技術就會更加進步。

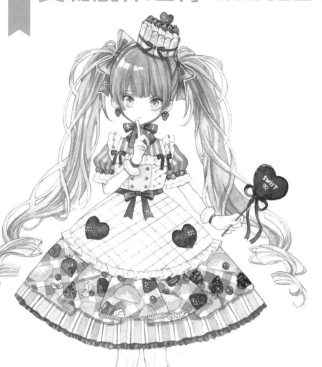

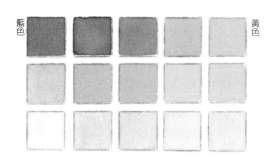

藍色				黃色

底色	將黃色＋紅色調製出來的橙色處理成稍微暗淡一點的顏色。
主色	
強調色	
橙色和紅色	
藍紫色	

參考作品《fruit doll》
WATERFORD水彩紙F4（33.3×24.2cm）
穿上水果圖案連身裙並配戴蛋糕造型頭飾。衣服圖案和名為「夏洛特」的蛋糕也裝飾著草莓。

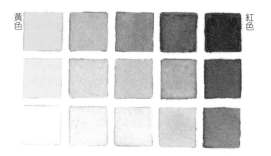

黃色				紅色

底色	使用黃色＋紫色＋紅色調製出褐色
主色	紅褐色
強調色	藍紫色

參考作品《COFFIE MILK》
WATERFORD水彩紙F4（33.3×24.2cm）
這是在背景描繪牛奶、咖啡豆、咖啡的白花、冰淇淋和巧克力的範例。

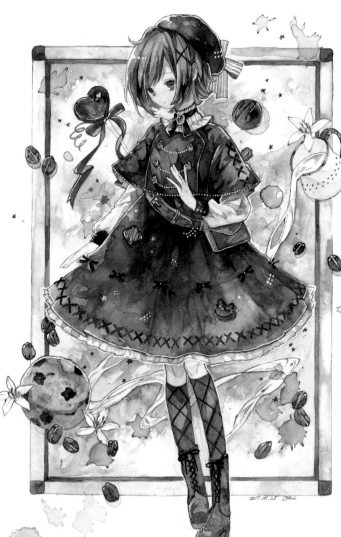

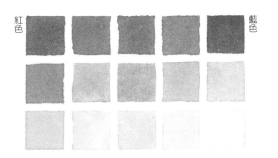

紅色　　　　　　　　　　　　　　　　　藍色

底色	暗藍色（在較多的藍色中加入少量的紅色和黃色進行混色）
主色	櫻桃紅（暗紅色）
強調色	淺橙色

參考作品《櫻桃妹妹》
WATERFORD水彩紙F4（33.3×24.2cm）
這是在連身裙圖案採用櫻桃和櫻桃冰淇淋的範例。在長髮四處繫上櫻桃紅蝴蝶結，透過重複形狀和顏色的設計讓人感受到有節奏的動感。

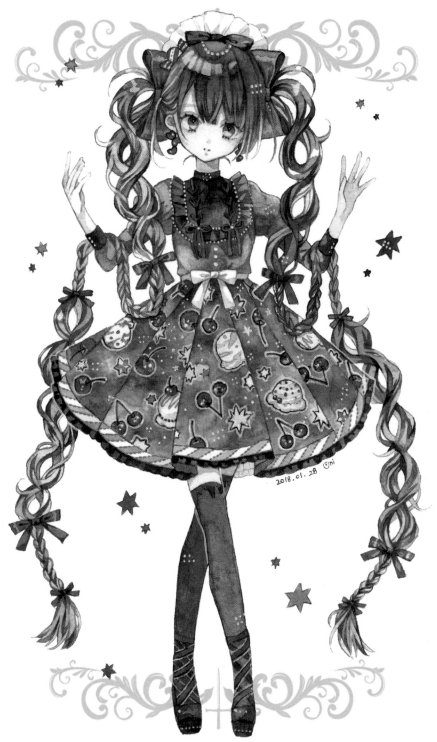

試著在限定6色裡添加2色

目前為止已經利用限定6色來描繪畫作，但要再追加兩種很受歡迎的暗色。可以試著使用看看，來取代限定6色當中的黑色「火星黑」。暗色除了具有與其他顏色混合調製出陰影色的輔助性作用，還能用在屬於物件獨特色調的固有色上。特邀作家もくもしえる老師（P140～151）就使用了這兩種顏色創作出充滿魅力的插畫作品。有些人會因為在透明水彩中混合後色調就會變濁的理由而不使用黑色，但這次選擇的黑色和暗色顏料的顯色很漂亮，很適合衣服和質感表現。

佩尼灰

深褐色

W&N專家級水彩顏料
半盤塊狀顏料（固體水彩顏料）

佩尼灰的試塗…重疊上色

佩尼灰

W&N專家級水彩顏料
（5ml管裝）

①將管裝顏料擠在調色碟上。有些廠牌PAYNE'S GRAY的日文顏料名稱是標示為「ペインズグレー」或「ペインズグレイ」。

②這是帶有藍色調的漂亮灰色，而且也是很受插畫家喜愛的顏色。顏料雖然標示為「半不透明色」，但加入較多的水分的話，就能呈現出透明感。

③試著在先塗上黃色等限定色且晾乾的顏色上進行重疊上色。

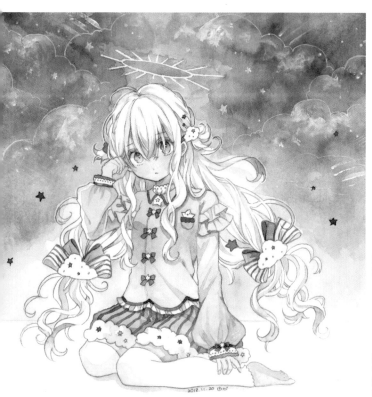

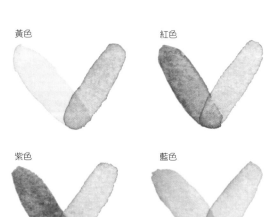

黃色　　　　　紅色

紫色　　　　　藍色

重疊部分會形成兩種顏色混合後的色調。

藍綠色

參考作品《nuage》
WATERFORD水彩紙20×20cm
這是除了肌膚色調以外，主要使用佩尼灰描繪的作品。是利用帶有藍色調且不同深淺的灰色，以自然現象創作題材「陰天」為切入點，表現休閒蘿莉塔服裝的範例。

深褐色的試塗…漸層上色

深褐色
W&N專家級水彩顏料（5ml管裝）

黃色　　　　　　　　　　　　　　　紅色

① 將管裝顏料擠在調色碟上。

② 這是帶有強烈黑色調的褐色。和其他顏料混合要調製出陰色色調時會很方便。活用這個色調的濃淡，也可以表現出復古感的服裝和皮革小物件。

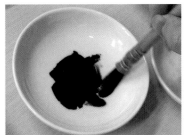

③ 在水彩紙左側塗上深褐色，以同一支畫筆添加少量水分將顏色推開。

④ 從右側塗上紅色將顏色推開。中央部分要進行漸層上色，讓深褐色和紅色混合在一起。

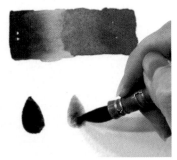

⑤ 將深褐色和紅色混色，左邊是塗深一點的顏色，右邊則是加水將顏色稍微變淡。

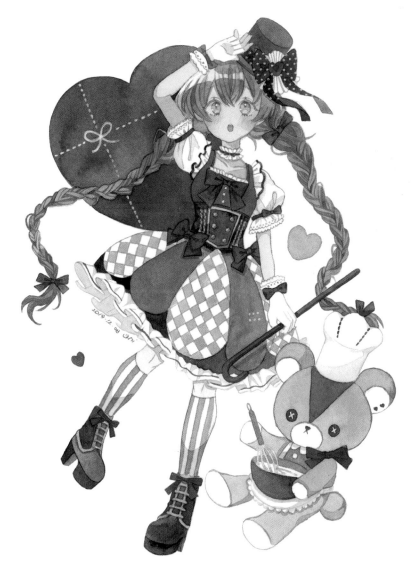

參考作品《情人節2020》
WATERFORD水彩紙F4（33.3×24.2cm）
利用蒸氣龐克風的蘿莉塔風格描繪了用於情人節的作品。在深褐色加入橙色（黃色＋紅色）進行混色就能重現出底色所使用的明亮褐色。

嘗試以限定 3 色在簽名板進行描繪

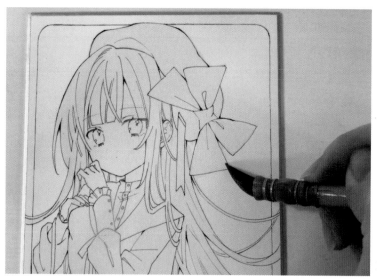

在此要使用極少的顏色在短時間內描繪簽名板。只以在底色使用的黃橙色（黃色＋紅色）和不同深淺的藍色來上色。淺色的底色和能調製不同深淺的顏色搭配組合後，只用2～3色也能營造出各種變化。

描繪線稿，塗上底色

1 以具有耐水性的墨水筆預先描繪出營造線條強弱變化的線稿。如果是以少少的配色描繪時，將線條確實描繪出來就能呈現出存在感。以黃色＋紅色調製出淺黃橙色作為底色並將整個角色上色。

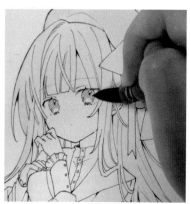

2 以較多水分溶解淺藍色，將眼眸塗上底色。

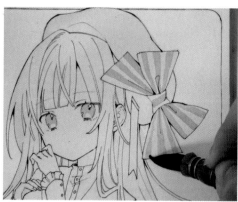

3 使用相同的淺藍色描繪蝴蝶結的條紋。

4 在貝雷帽塗上較深的藍色。

5 因為設定光線從畫面左上方照射，所以光的那一側要進行暈染處理，使其呈現淺色。在大面積使用渲染效果，呈現出水彩獨特的紋理（質感）。

6 衣服部分也塗上藍色。

塗上陰影、進行重疊上色

① 將眼皮落在眼眸上的陰影進行重疊上色。頭髮和衣服也要塗上陰影。

② 在皺褶塗上淺色陰影，一邊描繪出形體，一邊塗上衣服部分的固有色。

③ 將帽子的裝飾進行漸層上色。

④ 在色紙的邊緣加框並將周圍上色。

⑤ 在空白且覺得冷清的區域描繪裝飾的星星。

⑥ 在帽子追加重疊上色的步驟，再簽上名字便完成。

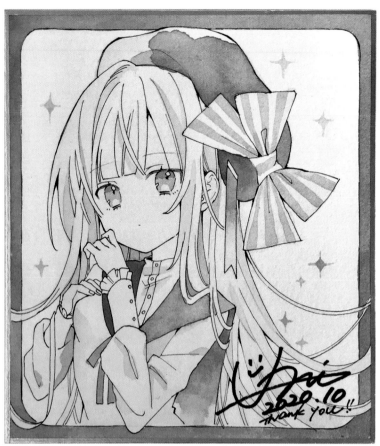

7 調整整體完成簽名板。

《Leonor》
WATERFORD水彩紙1/4尺寸簽名板（13.5×12cm）

※下面兩個簽名板範例也是使用同樣的簽名板描繪。

（左下）簽名板範例　　《馬尾》
這是以不同深淺的紅橙色描繪的簽名板範例。使用顏料是好賓的鍋紅紫和薰衣草這兩色。利用紅色＋黃色、紅色＋藍色就可以重現色調。

（右下）簽名板範例　　《鬼》
這是以暗藍色和淺藍色描繪的簽名板範例。使用好賓的普魯士藍、鈷藍以及W&N的土黃。利用藍色＋黑色、藍色＋黃色＋紫色就可以重現色調。

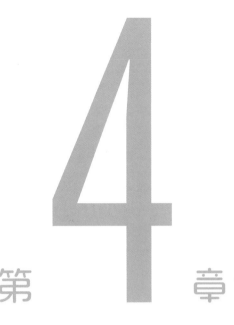

第4章

描繪某個場景中的角色

由3位作家特別重新描繪宛如身處故事中某個場景的角色。從室內到室外以及陽台、室外的童話森林場景、復古風房間裡，依照各個主題為大家解說如何描繪出適合各種舞台的蘿莉塔風格的角色，以及從草圖到完成的水彩繪製過程。同時為了這些新創作的插畫作品，也請作家從W&N專家級水彩顏料挑選了6色顏料。

特邀作家簡歷

もかろーる（＊繪製過程在P130～139，拍照和文章由本人負責）
出生於日本愛媛縣，定居於大阪府。插畫家兼作家。
以可愛女孩和小動物為主角，使用透明水彩描繪像繪本一樣溫暖的畫作。
著作《可愛洋裝穿搭集 小學女生篇（繁中版 北星圖書事業股份有限公司出版）》
pixiv: https://www.pixiv.net/users/1753504
twitter: @mokarooru_0x0
Instagram: https://www.instagram.com/mokarooru/
HP: http://twpf.jp/mokarooru_0X0

もくもしえる（＊繪製過程在P140～151，拍照和文章由本人負責）
出生、定居於日本愛知縣。自2018年開始從事作家活動，活躍於展示會和各種活動。
目前主要使用透明水彩來描繪充滿幻想的少年少女和創作題材的世界觀插畫。
note: https://note.com/mokumosieru/
twitter: @mokumoC
HP: https://mokumosieru.com/profile/

描繪在陽台（室內～室外）的角色 雲丹。

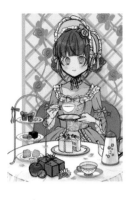

作為本書解說的水彩混色和上色方法的集大成，在此要描繪茶會的場景。這是一邊享用美味好茶和點心，一邊閒聊蘿莉塔時尚的話題，交換各種情報的時刻。設定的空間是在陽台或中庭那種有陽光照射的場所中擺放桌椅，並在背景配置格子籬笆。在連結房間與室外的日照陽台一邊放鬆一邊開心聊天的角色，則利用淺色調來表現。

複習肌膚和頭髮的上色方法

為了讓大家更容易理解目前為止說明的上色方法，描繪時將頭部畫得比較大。回到根本，試著仔細採用肌膚、頭髮的底色和陰影上色方法等步驟吧！在此會以技法解說所使用的黃、紅、紫、藍、藍綠和黑色這6色來上色。

① 從膚色開始上色

膚色

① 拿同一支畫筆沾取黃色和紅色，② 在梅花盤混色調製膚色。為了營造出白淨肌膚，要處理成極淺的橙色色調。

1 從臉頰開始塗上膚色。

2 上色時眼睛和瀏海部分都不用避開，在整個臉部以水筆將顏色推開。脖子和手也塗上淺淺的膚色底色後等待顏料乾掉。

3 等底色乾掉後，利用在膚色中添加紅色和紫色形成的陰影色描繪瀏海落在額頭上的陰影。

4 光從左上方照射，所以將出現在畫面右側肌膚上的陰影稍微塗深。

5 手和袖口也塗上陰影色進行重疊上色。

6 這是塗上底色膚色的階段。在進行眼睛的重疊上色之前，要將顏料充分晾乾。

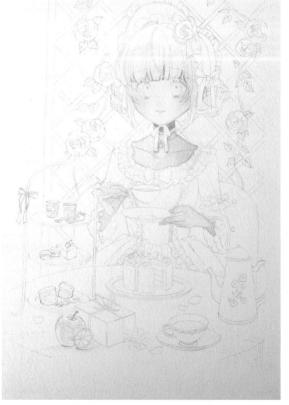

2 描繪眼睛

眼睛的陰影色

藍色
紅色

① 將紅色和藍色混色。
② 調製出眼睛的陰影色「淺薰衣草色」。

1 使用陰影色在眼睛上半部分左右的範圍塗上底色，這會成為眼皮落下的鮮明陰影。

眼眸的顏色

將黑色顏料溶解開來，再加水調製出淺灰色。

留下下面圓圓明亮的部分，塗上淺灰色。

2 在左右的眼眸塗上淺灰色，讓上面的陰影色和眼線部分也重疊在一起。等顏料稍微乾掉後，以灰色線條將眼眸描邊。

眼線的顏色

將紅色顏料溶解開來，準備上面眼線和陰影的顏色。

3 使用紅色畫出上面的眼影後，在高光後方加上色調，這裡要使用描線的細筆。高光之後再加上。

4 在紅色中加入黑色進行混色，畫出下面的眼影，並以小圓點描繪下睫毛。

5 使用和下面眼影相同的紅色＋黑色在右眼的瞳孔中加入細的斜線。

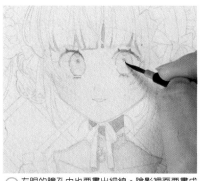

6 左眼的瞳孔中也要畫出細線。陰影裡面要畫成偏黑色，明亮部分則要偏紅色。也可以用喜歡的淺色塗得圓圓的。

7 使用白色顏料加入高光。在此要使用壓克力顏料（麗可得軟管）的鈦白。白色可以使用手邊現有的顏料或麥克筆（P103有介紹不透明度的比較）。

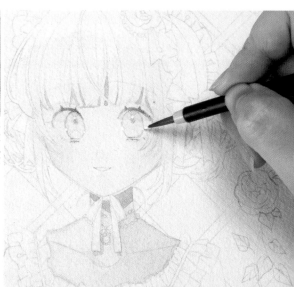

③ 頭髮的底色上色

頭髮的紅紫色

1 拿同一支畫筆沾取紅色和紫色。 2 在梅花盤將顏色混合在一起,調製出鮮豔的紅紫色。

① 避開光線照射的部分,像勾勒輪廓線一樣畫出曲線。

② 留下明亮的部分,從瀏海開始塗上底色的紅紫色。白色部分留下的範圍要比最後留下的範圍(高光)還要大一點,同時慢慢調整形體。

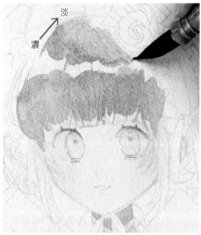

③ 以加水的畫筆將顏色推開,進行漸層上色避免出現顏色斑駁不均的情況。

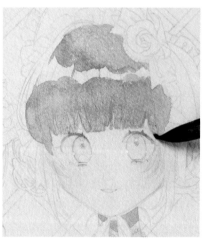

④ 從瀏海描繪兩側頭髮的髮流。

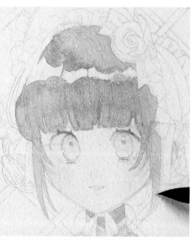

⑤ 上色時要將捲曲髮束的髮尾塗成淺色。以畫筆從上往下將顏色推開,讓顏色變淺。

④ 頭髮的重疊上色~塗上陰影

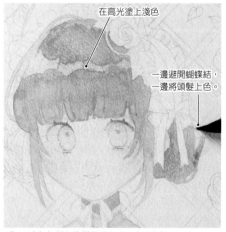

在高光塗上淺色

一邊避開蝴蝶結,一邊將頭髮上色。

① 兩旁輕輕綁起的雙馬尾也要以底色的顏色上色。

② 一邊在頭髮塗上陰影,一邊視情況使用描線筆描繪形體。不論是大尺寸插畫或是小尺寸插畫,描繪的步驟都一樣。

③ 哪一個髮束會在前面?仔細確認髮流後再塗上陰影來呈現出隨意感。

 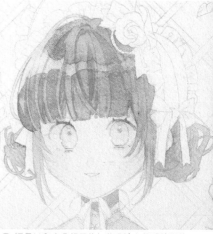

4 加入鮮明的陰影讓髮尾盡量變細。

5 覺得中間大片陰影的顏色很淺，所以進行重疊上色調整色調。

6 這是以和底色相同的紅紫色塗上粗略陰影的階段。在此要將顏料晾乾。

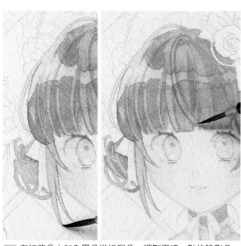 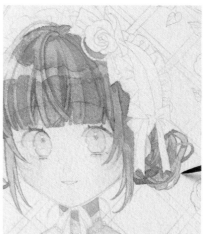 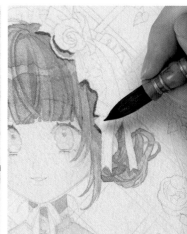

7 在紅紫色中加入黑色進行混色，調製更暗一點的陰影色，一邊描繪頭髮的輪廓，一邊加入細小的陰影。

8 綁起來的頭髮也要塗上陰影。將「範圍廣泛的飾帶狀」髮束分成前面和後面來捕捉描繪。

9 描繪出頭飾落在頭髮上的鮮明陰影。以混合黑色的陰影色進行重疊上色。

 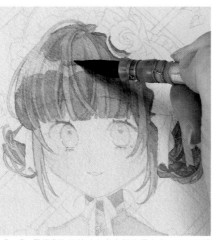 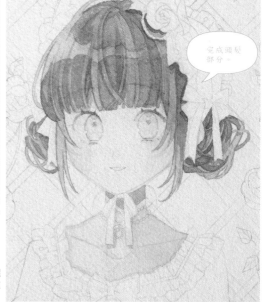

10 在綁起來的頭髮和兩側頭髮加上陰影，讓前後關係更加清楚易懂。

11 覺得瀏海的線稿和高光部分很突出，所以要降低色調。

12 使用暗的陰影色進行重疊上色後，立體感會慢慢變強。

完成頭髮部分。

123

複習衣服的畫法

1 衣服的底色上色

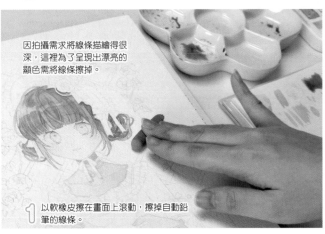

因拍攝需求將線條描繪得很深，這裡為了呈現出漂亮的顯色需將線條擦掉。

1 以軟橡皮擦在畫面上滾動，擦掉自動鉛筆的線條。

衣服的藍色

藍綠色
藍色

1 沾取較多的藍色，再加入少量藍綠色。
2 調製出偏藍色的綠色。

1 在頭飾的飾帶、袖子和衣服側面（腋下部分）上色，要以水筆將顏色推開再塗上底色。

2 裝飾袖子的褶邊和蝴蝶結也以相同的上色方法塗上底色。

3 裙子部分也要上色。已經塗上底色的淺色會變成衣服明亮部分的底色色調。

4 拿著杯子的右手側也要以相同顏色描繪。一邊避開不上色的部分，一邊以筆尖沿著形體上色。

5 寬廣塊面要一口氣塗上淺色。接下來要描繪陰影和皺褶，所以要等已上色的部分乾掉。

2 塗上相同顏色進行重疊上色

1 以和底色相同的顏色將褶邊落下的陰影進行重疊上色。

2 在袖子上方描繪出彎曲手臂時拉扯出來的皺褶。

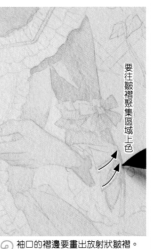

要往皺褶聚集區域上色

3 袖口的褶邊要畫出放射狀皺褶。

4 陰影範圍要畫大一點，將色調變深。

第二階段的陰影要畫得比第一階段的還要細緻。

描繪輪廓線

5 因為利用縮褶束緊腰部，所以要塗上聚集在一起的皺褶。將中央部分鑲邊的褶邊所落下的陰影進行重疊上色。

6 在腰部加入皺褶，裙子襞褶隆起部分維持原本明亮的空間，在凹陷處塗上陰影描繪出大片的形狀。描繪褶邊的輪廓，區分出前面和後面。

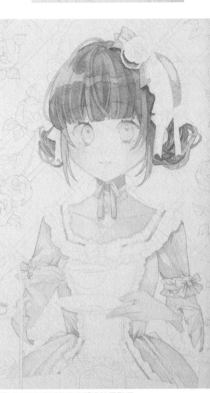

7 以相同顏色描繪袖子和裝飾部分的輪廓。

8 一邊在褶邊的邊緣塗上陰影，一邊以線條描繪輪廓部分。

9 這是完成偏藍色的綠色範圍階段。

③ 黃色範圍的底色上色

衣服的黃色

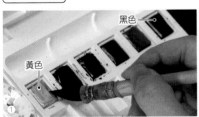

黑色

黃色

①拿畫筆沾取黃色以及黑色，②在梅花盤將顏料溶解開來，調製出暗淡的淺黃色。

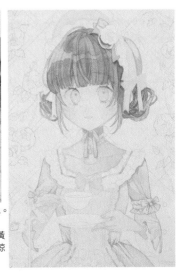

1 將配置在衣服中央的蝴蝶結和玫瑰圖案的範圍塗上底色。

2 在頭飾和衣服塗上淺黃色後，將顏料充分的晾乾。

125

④ 在黃色範圍進行重疊上色

黃色的陰影色

在黃色中混合紅色和黑色，調製出黃色的陰影色，以及要用於深色色調中的褐色。

1 在頭飾的飾帶以深色色調將條紋進行重疊上色。描繪胸部的蝴蝶結和褶邊的陰影。

2 在黃色範圍塗上表現光線方向的粗略陰影，裙子的襞褶和褶邊的陰影也要描繪出來。

3 在粗略的陰影進行重疊上色，使顏色變暗。決定作為第二階段陰影色調的基準部分的色調。

4 褶邊部分也塗上第二階段的陰影，慢慢將形體立體化。

5 使用淺色陰影色刻劃玫瑰圖案。因為是布料的圖案，所以要以單純化的曲線去填補，避免圖案看起來很立體。

 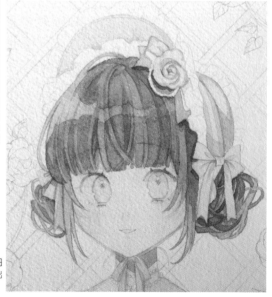

6 將盤子下能看到的陰影和其周邊的圖案進行重疊上色。之後也要畫出褶邊的輪廓。

7 為了讓頭飾的玫瑰呈現出立體感，在花瓣塗上陰影，像是在底色上畫出漩渦一樣，加入彎曲的筆觸。

8 飾帶的輪廓和皺褶等細緻部分也要仔細刻劃出來。

⑤ 塗上白色陰影色

褶邊的內側

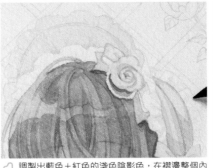

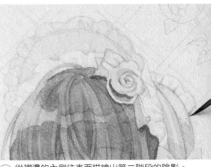

1 調製出藍色+紅色的淺色陰影色，在褶邊整個內側塗上底色的顏色。表面的褶邊要留下明亮的部分，再塗上第一階段的陰影。

2 從褶邊的內側往表面描繪出第二階段的陰影。

3 在衣領的褶邊塗上第一階段的陰影，要以淺色陰影色將範圍塗大一點。

4 等畫面乾掉後，以描線筆將第二階段的陰影重疊上色。

5 在袖口的白色褶邊內側塗上底色的陰影。一邊描繪輪廓的線稿，一邊塗上襞褶和皺褶的陰影。

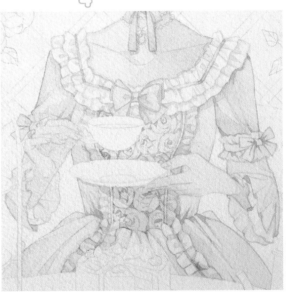

6 這是在衣服整體塗上色調，描繪出陰影的階段。觀察整體，同時進一步調整陰影等色調。

⑥ 描繪飾品

1 以紅色將項鍊的蝴蝶結和寶石塗上底色。蝴蝶結的皺褶和寶石的高光下方要進行重疊上色，使顏色變深。

2 使用白色顏料在珍珠的高光描繪出小圓點。

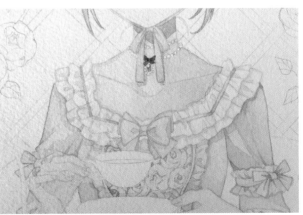

3 畫好項鍊後，接著描繪背景和小物件。

1 使用水彩留白膠描繪細部

這裡的格子是有爬藤玫瑰攀爬的木製籬笆，作為牆壁前面裝飾的物件。

1 使用尼龍面相筆在玫瑰和前面的小物件部分塗上水彩留白膠。等水彩留白膠乾掉後，以淺褐色將全部的格子塗上底色。

2 確認塗上底色的部分已經充分乾掉，再以褐色（黃色＋紅色＋黑色）將格子上色。

3 在格子的木材塗上陰影和材質的色調。

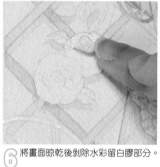

4 在木材部分進行重疊上色，將陰影變深。

5 使用紅色＋藍色調製出來的紫色描繪出玫瑰花和葉子落下的陰影。

6 將畫面晾乾後剝除水彩留白膠部分。

7 在玫瑰的中心塗上紅色，使用水筆往外側進行暈染。隨意地將黃色渲染開來，調製出玫瑰的底色，再將畫面充分晾乾。

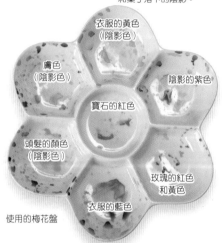

衣服的黃色（陰影色）
膚色（陰影色）
陰影的紫色
寶石的紅色
頭髮的顏色（陰影色）
玫瑰的紅色和黃色
衣服的藍色

使用的梅花盤

8 使用紅色描繪玫瑰花瓣的陰影。

9 內側要描線讓顏色變深。為了避免背景過於顯眼，要稍微降低色調。

10 加入線條讓顏色越往外面就越淺。

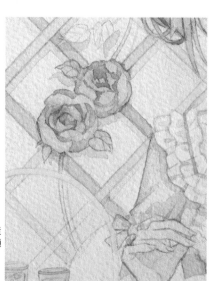

11 後面的玫瑰也以相同畫法上色。

12 以藍綠色＋黃色（較少）將葉子和藤蔓上色。衣服是藍色的，所以葉子也要加強藍色調，使顏色協調。等淺的底色乾掉後，以線條畫出葉脈。接著在藤蔓刻劃輪廓和陰影。

13 描繪玫瑰之前，使用在黃色＋紅色中加入黑色的顏色將手部輪廓描線進行調整。

② 桌上小物件的最後修飾

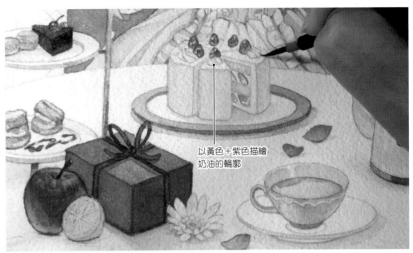

以黃色＋紫色描繪
奶油的輪廓

1 將各個小物件塗上底色後再刻劃陰影。草莓的底色要進行漸層上色，讓尖端顏色變深。

2 蛋糕的底色和陰影色要使用黃色＋紅色。蛋糕架的金色底色和奶油的顏色相同。第一階段的陰影色是底色顏色＋紫色，第二階段的陰影要混合黑色再進行重疊上色。

沙發的質感表現

①

②

③

① 底色要使用紅色＋紫色調製的紅紫色將整體上色，乾掉後在座椅釦子稍微上面一點的區域塗上紅紫色混合黑色的陰影色，使用水筆進行暈染處理後，看起來就會是凹陷的。

② 以底色顏色將座椅靠背的隆起處進行重疊上色。
③ 在側面塗上陰影色，描繪出有厚度的沙發。在釦子使用水彩顏料的白色進行重疊上色。

《華麗的茶會》
W&N專家級水彩紙36×26cm（作品是A4尺寸）
小物件展現出熱鬧氣，所以髮型和頭飾要俐落簡潔，人物的分量感則稍微降低。針對初學者將重點放在臉部和頭髮的上色方法與步驟來解說。

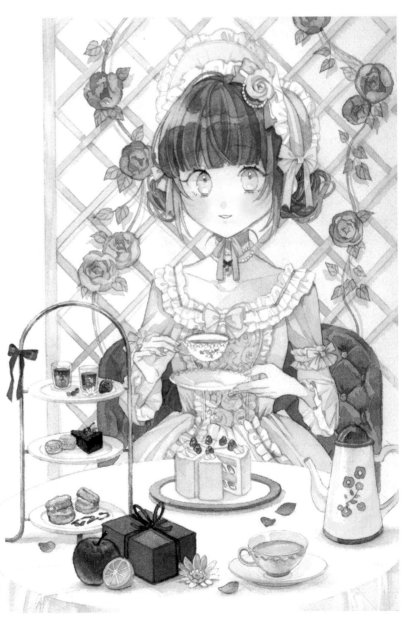

描繪在森林裡（室外）的角色 もかろーる

我經常利用優美色調和水彩風格的技法來表現宛如從童話世界溜出來般的軟綿綿角色。為了重新繪製的插畫，我準備了兩款大草圖，從中選擇了身處神奇森林中的女孩，並以限定6色去上色。

參考作品《粉紅百匯女孩》W&N Cotman水彩紙中紋
A5（21×14.8cm）

參考作品《草莓蛋糕女孩》W&N Cotman水彩紙中紋
A5（21×14.8cm）

從手邊的W&N專家級水彩顏料這些自己喜歡的顏料中將適合插畫氛圍的顏色混色再拿來使用。左邊作品主要是使用天然玫瑰茜紅、生棕土、永固淺紫。右邊作品主要使用了溫莎黃、溫莎紅、永固樹綠。

描繪草圖，擬定色彩計畫

構圖草圖方案 草圖以iPad Pro描繪，使用的軟體是Procreate。不太使用原色，盡量塗上混合了白色的顏色，以便呈現柔和的氛圍。

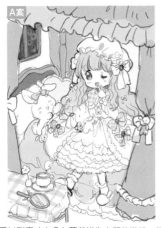

A案

這是以甜蜜（白色）蘿莉塔為主題的裝扮。描繪的是就寢前和兔子角色及玩偶待在一起的寢室風景。試著以可愛粉紅色的底色來統一有簾子的天篷床。

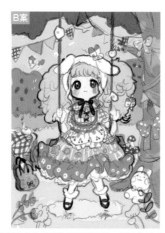

B案

這是森林女孩風的蘿莉塔風格，描繪的是在幻想世界的森林中，享受野餐樂趣的角色坐在以花卉裝飾的鞦韆上的場景。重新描繪的過程中決定採用色彩繽紛且宛如故事一景的方案。

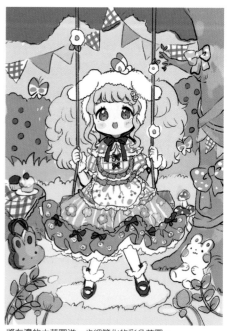

將左邊的大草圖進一步細節化的彩色草圖。

1 沾水筆使用的筆尖是Tachikawa「日本字筆」。褐色墨水是使用無須以水稀釋就能使用的液狀壓克力顏料「麗可得液態墨水」。乾燥後就有耐水性，所以從上面塗上水彩顏料也不會滲染開來。

3 完成線稿後，在洋裝的細節塗上水彩留白膠，在此要使用麥克筆類型。

1 臨摹和留白處理

將水彩紙放在印有草圖線稿的用紙上進行臨摹。人物和想要突顯的小物件是利用墨水筆描繪，希望和背景融為一體的則用鉛筆描繪。

2 以鉛筆臨摹背景的草叢和灌木等部分。

2 介紹使用畫材、道具

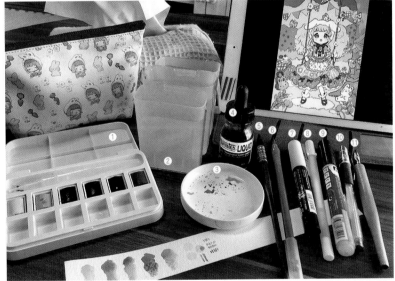

照片後方左邊是面紙和原創筆袋（以小兔子這個原創角色製作的袋子）。不使用擦筆布，所以面紙是必備品！右邊的平板「iPad Pro」是從草圖到使用印表機列印都能完成的工具，所以經常使用。

6色的顏料

白色　中國白
黃色　淺鎬黃
紅色　天然玫瑰茜紅
紫色　永固淺紫
藍色　溫莎藍（紅相）
藍綠色　鈷土耳其藍

色卡

白色（在灰色　　黃色　　紅色　　紫色　　藍色　　藍綠色
用紙上塗上顏
色後的樣子）

①將W&N專家級水彩顏料的半盤塊狀顏料裝在盒子裡。為了重新繪製的插圖所準備的限定6色調色盤和作者雲丹。老師一樣，選擇了黃色、紅色、紫色、藍色、藍綠色，並加入白色顏料取代黑色。②分成三個的小型筆洗可以分成溶解顏料的水和清洗畫筆的水。能重疊收納非常方便。③混色用的調色碟 ④液態瓶裝壓克力顏料。麗可得液體壓克力墨水焦茶色161 30ml ⑤好賓Black Resable SQ水彩筆1號 ⑥飛龍牌Pentel NEO-SABLE人工畫筆6號 ⑦POSCA極細水性麥克筆 白 ⑧白色原子筆 ⑨水彩留白膠 貝比歐Pebeo Drawing Gum水彩留白膠麥克筆4mm ⑩三菱Uni-Ball Signo 超極細中性筆0.28mm 深棕 ⑪沾水筆

1 從膚色開始上色

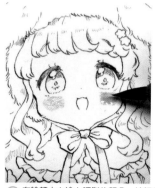

1. 以紅色的天然玫瑰茜紅作為主色，混合黃色的淺鎘黃和白色的中國白，調製出臉頰的顏色。使用白色的話，就會形成柔和半透明的色調。

2. 在臉頰中心塗上調製的顏色，趁顏色尚未乾掉時將周圍進行暈染處理。

3. 以藍色＋紫色將眼白的陰影上色。

4. 在臉頰的顏色中添加黃色的淺鎘黃和白色的中國白，調製出整體肌膚的顏色。

7. 在調製出來的膚色中混合些許紫色的永固淺紫和紅色的天然玫瑰茜紅，將陰影色混色。

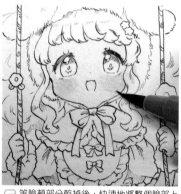

5. 等臉頰部分乾掉後，快速地將整個臉部上色，避免出現顏色斑駁不均的情況。

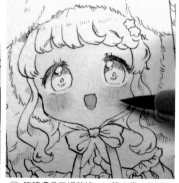

6. 確認膚色已經乾掉，以筆尖畫出臉頰的斜線。

8. 使用陰影色將瀏海在額頭形成的陰影、下巴部分的陰影進行重疊上色。

2 描繪眼睛

1. 在紅色＋黃色中混合些許其他顏色，調製出褐色的虹膜色。

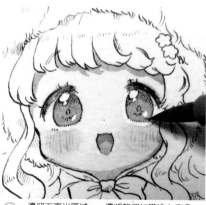

2. 一邊留下高光區域，一邊將整個虹膜塗上底色。

紅色

3. 在虹膜顏色中再添加些許紅色或紫色等顏色，調製出暗褐色。在瞳孔部分和虹膜上方塗上先前調製的暗褐色。

③ 進行頭髮的重疊上色，並在白色中加入陰影色

1 以較多水分溶解黃色的淺鍋黃以及白色的中國白，調製出明亮高光部分的髮色。

2 將整個頭髮均勻上色，等待顏料充分乾掉。

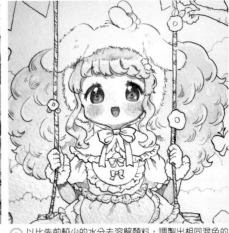

3 以比先前較少的水分去溶解顏料，調製出相同混色的髮色，留下高光部分進行重疊上色。

4 將所有顏色慢慢混合，調製陰影的灰色。

5 以將畫筆立起來描繪線條的方式將兔耳上色。

畫出較長的毛茸茸兔毛。

④ 在衣服塗上底色的顏色

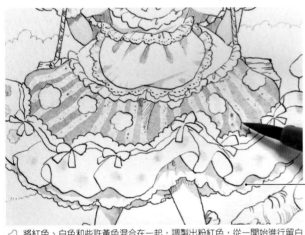

2 確認顏料完全乾掉後，以除膠清潔擦（柔軟的塊狀橡膠擦）剝除留白膠。為了避免破壞水彩紙，只要輕輕摩擦就能剝除留白處理的部分。

白色的陰影色要使用稍微多一點的暖色系，盡量呈現出淺紫色，這裡要使用和兔耳頭飾一樣的顏色。

1 將紅色、白色和些許黃色混合在一起，調製出粉紅色，從一開始進行留白處理的條紋上著色。

3 將藍色的溫莎藍、藍綠色的鈷土耳其藍、黃色的淺鍋黃和些許白色混合在一起，調製出深綠色。

6 在先前調製的綠色添加少量的水，使顏色變淺後再描繪格子花紋的縱向部分。

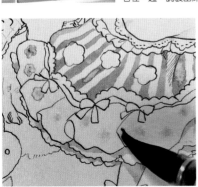

4 在裙子下襬部分的幾個地方塗上淺黃色。

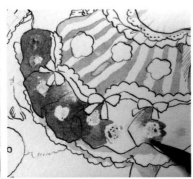

5 趁黃色尚未乾掉時塗上裙子的綠色。在顏料未乾時上色，就能形成漂亮的模糊效果。

7 等縱向線條乾掉後，再塗上橫向線條重疊上色。

5 在蝴蝶結上色

1 將紅色和少量的黃色溶解開來,調製出蝴蝶結的朱紅色。以較多水分的黃色塗在幾個地方,趁顏料尚未乾掉時塗上朱紅色。

8 格子花紋的顏色會形成巧妙重疊的區域和融為一體的區域。融為一體的區域要像描繪四角形一樣將格紋重疊部分上色。這裡也去除了下襬部分的水彩留白膠。

9 在下襬塗上綠色將陰影進行重疊上色。

2 以塗上黃色後馬上塗上朱紅色的相同方式來描繪下巴下面的蝴蝶結和鞋子。

6 頭髮和眼睛的重疊上色

1 將眼睛上色時所用的褐色和事先調製的髮色(請參考P132~133)混合在一起,調製出頭髮的陰影色。

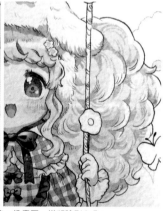

2 要意識到厚重的髮流,像畫圓一樣將陰影上色。

3 衣服條紋部分的碎花圖案中心要塗上和髮色一樣的顏色。

4 綠色下襬部分的碎花圖案中心要塗上頭髮的陰影色。

5 在碎花圖案上將粉紅色變深的紅色和變淺的藍綠色。

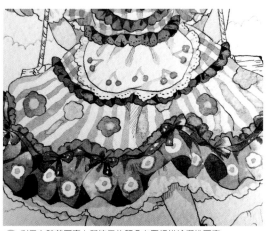

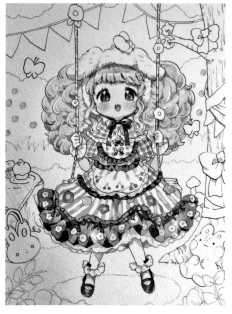

6 利用在碎花圖案上所使用的顏色在圍裙描繪櫻桃圖案。

7 這是角色整體上色的階段。

描繪背景和小物件　1 從大的塊面塗上底色

1 將紅色、白色和髮色的黃色混合在一起，調製出稍微暗淡的粉紅色。

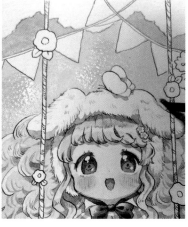

2 想要營造出童話氛圍，所以將天空塗上暗淡的粉紅色。

3 在草叢和灌木部分先塗上淺黃色來取代紋理。在藍綠色＋黃色中混合白色調製出柔和的黃綠色，並以渲染方式去上色。
※紋理…讓人覺得摸起來粗糙或光滑，使東西表面質感產生變化的狀態、效果。

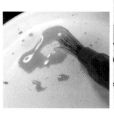

4 這是一邊在質感添加不同變化，一邊使用黃色和黃綠色塗上底色的階段。

5 在剛剛混色的黃綠色中加入少量藍綠色，調製出有點深的顏色將草上色。

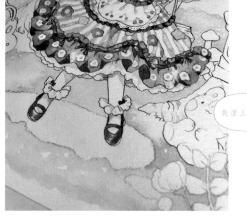

先塗上黃色。

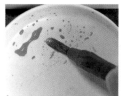

6 塗上黃色底色後，讓藍綠色和紫色調製出來的深綠色渲染開來，再將灌木上色。

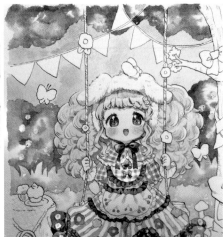

7 使用藍綠色和紫色調製出來的深綠色將和灌木一樣大的樹木葉子上色。

8 使用黃色將樹幹塗上底色，趁顏料尚未乾掉時以和眼睛相同的褐色去上色。

② 在小物件上色

1 為了保持一致感，樹木上的蝴蝶結、樹樁上的手帕，都要以和衣服蝴蝶結相同的朱紅色及相同的上色方法處理。

2 以水彩留白膠在樹木的蝴蝶結描繪出圓點圖案，再將其充分晾乾。

3 確認水彩留白膠已經乾掉後，在蝴蝶結上色。

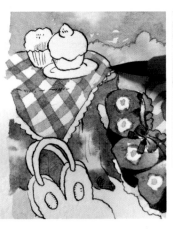

4 在蘑菇和格子的花紋塗上紅色。

5 兔子造型的手提籃想要添加紋理，所以先以淺褐色上色，接著馬上塗上加入黃色的褐色，營造出渲染效果。以面紙按壓塗上去的顏色，在表面營造出顏色不均的樣子。

6 以和蝴蝶結一樣的朱紅色在把手和眼睛部分上色。

7 在前面植物的葉子和花朵塗上淺色，進行重疊上色呈現出立體感。

3 在褐色部分等處加上陰影

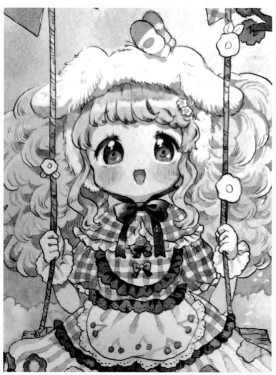

1 鞦韆繩索要以褐色塗上底色。

2 顏料乾掉後以暗褐色塗上陰影。

3 鞦韆座位的木板也要進行重疊上色。

4 在眼睛使用的褐色（將黃色＋紅色作為底色再混合紫色的顏色）中添加紅色和紫色等顏色，調製出暗褐色的陰影色。在樹幹上描繪出陰影，展現出空間感。

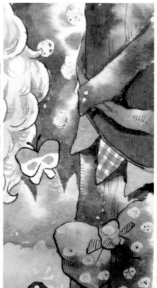

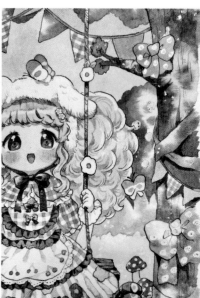

5 樹根也要塗上陰影，營造出質感。

6 使用和蝴蝶結一樣的顏色在灌木上畫出樹木果實。

7 草的部分要以綠色描繪出陰影。

觀察整體再進行最後修飾　　1 在眼睛和小物件加入白色

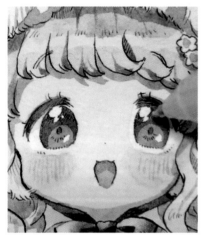

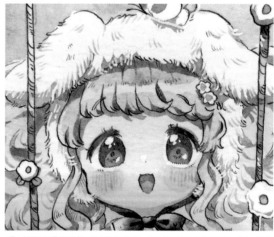

1 使用白色原子筆在眼眸追加高光。

2 在鼻子旁邊加入白色來呈現立體感。

3 想要表現出頭飾毛絨的柔軟度，所以使用白色描繪出一根一根的毛。

4 想要突顯的部分和重疊難以看到線條的部分也要塗上白色。

5 馬芬的糖粉和旗子縫線，營造出可愛感。以白色描繪出筆觸。

2 描線提高完成度

1 上色後線稿會有點模糊，所以利用中性筆再次沿著模糊或變淺的線條描繪，加入深棕色線條。

2 以中性筆描繪眼眸的陰影。

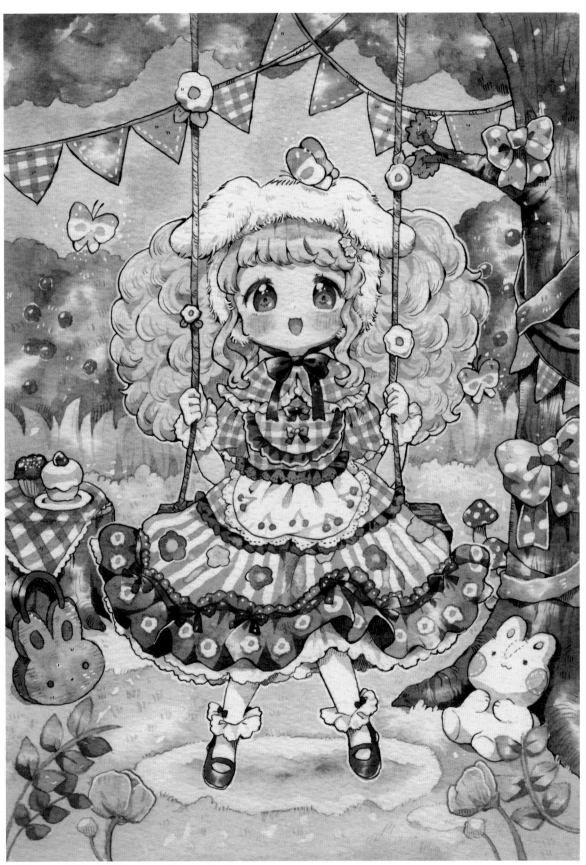

完成 《在童話森林的鞦韆上》WATERFORD水彩紙F4（33.3×24.2cm）
進行最後的描線後，完成度就會大幅提升，變成栩栩如生的插畫。

139

描繪在窗邊（室內）的角色 もくもしえる

我在作品中活用水彩的渲染和暈染等技巧來展現幻想世界。大多抱著「想描繪這種色調的畫作」這種心情去思考畫作計畫。從這點慢慢地去深入思考人物的設計或設定→世界觀→構圖→畫面的配色等等。我會描繪好幾次草圖，直到自己能接受的草圖出現為止。

描繪草圖，擬定色彩計畫

我為本書的插畫製作了7張草圖。一邊粗略地思考世界觀、角色、配色等要素，一邊描繪草圖，並利用電腦的繪圖軟體計劃配色。大致的光線等要素是在草圖階段決定。即使是同樣的冷色哥德蘿莉塔，草圖1是神官少女和十字架，草圖2則是黑暗奇幻少女和頭蓋骨，我會這樣試著以各自不同的印象去構思。這次將從這些草圖中選擇草圖7佇立在窗邊光線中的少女，並以精選的6色水彩顏料來描繪。

夜晚

草圖1 冷色（藍色） 哥德蘿莉塔

夜晚

草圖2 冷色（灰色） 哥德蘿莉塔

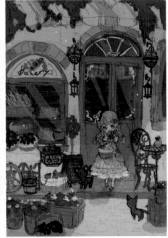

白天～傍晚

草圖3 暖色 小魔女蘿莉塔

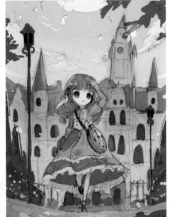

白天（下午）

草圖4 暖色 古典蘿莉塔

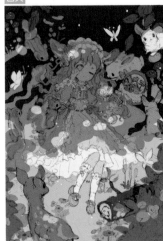

白天

草圖5 粉彩 甜美蘿莉塔

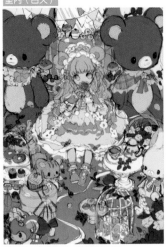

室內（白天）

草圖6 森林顏色 甜美蘿莉塔

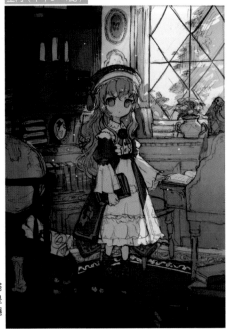

室內（下午3～4點）

草圖7 暖色 古典蘿莉塔

這是在溫和的窗邊光線下被許多書籍和古董家具包圍的少女。要呈現的是「能安靜讀書的這個場所是她所喜歡的……」這種感覺。她的個性安靜又穩重，是以古典蘿莉塔為形象的角色。

光線照射部分是以色鉛筆的黃色（土黃）來描繪線稿。

◀這是利用5色色鉛筆描繪的線稿。ARCHES水彩紙堅韌不容易破損，所以在線稿階段即使以橡皮擦大力擦拭也能承受磨損。畫完後要以軟橡皮擦輕拍畫面，去除多餘的色鉛筆粉末，或是將太深的線稿擦淡一點。

以膠帶將底稿（將列印出來的草圖線條描繪在影印用紙上）固定在水彩紙下面，在透寫台進行臨摹。
參考彩色草圖，藉由各個部件和表現一邊改變顏色，一邊以色鉛筆描繪線稿。

②介紹使用畫材、道具

照片後方是製作彩色草圖所用的桌上型電腦「iMac」和平板電腦「iPad mini」。利用CLIP STUDIO PAINT軟體擬定上色計畫。面紙是用來調整畫面上的顏料濃度和清理畫筆。

6色的顏料

黃色　土黃
溫暖的赭色。調製整體畫面的底色、表現柔和光線時會使用這種顏色。屬於素淨的色調，在一般製作過程中也經常取代黃色來使用。

藍色　溫莎藍（綠相）
這是彩度高、帶有透明感的藍色。只以畫筆碰觸顏料也能徹底溶解顏料。混色時要注意分量，避免變成深藍色。和黃色混色後會調製出綠色。

褐色　深褐
這是素雅的焦茶色且具有內涵的顏色。展現濃淡的範圍廣泛，描繪暖色系畫作時很方便。主要是混色時加入一點點來降低顯色，或是用於古董或木製的創作題材。

紅色　天然玫瑰茜紅
這是帶有不同深淺和透明感，而且玫瑰香味能讓人放鬆的可愛紅色。顏色柔和，想要添加紅色調進行混色後，就會呈現出漂亮的混色。和黃色混色後會調製出肌膚的紅暈和臉頰的顏色。

紫色　溫莎紫羅蘭（dioxazine）
這是帶有透明感且偏藍色的紫色。在創作題材塗上以水稀釋的顏料進行重疊上色，表現淺色逆光表現時會使用這種顏色。也很適合混色和陰影表現。

灰色　佩尼灰
這是具有透明感且帶有藍色調的灰色（接近藍莓皮的顏色）。會使用於冷色系創作題材的固有色、整體畫作、創作題材的陰影上。可以表現出廣泛的深淺色調。

Polychromos油性色鉛筆	POLYCOLOR 色鉛筆7500（三菱鉛筆）
177 胡桃棕	土黃（赭色）
283 焦赭	
173 橄欖綠淡黃	
157 暗靛藍	

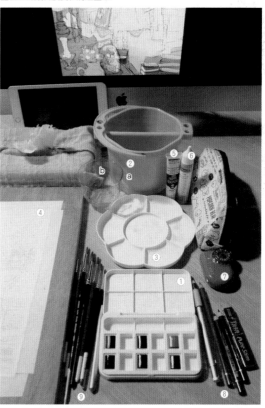

①將W&N專家級水彩顏料的半盤塊狀顏料裝在盒子裡。為重新繪製的插圖所準備的限定6色選擇了黃色、紅色、藍色、紫色、褐色和灰色。②筆洗部分 a 是清洗畫筆的水，b 則是水筆使用的。③梅花盤④水彩紙使用ARCHES水彩紙（荒紋、185g）捲筒裝。將水彩紙水裱在F6木製畫板上。⑤Acryl Gouache不透明壓克力顏料 白（Turner德蘭）。⑥水彩留白膠（Schmincke）旁邊的白色小袋子是收納色鉛筆和自動鉛筆等道具⑦色鉛筆削筆器T'GAAL（KUTSUWA）⑧鉛筆輔助軸（Staedtler）、Polychromos油性色鉛筆（Faber-Castell）、橡皮擦（SAKURA CRAY-PAS）。⑨各種畫筆。主要是Raphael西伯利亞貂毛水彩筆8404（2號和0號），細部使用的是CAMLON PRO PLATA 630尼龍面相筆（10／0號）。

1 留白處理和鋪底

1 雖然是筆型水彩留白膠（Schmincke），但為了描繪細小的部分，要擠在免洗調色盤上再以畫筆上色。

2 想將浮現在房間的光點進行留白處理，所以利用畫筆塗上水彩留白膠，要使用VAN GOGH VISUAL BRUSH GWVR（3／0號）。完成留白處理後要充分晾乾。

3 為了在畫面上鋪底的顏色，要使用含水的畫筆來溶解大量的黃色「土黃」。鋪底用的大支畫筆是TSUBOKAWA（坪川毛筆刷毛製作所）西伯利亞貂毛筆（12號）。

4 直接將黃色隨意地塗在畫面上，並以大支水筆塗抹擴散。避開光源（在此是窗戶的塊面）區域塗上黃色，同時像是把別處的顏色帶過來一樣，用水將顏料推開往上疊。大量利用渲染、暈染、推開等方式營造出基底，再等待顏料乾掉（大約4小時）。

過於擴散的顏料要以沾取多餘水分的水筆吸除，調整形體。

2 肌膚的底色上色和營造明暗

1 將肌膚底色要用的黃色溶解開來再移到梅花盤上。（a）準備水分較多的淺黃色。（b）利用黃色和紅色的混色調製膚色。肌膚不希望呈現混濁感，所以要在一開始上色。

（b）膚色
（a）底色用

2 以藍色圈起的部分要避開眼睛和高光，以只有含水的畫筆（水筆）沾濕，直到光線反射的閃亮感消失為止。

臉頰的高光

3 等畫面稍微乾掉後，以輕拍方式將（a）色（淺黃色）塗在臉頰上。顏料會以沾水沾濕的區域緩緩擴散。

4 要意識到額頭的圓潤感，並以相同方式塗上顏色。像是要超塗到瀏海一樣塗上膚色，表現出透明感。

5 趁肌膚底色尚未乾掉時，像要添加紅暈一樣，在臉頰輕輕地塗上（b）膚色。和塗上底色時的作業一樣。

6 等畫面稍微乾掉後，拿水筆調整紅暈的擴散，避免出現顏色斑駁不均的情況。水筆要用面紙擦掉多餘水分，吸除時輕輕拂過即可。

這個範圍想要模糊顏色的分界線，所以事先以水筆沾濕。

 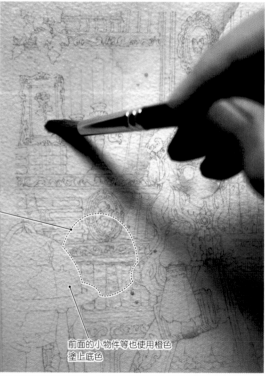

7 在想要表現出肌膚紅色調的部分塗上底色，畫上膚色的紅色調。
手要呈現出指尖有熱氣堆積般的感覺，塗上紅色調表現出肌膚的溫度。

8 以黃色＋紅色調製出較多的淺橙色陰影色，在畫面較暗的區域塗上粗略的陰影。

前面的小物件等也使用橙色塗上底色

9 意識到光源的存在，以大支畫筆在少女後面大略地塗上橙色，並在書櫃塗抹擴散顏色。一邊大量使用渲染和暈染效果，一邊稍微粗略地將顏色塗開來。

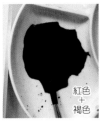

紅色
＋
褐色

10 接著想將深紅褐色作為空氣的顏色塗在畫面上，所以調製出大量且水分較多的顏色，往前面的小物件進行渲染。

先以水筆將畫面沾濕再上色。

12 這是右下書籍堆疊的部分。不用在意創作題材的分界線，大膽地上色。

11 塗上深紅褐色時要在書櫃這種變暗的畫面邊緣大量使用渲染和暈染效果。右邊成為光源的區域盡量不要上色。

13 如果線稿變得難以辨識時，就以油性色鉛筆加以修飾。以焦赭描繪左下的小物件。

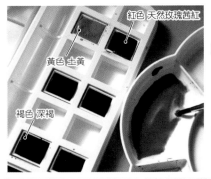

紅色 天然玫瑰茜紅

黃色 土黃

褐色 深褐

③ 頭髮的底色上色

1 將頭髮要使用的底色混色。水分稍微多一點，而且不要讓人察覺有使用到深褐，加入極少量即可。

2 因為要表現頭髮的高光，使用黃色將想留白的部分描邊。

3 在描邊乾掉前需避開高光部分，像以水筆吸除一樣的感覺將披散在額頭上瀏海的底色顏色變淺，表現出透明感。

水彩邊緣線的效果

4 因為有很多細緻作業，所以分成各個部件來上色。兩旁的捲髮以水分較多的底色去上色。可能會成為陰影的部分要將底色塗深，看起來有空間的部分則要塗淺。

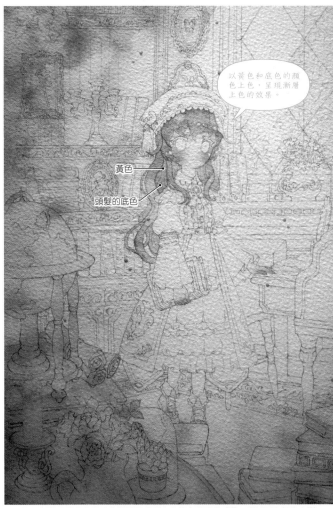

以黃色和底色的顏色上色，呈現漸層上色的效果。

黃色

頭髮的底色

5 後頭部的頭髮和左後方的捲髮想表現出光線穿透般的感覺，所以要在顏色上增添變化進行漸層上色。確認高光和顏色的濃淡，一邊加筆修飾並一邊上色。

143

④ 睫毛的底色上色

將紅色溶解開來再移到梅花盤上。

1 睫毛所使用的顏色是和頭髮底色一樣的顏色與紅色。紅色要以較多水分溶解開來。

2 以和頭髮底色相同的顏色描繪睫毛。內眼角和外眼角先不上色。

3 在畫面乾掉之前在內眼角和外眼角塗上紅色，要讓顏色和先前塗上的底色邊界融為一體。

4 以在睫毛添加溫馨感的感覺去添加紅色調。

⑤ 衣服的底色上色

黃色
紅色

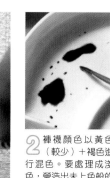

1 調製首飾上的蝴蝶結顏色。在黃色＋紅色中加入少量的褐色混色。

2 褲襪顏色以黃色（較少）＋褐色進行混色。要處理成淺色，營造出未上色般的色調。

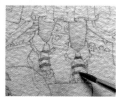

3 水分多一點，塗上淺色褲襪的顏色。

4 鞋帶也以蝴蝶結的顏色去描繪。

5 準備金色裝飾的顏色。像要將黃色變暗淡一樣添加褐色進行混色，調製出金屬的顏色。將人物或背景中的金色裝飾上色時，基本上要使用這個顏色。

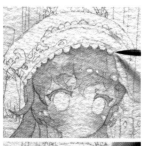

6 將帽子部分的裝飾塗上顏色。光線照射的部分要先進行留白處理，在高光和固有色的分界線塗上黃色。一邊做出濃淡差異，一邊塗上金色裝飾的顏色。

7 將衣服的圖案、袖子的金色線條、皮帶等上色。

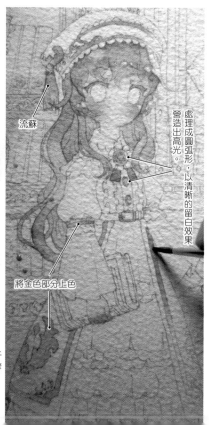

流蘇

處理成圓弧形，以清晰的留白效果營造出高光。

將金色部分上色

8 將皮帶的顏色混色，在黃色＋褐色中加入紅色。

① 以黃色＋褐色將金色裝飾上色。外文書的裝飾要多加一點褐色去混色。
② 外文書的紙張顏色和淺色褲襪的顏色相同。
③ 避開皮帶扣，塗上皮帶的顏色。

144

在光線照射部分和固有色（綠色）的分界線塗上黃色，表現出柔和的光線。

黃色
藍色
褐色

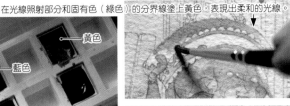

渲染的效果

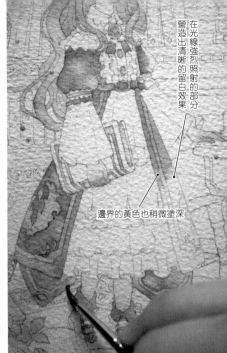

在光線強烈照射的部分營造出清晰的留白效果

邊界的黃色也稍微塗深

⑨ 先調製出衣服的綠色。在黃色＋藍色中加入褐色（較少）進行混色，以復古的綠色為形象。

⑩ 使用綠色上色的區域開始乾掉時，拿水筆輕輕碰觸帽子布料隆起的部分，營造出渲染效果。

⑪ 袖子和裙子上色時要做出濃淡差異和渲染效果。綠色衣服是以較厚的布為形象。

描繪背景、小物件和光

和衣服的畫法一樣，將高光部分留白，光線照射區域則以漸層上色的方式塗上黃色。

1 在大的塊面塗上淺色

「翻蓋附抽屜書桌」是指蓋子可作為桌子而且附抽屜的桌子。

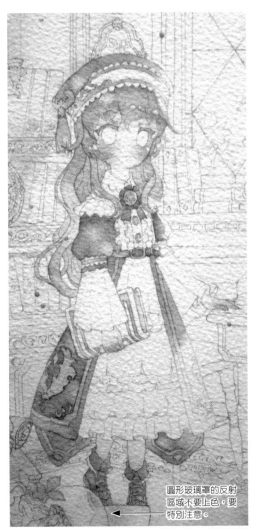

圓形玻璃罩的反射區域不要上色，要特別注意。

⑫ 這是衣服塗完底色的階段，盡量呈現出有意識到光線的上色結構。

① 地毯整體上以含有大量水分的黃色和褐色的混色塗上底色。

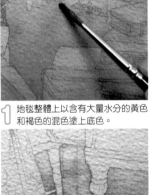

② 以相同的混色將堆疊的外文書紙張塗上顏色，要使用水分較多的淺色。

④ 提燈要呈現出暗淡的鐵製風格質感，使用和家具一樣的混色，黃色要加少一點。

將黃色＋紅色＋褐色混色後再使用

先將椅子上色，乾掉後再將翻蓋附抽屜書桌上色。

③ 家具的椅子和翻蓋附抽屜書桌上色時要以水分較多的深色顏料營造出渲染效果。

形成水分稍微較多的暗淡褐色

② 將植物和小物件上色

褐色

紅色

1 調製玫瑰的顏色。以復古的紅色為形象，將紅色和褐色混色。

以加入較多水分的玫瑰顏色塗上底色。顏色剛開始乾掉時將稍微較濃的玫瑰顏色輕輕塗在花瓣重疊的中心部分，使顏色渲染開來。

營造縫隙表現出空間

2 葉子的顏色要在黃色＋藍色中添加褐色，處理成素淨的綠色。觀葉植物要利用漸層上色表現出隆起。

3 要意識到光的存在，以水分較多的黃色＋藍色上色讓顏色渲染開來。利用抽象的描繪來表現出樹葉聚集的樣子。

4 窗外的玫瑰要將高光部分粗略地留白，同時以淺色塗上薄薄一層顏色。

5 接著將書本的裝飾以黃色和褐色的混色上色。

6 外文書以相同顏色描繪成一塊區域一塊區域的感覺。

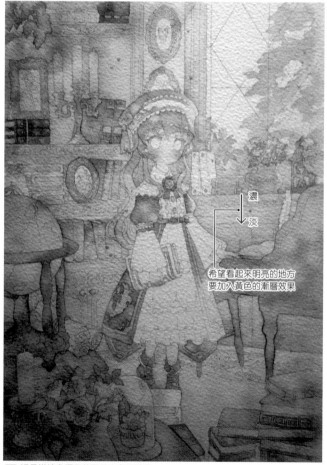

濃

淡

希望看起來明亮的地方要加入黃色的漸層效果

7 這是描繪書櫃和前面外文書的階段。

⑧ 少女手上拿著的外文書要在黃色＋紅色（較多）中加入褐色混色。要調製出稍微鮮豔的復古紅色。綠色是主色，所以選擇互補色的紅色。

•互補色說明請參考P28。

⑨ 窗邊的外文書主要以冷色去上色。在暖色系畫作中將藍色等冷色作為重點使用，就能襯托出色調，所以盡量加在某個地方。

③ 調整光的方向和明暗

紫色

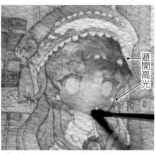

避開高光

① 將紫色的固體顏料溶解開來，再移到梅花盤，要以大量水分稀釋。

② 塗上薄薄一層的淺色陰影來表現光線。為了避免膚色產生混濁情況，要塗上淺紫色稍微重疊上色。

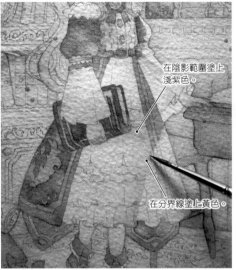

在陰影範圍塗上淺紫色。

在分界線塗上黃色。

③ 意識到光源的存在後，在衣服也塗上紫色。和光線照射區域的分界線要塗上黃色，強調發光的樣子。

溶解灰色顏料，並使顏色渲染開來。

渲染開來的灰色「佩尼灰」和暖色系畫作非常搭配。可以用於陰影、使用鐵合金的鐵製風格創作題材的固有色，或是代替黑色等各種用途上。

④ 讓畫面整體的明暗變得更明顯。堆疊的外文書、前面的小物件和書櫃邊緣等要以紅色＋褐色的混色一邊進行渲染和暈染處理，一邊重疊上色。

④ 小物件的重疊上色

以書櫃為中心疊上淺紫色。光線和重疊上色可以使用這次用的柔軟西伯利亞貂毛筆。這樣就不容易消除下面的顏色，容易營造出漂亮的重疊上色。

衣服的綠色底色是在黃色＋藍色中加入褐色（較少）的混色。在這當中加入帶有藍色調的灰色，就會變成深綠色。

① 放置小物件的桌子使用和底色相同的紅色＋褐色的混色進行重疊上色，在此是以古董木製家具為形象。

② 衣服的綠色想要處理成深色，所以在底色塗上加入佩尼灰的深綠色進行重疊上色。

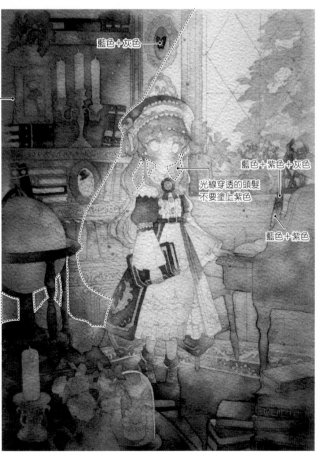

藍色＋灰色

藍色＋紫色＋灰色

光線穿透的頭髮不要塗上紫色

藍色＋紫色

③ 希望顏色看起來變深的部分，基本上要以和底色相同的顏色確實地進行重疊上色。

147

角色和背景的刻畫　① 眼睛和肌膚的重疊上色

1 將黃色＋紅色＋褐色混合調製出眼睛的顏色。明亮顏色這部分要添加些許的褐色。

2 眼睛陰暗的顏色要加入較多的紅色和褐色進行混合。

3 將明亮顏色塗在眼眸的上半部分，往眼眸下半部分進行漸層上色。

4 在眼眸的上半部分塗上深色進行重疊上色。和眼眸下半部分的分界線要處理成圓弧形和有意識到視線方向的形體。

5 在未上色的眼眸頂端塗上淺灰色。一邊將顏色邊界融為一體，一邊表現出眼眸的反射和濕潤感。

6 覺得眼眸眼色很淺，所以避開頂端，以眼睛的明亮顏色進行重疊上色，再等待顏料乾燥。

7 在睫毛的外眼角塗上淺褐色，以使用水筆將顏色推開的方式進行漸層上色到正中央附近。

8 左眼的睫毛也一樣以褐色進行漸層上色。

9 以水分較少的深褐色描繪瞳孔。覺得顏色太深的話，就使用擦掉水分的水筆吸除多餘的顏料。

 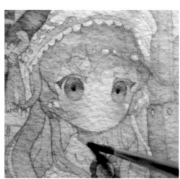 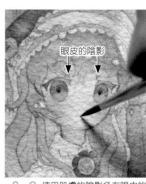

10 準備肌膚的陰影色。將黃色（較少）＋紅色進行混色，加入較多的水。

11 使用肌膚的陰影色在脖子塗上陰影。像描繪下巴線條一樣塗上顏料，往下進行漸層上色。

12 畫筆以照著輪廓外側描繪的感覺，將瀏海落下的陰影描線。

13 以色鉛筆調整臉部周圍的線稿。

14 使用肌膚的陰影色在眼皮的陰影和嘴巴上色。讓角色嘴巴微微張開，表現出可愛氛圍。

② 在白布和頭髮塗上陰影

 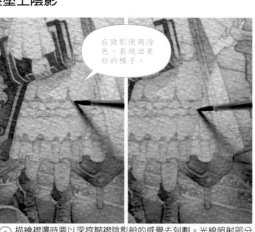

1 白色衣服的陰影色是紫色＋灰色的混色。這裡是以薄布料為形象，所以褶邊的皺褶陰影要多一點。

在陰影使用冷色，表現出更白的樣子。

2 描繪褶邊時要以深挖皺褶陰影般的感覺去刻劃。光線照射部分的皺褶陰影要使用黃色描繪。

領口的褶邊陰影要在紅線部分上色，使用水筆往箭頭方向進行漸層上色。

3 以陰影色刻劃衣服。同時也要修正調整形體，在想要展現出立體感的區域塗上陰影。

148

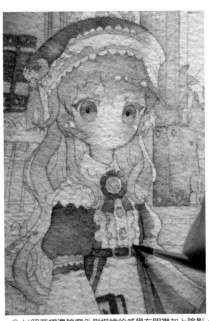

在黃色＋紅色＋褐色（較少）中加入紫色。

⑤ 頭髮的陰影色要在底色的顏色中加入紫色混色。

以紫色在塗上陰影色的後頭部進行渲染，使顏色變深。

④ 以照著褶邊輪廓外側描繪的感覺在門襟加上陰影。

⑥ 在頭髮上描繪出帽子落下的陰影，表現出頭部的立體感。

⑦ 兩側的捲髮要描繪出陰影，讓髮束走向和前後關係更明確。

⑧ 穿透頭髮的陰影要使用黃色描繪。有光線照射的部件要加入陰影時，統一使用黃色的土黃。

③ 在衣服和小物件塗上陰影

ⓐ金色的陰影色　ⓑ綠色的陰影色

① 金色裝飾的陰影色要將黃色＋褐色（較多）進行混色。綠色的陰影色要在黃色＋藍色調製的綠色中加入褐色和灰色（較多）進行混色。

金屬的邊緣部分不上色，加入光澤感並營造出圓弧形。

② 金色流蘇要描繪出髮束縫隙的陰影。

③ 釦子要在側面加入陰影呈現出立體感。

④ 沿著帽子的輪廓塗上綠色的陰影色，呈現出立體感。也要刻劃出蕾絲裝飾落下的陰影。

⑤ 從褶邊落下的陰影和袖口的皺褶要進行重疊上色，為了呈現出隆起的陰影，要利用渲染效果描繪，表現出袖子的形體和立體感。

⑥ 以水分較少的深褐色描繪皮帶的細部。

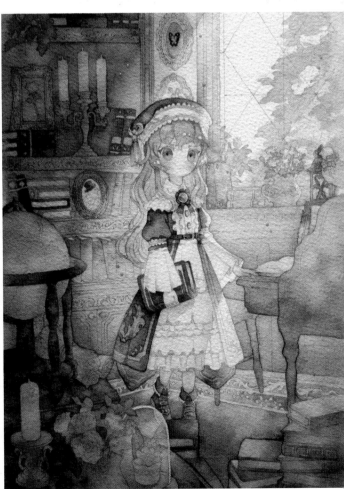

⑦ 塗上金色裝飾和綠色衣服的陰影後，也要以陰影色（紅色＋褐色＋紫色）刻劃蝴蝶結等紅色系物件。

背景的小物件也畫出陰影後,將畫作靜置一天左右。繼續描繪的話很難注意到畫面的缺點,所以
要以新鮮的心情來注視畫作,在覺得不足的部分加筆修飾、進行最後修飾的工作。

在陰影加入灰色

灰色
紫色
黃色

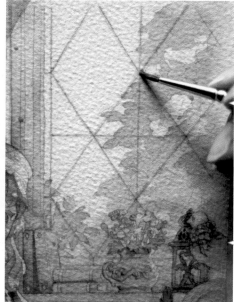

要強調窗邊的明亮與光線的發光感,所以使用黃色描線。

透明水彩的光線表現稍微大膽地執行會比較容易順利進行。

① 和陰暗側相比,覺得明亮側的刻畫和對比較薄弱,所以使用灰色的佩尼灰加筆修飾。在希望顏色變深的區域、想要更加襯托的區域塗上陰影。

② 從裙子落下的陰影要以灰色和紫色進行漸層上色。光線照射的部分則要以黃色描線刻劃。

③ 窗戶圖案以加入較多水分的黃色像是照著圖案描繪一樣去描線。

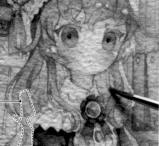

塗上黃色進行重疊上色

焦赭

胡桃棕

④ 想要加強頭髮的穿透感,所以在透明部分使用黃色的土黃進行重疊上色。

⑤ 以色鉛筆加筆修飾臉部輪廓、瀏海縫隙和翹起來的頭髮的線稿。加入筆觸且不要破壞眼睛的濕潤感,將眉毛畫出有點下垂的感覺。

最後修飾的關鍵

以白色加畫幾根頭髮

加入斜線的筆觸…因為想呈現出像繪本一樣的溫馨表現,所以利用色鉛筆往畫面整體大膽地加入斜線筆觸。主要盡量加在陰影部分,但明亮部分也隨意地加上些許筆觸。

⑥ 確認畫面已經乾掉,以除膠清潔擦剝除光點部分的水彩留白膠。

⑦ 在袖子這些想要呈現出質感的區域加入網點般的筆觸,在畫面呈現出趣味感。

⑧ 利用Acryl Gouache不透明壓克力顏料的白色畫出眼眸的高光。沿著頭頂像天使光環般柔順有光澤的頭髮的高光也要加入白色,強調發光狀態。加入白色後,畫面就會變得華麗。

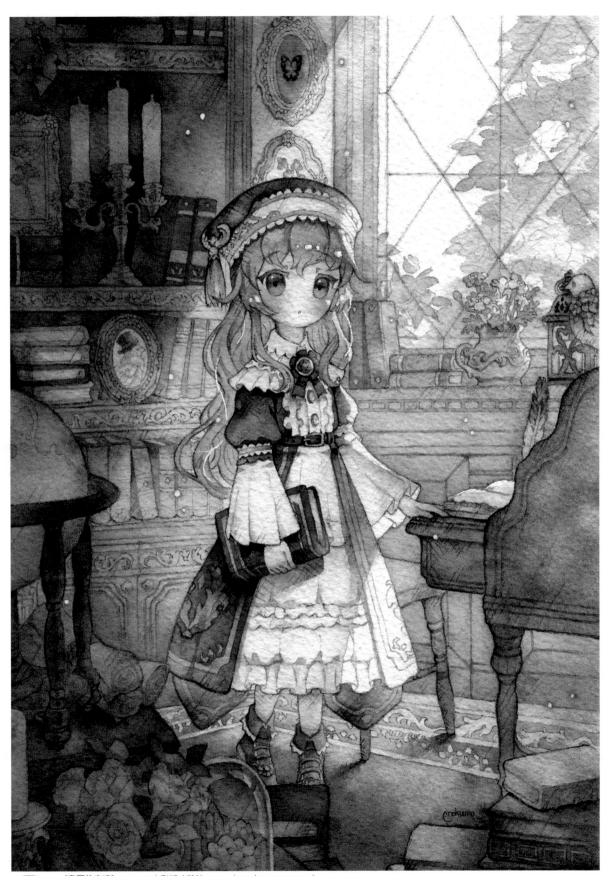

完成 《書房的窗邊》ARCHES水彩紙（荒紋、185g）B5（25.7×18.2cm）
以洋溢著輕柔光芒的氛圍為形象，光點的輪廓外側要以黃色描線，再以水筆暈染。完成後從木製畫板將畫作分開再掃描。希望突顯人物，所以
將畫面的一部分進行裁剪。利用Photoshop（圖像加工軟體）反覆編輯到接近原畫的色調便完成。

❖作者介紹

雲丹。

出生、定居於日本埼玉縣。
自2017年左右以創作活動為中心展開活動中。
2018年12月舉辦2人展「Redecorate my Room」。
2019年2月舉辦2人展「Redecorate my Room 2nd」。
著作《蘿莉塔風格的描繪技法：基本6色 水彩篇》
（繁中版 北星圖書事業股份有限公司出版）

pixiv	https://www.pixiv.net/member.php?id=4450981
Twitter	@setsuna_gumi39
Instagram	https://www.instagram.com/setsuna_gumi39/?hl=ja

❖企劃、編輯

角丸 圓

從懂事以來就一直喜愛寫生和素描，並在國中和高中時期擔任美術社
社長。擔任社長期間一直守護著實質上已變成漫畫研究會兼鋼彈暢談
會的美術社與社員，還培育了目前在遊戲和動畫相關業界相當活躍
的創作者。在東京藝術大學美術學系正處於影像表現和現代美術的全
盛時期時期時，本人則是在學校裡學習油畫。除了《人物を描く基本》、
《水彩画を描く基本》、《アナログ絵師たちの東方イラストテク
ニック》、《コピック絵師たちの東方イラストテクニック》、《＊人
物速寫基本技法：速寫10分鐘、5分鐘、2分鐘、1分鐘》、《＊基礎
鉛筆素描：從基礎開始培養你的素描繪畫實力》、《＊人體速寫技
法：男性篇》、《＊人物畫：一窺三澤寬志的油畫與水彩畫作畫全
貌》、《＊COPIC麥克筆作畫的基本技巧：可愛的角色與生活周遭的
各種小物品》的編輯工作之外，也負責編輯《萌えキャラクターの描
き方》、《萌えふたりの描き方》系列等書籍。

＊繁中版 北星圖書事業股份有限公司出版

蘿莉塔風格の描繪技法
基本6色水彩篇

作　　者	雲丹。
翻　　譯	邱顯惠
發　　行	陳偉祥
出　　版	北星圖書事業股份有限公司
地　　址	234 新北市永和區中正路 462 號 B1
電　　話	886-2-29229000
傳　　真	886-2-29229041
網　　址	www.nsbooks.com.tw
E - MAIL	nsbook@nsbooks.com.tw
劃撥帳戶	北星文化事業有限公司
劃撥帳號	50042987
製版印刷	皇甫彩藝印刷股份有限公司
出 版 日	2023 年 3 月
I S B N	978-626-7062-34-0
定　　價	420 元

如有缺頁或裝訂錯誤，請寄回更換。

❖整體構成＋草案版面設計
中西 素規＝久松 綠

❖封面設計、本文版面設計
廣田 正康

❖攝影
小川 修司
雲丹。
角丸 圓

❖畫材提供及編輯協助
Bonny ColArt株式會社

❖企劃協助
谷村 康弘〔Hobby JAPAN〕
高田 史哉〔Hobby JAPAN〕

國家圖書館出版品預行編目（CIP）資料

蘿莉塔風格的描繪技法：基本6色水彩篇／雲丹。作；
邱顯惠翻譯. -- 新北市：北星圖書事業股份有限公司, 2023.03
152面；19.0×25.7公分
ISBN 978-626-7062-34-0(平裝)

1.CST: 水彩畫 2.CST: 繪畫技法

948.4 111010325

官方網站　　　臉書粉絲專頁　　　LINE 官方帳號